명화로 읽는
러시아 로마노프 역사

名画で読み解く ロマノフ家12の物語

Original Japanese title: MEIGA DE YOMITOKU ROMANOFU KE 12 NO MONOGATARI
Copyright © Kyoko Nakano 2014
Original Japanese edition published by Kobunsha Co., Ltd.
Korean translation rights arranged with Kobunsha Co., Ltd.
through The English Agency (Japan) Ltd. and Danny Hong Agency

역사가
흐르는
미술관

4

명화로 읽는 러시아 로마노프 역사

나카노 교코 지음 │ 이유라 옮김

한경arte

로마노프 가계도

*주: 녹색으로 표시한 인물은 황제(차르), 하늘색은 섭정이며, 1~19는 황위 계승 순서를 나타낸다. 괄호 안에는 재위 기간을 표시했다. 이 가계도에서는 책의 내용과 관련된 인물만 수록하고 있으며, 생략한 인물도 있다.

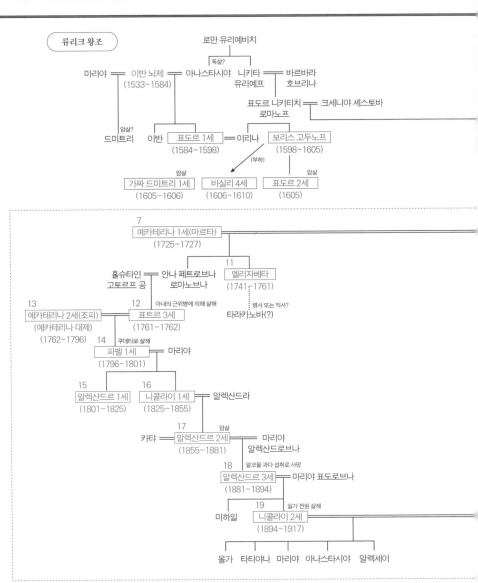

류리크 왕조

로만 유리예비치

독살?

마리야 ═ 이반 뇌제 (1533~1584) ═ 아나스타시야 / 니키타 유리예프 ═ 바르바라 호브리나

표도르 니키티치 로마노프 ═ 크세니야 셰스토바

암살?
드미트리

이반 / 표도르 1세 (1584~1598) ═ 이리나 / 보리스 고두노프 (1598~1605)

(부하)

암살
가짜 드미트리 1세 (1605~1606)

바실리 4세 (1606~1610)

암살
표도르 2세 (1605)

7
예카테리나 1세(마르타) (1725~1727)

11
홀슈타인 고토르프 공 ═ 안나 페트로브나 로마노브나 / 엘리자베타 (1741~1761)

병사 또는 익사?
타라카노바(?)

13
예카테리나 2세(조피) (예카테리나 대제) (1762~1796)

12
아내의 근위병에 의해 살해
표트르 3세 (1761~1762)

14
쿠데타로 살해
파벨 1세 (1796~1801) ═ 마리야

15
알렉산드르 1세 (1801~1825)

16
니콜라이 1세 (1825~1855) ═ 알렉산드라

17
암살
카탸 ═ 알렉산드르 2세 (1855~1881) ═ 마리야 알렉산드로브나

18
알코올 과다 섭취로 사망
알렉산드르 3세 (1881~1894) ═ 마리야 표도로브나

19
일가 전원 살해
미하일 / 니콜라이 2세 (1894~1917)

올가 타티야나 마리야 아나스타시야 알렉세이

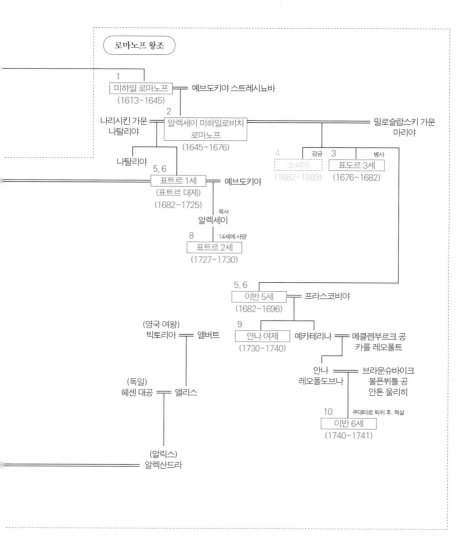

로마노프 왕조

1
미하일 로마노프 ━━ 예브도키야 스트레시뇨바
(1613~1645)

2
나리시킨 가문 알렉세이 미하일로비치 ━━━━━━━━━━━ 밀로슬랍스키 가문
나탈리야 로마노프 마리야
 (1645~1676)

나탈리야 4 감금 3 병사
 소피야 표도르 3세
5, 6 (1682~1689) (1676~1682)
표트르 1세 ━━ 예브도키야
(표트르 대제)
(1682~1725) 옥사
 알렉세이
 8 14세에 사망
 표트르 2세
 (1727~1730)

 5, 6
 이반 5세 ━━ 프라스코비야
 (1682~1696)
(영국 여왕)
빅토리아 ━━ 앨버트 9
 안나 여제 ━━ 예카테리나 ━━ 메클렌부르크 공
 (1730~1740) 카를 레오폴트
(독일)
헤센 대공 ━━ 앨리스 안나 ━━━━ 브라운슈바이크
 레오폴도브나 볼픈뷔틀 공
 안톤 울리히
 10 쿠데타로 퇴위 후, 척살
 이반 6세
 (1740~1741)
(알릭스)
알렉산드라

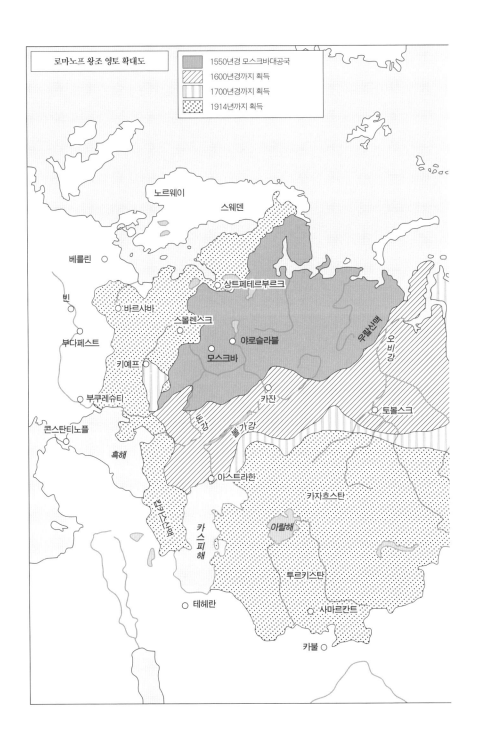

로마노프 왕조 영토 확대도

1550년경 모스크바대공국
1600년경까지 획득
1700년경까지 획득
1914년까지 획득

노르웨이
스웨덴
베를린
빈
상트페테르부르크
바르샤바
스몰렌스크
부다페스트
야로슬라블
키예프
모스크바
부쿠레슈티
카잔
콘스탄티노플
돈강
볼가강
토볼스크
흑해
우랄산맥
오비강
아스트라한
카자흐스탄
아랄해
카스피해
테헤란
투르키스탄
사마르칸트
카불

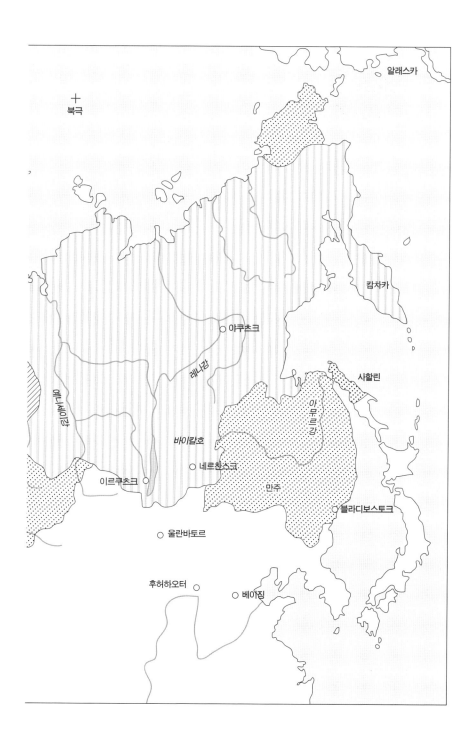

명화로 읽는
러시아
로마노프
역사

차례

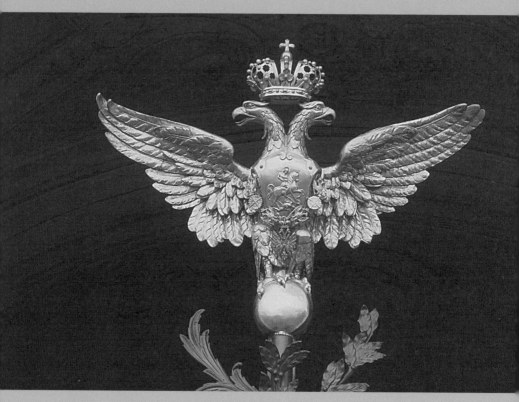

로마노프가 문장
에르미타시미술관 문에서 빛을 발하는 황금 '쌍두 독수리'

러시아 황금기의 상징,
로마노프가

Romanov Dynasty

독일과의 관계

합스부르크 가문의 원류가 오스트리아가 아니라 스위스의 일개 호족이었던 것처럼, 로마노프 가문의 시조도 사실 러시아 태생이 아니다. 14세기 초, 프로이센 땅에서(훗날 독일과 깊게 연관되리라는 예감이 든다) 러시아로 이주한 독일 귀족 코빌라(Kobyla) 가문이 아들 대에서 코시킨(Koshkin) 가문으로 성을 바꾸었고, 그 5대손인 로만 유리예비치가 자신의 이름 '로만'을 바탕 삼아 로마노프 가문으로 다시 변경했다. 그리고 류리크 왕조 이반 뇌제(雷帝: 두려운 황제라는 뜻-옮긴이)의 시대가 시작됐다.

러시아 영토를 북쪽으로는 북극해, 동쪽으로는 옛 시비르 칸국, 남쪽으로는 카스피해에 이르기까지 비약적으로 확장해나간 것은 이반 뇌제의 뛰어난 수완 덕분이었다. 아직 10대였던 젊은 시절의 그는 《신데렐라》에 나오는 왕자처럼 국내 각지의 귀족 아가씨들을 성에서 여는 무도회에 불러 모으고, 그중에서 로만 유리예비치의 딸 아나스타시야를 자신의 황비로 선택했다. 이반은 차르(러시아 황제)로서 정식 대관식을 올린 첫 군주였으므로, 로마노프가의 아나스타시야도 필연적으로 역사상 첫 차리차(차르의 비)가 됐다.

부부는 상성이 매우 좋았다. 현명하고 아름다운 아나스타시야는

영리하고 교양도 갖추었을 뿐 아니라, 다혈질이던 이반을 잘 달래어 온화하고 행복한 결혼 생활을 유지했으며, 두 사람 사이에는 3남 3녀가 태어났다(살아서 성인이 된 것은 차남 이반과 삼남 표도르뿐이다).

그런데 14년 후, 그 행복은 갑작스럽게 끝나고 만다. 아나스타시야가 급사한 것이다. 독살이 의심됐다. 증거는 없었으나 뇌제는 보수파 대귀족들이 범인이라고 확신했다. 과거 그의 친모도 그렇게 죽었기 때문이다.

이는 이반의 망상이라고 할 수만은 없었다. 외국의 공주가 아니라 가신의 딸이나 조카를 황비로 맞이하면 항상 이러한 위험이 수반됐다. 치열하게 권력을 다투는 귀족들에게 누군가의 혈연이 차르의 황비가 되어 경쟁자들보다 한층 앞서 나가는 구도는 음모를 꾸미기에 충분한 동기였다.

비록 현재 차르가 결혼한 상태라 해도 황비만 죽으면 경기를 재개할 수 있으므로, 언제든 손쉽게 황비를 죽이려는 야심가는 늘 있었다. 하물며 이번에는 약소 귀족에 지나지 않았던 로마노프가가 금세 경쟁 상대를 제치고 정권 중추로 파고들었던 것이다. 유력 귀족들에게 이보다 더 불쾌한 일은 없었다.

'폭군' 이반 뇌제

사랑하는 아내를 떠나보낸 후, 이반은 엄청난 복수심에 불타올랐다. 의혹을 받은 중신들과 그 관계자들은 제대로 된 조사나 재판도 받지 못한 채 모조리 피의 축제의 제물이 됐다. 이반이 감정을 다스리지 못하게 되면서 이때부터 진정한 '뇌제'가 탄생했다. 먼 훗날, 스탈린 시대가 이반 뇌제 시대에 견주어진 것은 숙청이라는 공포로 지배하는 세계, 어마어마한 수의 망명자, 모든 불합리함과 참극이 두 시대의 공통점이었기 때문이다.

　로마노프가의 권세는 다소 흔들리기 시작한다. 아나스타시야가 후계자가 될 아들들을 남겼다고는 해도 뇌제의 재혼은 막을 수 없었다. 만약 새 황비가 마음에 든다면 그녀가 낳는 아들이 후계자로 지명될 것이다. 모든 것은 뇌제의 기분에 달려 있는데, 심지어 그 기분은 정상 수준을 벗어날 정도로 변덕스러워지고 있었다. 지병인 당뇨병이 악화된 것도 원인으로 추정된다. 그는 잇따라 새 황비를 맞아들여 전부 7명(8명이라는 설도 있다)이나 되는 비를 두었지만, 저주라도 내린 듯 남자아이는 태어나지 않았다(마지막에 혼외자가 한 명 생기긴 했지만).

　누구나 다음 차르는 아나스타시야의 피를 이은 이반(아버지와 같은 이름)이 되리라고 생각했다. 그는 높은 지성과 교양은 물론이고, 어머

니 쪽 로마노프 일족에게 현실적 정치 수완도 적극적으로 배우고 있는 미청년이었다. 뇌제도 이 아들에게 기대가 컸지만, 운명은 무서운 비극을 준비하고 있었다.

일리야 레핀의 〈폭군 이반과 그의 아들 이반, 1581년 11월 16일〉이라는 유명한 역사화가 있다. 죽어가는 자식을 끌어안은 차르가 돌이킬 수 없는 자신의 어리석은 행동에 경악하는 모습을 그린, 충격적이고도 '무서운 그림'이다. 뇌제의 나이 50세, 이반의 나이 27세. 대체 무슨 일이 일어난 것일까……?

그 무렵, 손쓸 수 없이 폭군 기질을 발휘하던 늙은 차르의 곁에는 더 이상 충고하는 사람이라곤 남아 있지 않았고, 그는 마음에 들지 않는 일이 있으면 옆에 있는 사람을 긴 지팡이로 구타하기 일쑤였다. 그러던 어느 날, 아들 이반의 아내가 임신한 까닭에 간소한 옷차림으로 나타났다. 그러자 그는 화를 내며 곧장 지팡이로 때려눕혔고, 며느리는 유산하고 말았다. 결국 참다못한 아들이 주위의 만류를 뿌리치고 직접 담판을 지으러 아버지의 거실로 향했다. 부자는 서로 소리를 지르고, 황제는 또다시 지팡이를 휘두른다.

분노의 발작이 가라앉고 보니 눈앞에 쓰러져 마지막 숨을 거두고 있는 이가 보였다. 사랑하는 아내가 남긴, 자신의 뒤를 이을 소중한 아들이……

이번만큼은 뇌제도 자신의 책임을 통감했다. 아들을 죽이는 대죄

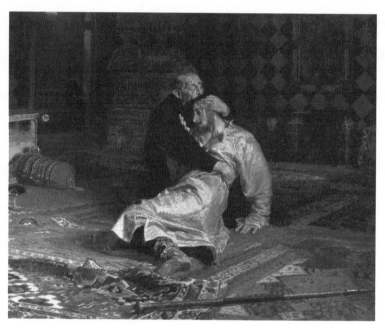

일리야 레핀, 〈폭군 이반과 그의 아들 이반, 1581년 11월 16일〉(1885년)

를 저질렀을 뿐만 아니라 겨우 안정된 왕조의 위기까지 초래한 것이다. 남은 아들 표도르는 심각하게 지능이 낮아 도저히 군주의 그릇이 아니었다. 그리하여 뇌제는 새 아들을 얻기 위해 늙은 몸을 일으켜 이듬해 중신의 딸 마리야를 황비로 맞이하는 동시에, 영국 왕실과 혼인할 방도를 찾았다. 실은 유럽 명문가의 공주를 황비로 맞는 것이 뇌제의 오랜 꿈이었기에(이는 로마노프 대에 이르러 겨우 반쯤 이루어진다), 그 혼인이 성사되면 마리야와는 이혼할 생각이었다. 과거 청혼했었던 엘리자베스 1세는 이미 늙었기 때문에 그녀의 조카를 맞아들이려 계획하던 중, 마리야에게서 아들 드미트리가 태어났다. 그러나 얼마 지나지 않아 뇌제는 죽을병에 걸려 53세의 나이에 허망하게 세상을 떠났다.

드미트리의 추방

이 시점에서 류리크 왕조의 종언은 뻔했다. 표도르가 차르가 되어 대관식을 치렀지만, 심신이 모두 취약한 그가 후계자를 남길 수 있을 리 없었다. 또 마리야의 아들 드미트리는 혼외자(그리스정교회에서는 아내를 네 명까지로 정하고 있었으므로)로 간주되어 시골로 추방당했다. 이때

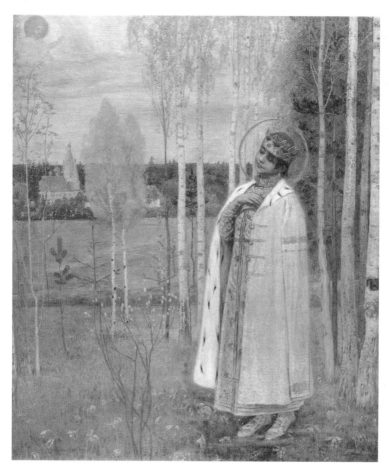

미하일 바실리예비치 네스테로프, 〈드미트리 우글리치스키〉(1899년)

부터 수면 아래에서 유력 귀족들의 치열한 권력 다툼이 시작됐다. 아나스타시야의 친정 로마노프 가문과 새 차르 표도르 1세의 황비의 친정 고두노프 가문도 전쟁에 뛰어들었다. 정확히 말하면 아나스타시야의 조카 '표도르 니키티치 로마노프'와 표도르 1세의 황비의 오빠 '보리스 고두노프'의 대결이었다. 결과는 후자의 승리였다. 무소륵스키의 걸작인 역사 오페라 〈보리스 고두노프〉로 잘 알려진 보리스는 패자를 수도원으로 추방했다. 표도르 니키티치 로마노프는 수도사 필라레트가 됐고, 아내와 아들 미하일도 다른 수도원으로 쫓겨났다. 로마노프 일족은 완전히 재기 불능 상태로 보였다.

러시아의 실질적 지배자가 된 보리스 고두노프에게 더욱 큰 야망이 싹트는 것도 당연했다. 꼭두각시인 표도르 1세는 머지않아 죽을 것이다. 그때 자신이 차르의 왕관을 쓰려면 류리크의 핏줄을 완전히 끊어놓아야 했다. 그리하여 우글리치 마을에서 어머니와 조용히 살고 있던 드미트리는 살해당했다. 그러나 사람들은 소년의 죽음에 침묵하지 않았다. 이반 뇌제는 민중들 사이에서 여전히 높은 인기를 지키고 있었다. 아무리 혼외자라 할지라도 그의 친아들이 누군가에게 죽임을 당했다. 아니, '누군가'가 아니라 명백하게 보리스 고두노프에게 살해당했다. 사람들은 이 점을 소리 높여 규탄하고 나섰다.

이런 경우 권력을 가진 범죄자가 자주 사용하는 방법을 보리스도 사용했다. 드미트리의 죽음은 살인이 아니라 칼을 가지고 놀다 일어

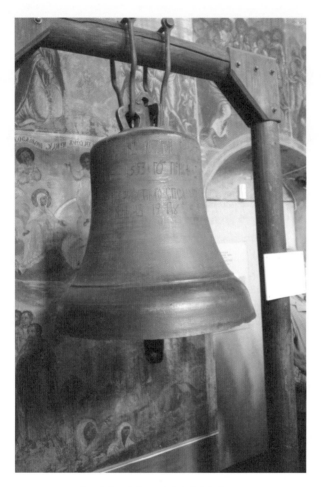

우글리치 교회에 보존된 유죄판결을 받은 종

난 사고였다고 대대적으로 발표하고, 아이를 제대로 보살피지 않았다며 어머니 마리야와 친족을 수도원으로 보내 책임을 전가한 것이다. 심지어 드미트리가 살해당했다는 가짜 정보를 전했다는 이유로 우글리치 교회의 종에도 유죄를 선고했다. 가엾은 종은 군중이 지켜보는 가운데 종루에서 내려져 12회나 채찍질을 당하고 혀를 뽑힌 뒤 한쪽 귀(종을 매달기 위해 튀어나온 부분)가 잘려 시베리아로 보내졌다. 현대의 우리가 보기엔 난센스의 극치지만, 물건에도 영혼이 있다고 믿으며 특히 교회 종에 깊은 애착을 보이는 러시아 사람들에게 종은 그대로 기념비가 되는 동시에 인간과 똑같이 처벌 대상이 되기도 했다(참고로 이 무고한 종은 300년 후, 우글리치 시민들의 간절한 바람으로 고향에 돌아왔다).

이렇게 드미트리 문제를 침묵하게 만든 보리스는 계획대로 표도르 1세 사망 후 차르가 되어 7년 동안 러시아를 움직였다. 표도르 시대를 포함하면 20년 이상 정권을 잡은 셈이지만, 그가 이어받은 이반 뇌제의 농민 정책은 점차 실패했고, 보리스의 만년에 해당하는 17세기는 심각한 기근과 그로써 빈발한 농민 폭동과 함께 막을 열었다. 게다가 분명히 죽었을 드미트리가 사실 살아 있다는 소문도 퍼지고(가짜 드미트리 1세) 불만을 품은 사람들이 들고일어나는 등, 불안한 정세 아래 보리스는 고두노프 왕조의 지지 기반을 굳히지 못한 채 병사하고 만다. 그 후 보리스의 아들이 표도르 2세를 칭하며 그의 뒤를

이었지만, 2개월 후 암살당한다.

3년간의 공위

동란 시대는 계속된다. 나라 전체가 무질서 상태에 놓여 있었다. 지방 영주들의 뒷받침과 국민적 인기를 배경으로 가짜 드미트리가 차르가 됐지만 이듬해 동료에게 살해당하고, 뒤이어 보리스의 부하가 바실리 4세가 되어 대관식을 거행한다. 그러나 새 차르가 나라를 다스리는 4년이 채 안 되는 기간 중, 표도르 1세의 숨겨진 아이라고 주장하는 가짜 표트르와 (자신이 진짜 드미트리라고 주장하는) 가짜 드미트리 2세까지 나타나 세상은 한층 불안정해졌다. 가장 결정타는 혼란을 틈탄 폴란드의 침공이었다. 폴란드 왕이 차르의 지위를 노린다는 사실을 알고 위기감을 느낀 유력 귀족들은 바실리를 퇴위시켰지만, 왕좌가 두려워 아무도 다가가지 못한 채 3년 동안이나 차르의 자리가 비어 있게 되는 위기 상황에 봉착했다.

1612년, 드디어 해방군이 폴란드군을 모스크바에서 몰아냈다. 이듬해가 되자마자 유력 귀족들은 차르 선정을 위해 전국 회의를 소집했다. 후보자로는 스웨덴 왕자, 폴란드 왕자, 러시아인 중에서는 모스

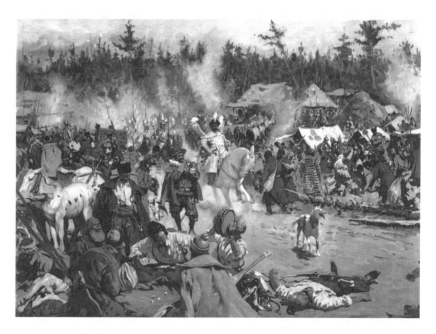

세르게이 이바노프, 〈동란 시대〉(1886년), 가짜 드미트리 2세 군대의 야영

크바 해방을 위해 열심히 싸운 군인이나 대귀족 등 여러 인물이 있었다. 하지만 그들을 물리치고 새 차르가 된 것이 미하일 로마노프, 즉 이반 뇌제의 첫 번째 황비 아나스타시야를 대고모로 두고, 보리스 고두노프에게 실각당한 필라레트를 아버지로 둔 16세 소년이었다.

이토록 젊은 나이에 강적들을 제압하고 차르가 되다니 상당한 카리스마의 주인공이 틀림없다고 생각할 수 있지만, 정작 미하일 본인은 그 지위를 전혀 원하지 않았다. 오히려 몇 번이나 제안을 고사했을 정도다. 전란도 아직 완전하게 수습되지 않았고, 국토도 심히 황폐해진 이런 시기에 차르로 추대된다는 것은 목숨을 내놓는 일이나 다름없었다. 미하일은 가짜 드미트리나 바실리 4세의 전철을 밟게 될까 두려웠고, 애초에 야심도 없었다. 앞으로 300년이나 이어질 로마노프 왕조의 시조가 차르 자리에 매력을 느끼지 않는 마음 약한 젊은이였다니, 이 무슨 역사의 아이러니란 말인가.

미하일을 미는 대의원(주로 무인 출신, 상인, 카자크)들은 그가 겁쟁이라는 사실을 알고 있었다. 그래서 오히려 그를 선출했다고 할 수 있다. 이웃 나라 왕자는 아예 논외였고, 신흥 군인이나 늙은 보수파 귀족도 사양이었으며, 그저 자신들의 세력을 키우는 데 편리하게 써먹을 수 있는 차르를 두고 싶었을 뿐이다. 다행히 국민과 대의원 대부분도 류리크의 고귀한 피에 집착하고 있었다. 실제로 미하일에게 뇌제의 피는 한 방울도 흐르지 않았지만, 가장 사랑받은 차리차였던 아

나스타시야의 이름은 류리크와 굳게 맺어져 있어 미하일은 정통성 높은 차르로 여겨졌다.

미하일 로마노프의 대관식

이파티예프수도원에서 어머니와 은거하고 있던 미하일은 사절단 방문을 받고서도 황위를 거절했다. 어쩔 수 없이 사절단은 기적의 이콘이 내린 결정을 거스르는 것은 신을 거역하는 행위라며 반쯤 협박해 미하일을 모스크바로 데려갔다.

　1613년 7월 11일, 열일곱 번째 생일 전날, 미하일은 마지못해 왕좌에 앉았다. 자신이 왜 선택됐는지 알고 있었고, 앞으로 수많은 난관이 기다리고 있으리라는 것 역시 절실히 느끼며 치른 대관식이었다. 합스부르크 가문의 시조 루돌프 1세가 55세에 신성로마 황제로 선택됐을 때와 매우 유사한 상황이었다(《명화로 읽는 합스부르크 역사》참조). 배후의 실세들에게 어차피 무능한 인간이고 꼭두각시 삼기에 적절하니 적당히 쓰다 버리면 된다며 업신여김을 당하면서도, 루돌프와 미하일은 엄청난 끈기와 저력을 발휘하며 운명이 선사한 기회를 결코 놓치지 않았다.

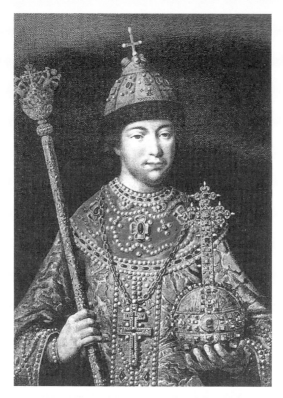

작가 미상, 〈17세에 차르가 된 미하일〉(제작 연도 미상)

이미 노년이었던 루돌프에 비해 미하일은 젊은 만큼 더 힘이 부족했으나, 온 힘을 다해 귀족들 및 회의파와 합의를 거치며 정치를 배워나갔다. 그는 겁이 많은 만큼 현명하게 행동했고, 차르의 권한을 남용하다 주위와 대립하는 어리석은 짓도 하지 않았다. 그리고 6년 후인 1619년, 오랫동안 폴란드에 억류되어 있던 아버지 필라레트(표도르 니키티치 로마노프)가 다행히도 귀국했다. 보리스 고두노프와 실력을 다툴 만큼 뛰어난 정치가였던 필라레트는 모스크바 총대주교가 되어 아들의 든든한 지원군이 돼주었다(초기에는 완전히 섭정 정치를 펼쳤다고 한다). 초대 로마노프는 러시아정교회와의 제정일치로 차리즘(차르를 중심으로 한 제정 러시아의 전제적 정치체제-옮긴이)의 유지 강화를 도모한 것이다.

미하일의 치세 32년 동안 농노제와 신분제가 승인되어 중앙집권이 강화됐다. 자신이 원해서 오른 차르의 자리도 아니었고 일생을 오로지 국가 재건에 바치느라 고생도 많았지만, 암살이나 국가 전복, 외세의 지배에 대한 불안은 기우로 끝났다. 국민들은 로마노프 왕조를 완전히 받아들였고, 미하일의 사후에 그의 장남 알렉세이가 즉위하는 데 아무도 이의를 제기하지 않았다.

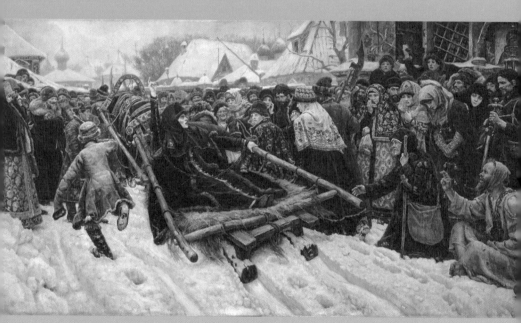

1887년, 캔버스에 유채, 트레티야코프미술관, 304×587.5cm

제1장

바실리 수리코프,
대귀족 부인 모로조바

Romanov Dynasty

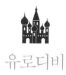

유로디비

겨우내 녹지 않은 눈이 아직도 두껍게 쌓여 있다. 말이 끄는 엉성하기 짝이 없는 썰매가 인파를 헤치고 천천히 나아간다. 짐칸에는 가축용 짚이 깔려 있고 중년 여성이 홀로 앉아 있다. 모피가 달린 사치스러운 검은 옷은 썰매와 짚, 어느 것과도 어울리지 않아, 고귀한 신분임을 짐작할 수 있다. 하지만 손목에 길게 늘어뜨린 것은 보석이 아니라 쇠사슬이다. 두 발목에도 고리가 채워져 있다.

틀림없이 죄인이다. 그런데도 그녀는 의기양양해 보인다. 해쓱하고 여윈 뺨에 눈을 형형히 빛내며 팔을 높이 치켜들고서는 뭐라고 외치고 있다.

그녀를 지켜보는 사람들의 표정은 각양각색이다. 그림 오른쪽 여성들은 대부분 비통해한다. 어떤 이는 고개를 깊숙이 숙여 목례하고, 또 어떤 이는 가슴에 손을 얹거나 눈물을 닦아낸다. 기도하면서 썰매를 따라가는 사람도 있다. 반면 그림 왼쪽 성직자들은 이와 정반대 태도를 보이며 호송되는 여인을 대놓고 조롱하고 있다.

안개로 흐릿해진 배경에 러시아정교회의 특징인 양파 모양의 둥근 지붕 쿠폴이 보인다. 이단이 주제임을 짐작할 수 있다. 그렇다면 이 종교적 죄인이 검지와 중지를 세우는 동작에도 중요한 의미가 있

〈대귀족 부인 모로조바〉의 오른쪽 하단 부분도

을 것이다. 그림 오른쪽 하단의 걸인처럼 보이는 맨발의 남자도 이에 호응하듯이, 또는 그녀를 격려하듯이 두 손가락을 세우고 있다. 이런 행동을 하고도 잡혀가지 않을까?

그렇지 않을 것이다. 왜냐하면 이 남자는 단순한 부랑자가 아니라 유로디비(Yurodivy: 미친 척하는, 또는 바보인 척하는 동방정교회의 성자-옮긴이)이기 때문이다. 고행을 위한 무거운 목걸이를 걸고 있는 것이 그 증거다. 유로디비란 모든 재산을 포기하고 어리석은 광인으로 살아가기로 선택한 고행자로서(당시에는 그 수가 급격히 늘어나고 있었다), 사회적 허용 범위 밖에 놓여 있어서 아무리 상식에서 벗어난 언동을 하더라도 용서됐으며, 드물게 성인으로 인정받는 자까지 있었다. 따라서 이 그림 속의 유로디비도 다른 사람들이 하고 싶어도 할 수 없는 것, 즉 호송되는 죄인의 편이 되어 이토록 당당하게 관리를 향해 이의를 제기할 수 있었던 것이다.

이 그림은 1672년 11월에 일어난 페오도시야 모로조바 공작부인 체포극의 한 장면이다. 러시아에서 가장 저명한 화가 중 한 명인 바실리 수리코프가 2세기 전 사건을 역사화 대작 속에 되살려냈다. 수리코프는 그림을 통해 자신의 입장을 분명히 밝히고 있으며, 그의 그림은 공작부인을 향한 연민의 시선으로 가득하다. 그런데 그녀는 왜 잡혀가야 했을까?

때는 미하일의 아들 알렉세이 미하일로비치 로마노프의 시대였다. 차르의 권력은 이전보다 커져서 자신의 지지 기반인 무인 계급을 관료나 군인으로 등용하며 순조롭게 절대주의로 나아가고 있었지만, 무척이나 넓고 큰 러시아는 이를 거부하며 끊임없이 문제를 일으켰다. 교회와의 관계도 부자지간인 총대주교와 차르가 훌륭히 이인삼각을 펼쳤던 시절과는 달리 새로운 국면으로 접어들었다. 그런 상황에서 야심가 니콘이 종교계 최고 자리에 앉는다.

러시아정교회(11세기에 로마가톨릭교와 분열하여 생긴 그리스정교회의 유파에 속한다)의 각 교회는 여전히 토착 신앙과 인습에서 벗어나지 못했고, 지역에 따라 성경 해석과 의식도 제각각이라 국가 종교로서의 통일성이 부족했다. 이에 신임 총대주교 니콘은 교회와 보조를 맞추어 국가의 서유럽화를 목표로 위로부터의 종교개혁을 단행했다.

다만 개혁이라고 해도 루터의 프로테스탄트 운동과는 전혀 달랐다. 후세의 이교도 입장에서 보면 맥이 빠질 정도로 단순한 의식 변경에 지나지 않았다. 예를 들면 할렐루야 제창을 두 번에서 세 번으로 바꾼다. 전에는 기도하는 내내 서 있어야 했는데 이제는 앉을 수 있게 한다. 신께 예배할 때 굳이 무릎 꿇을 필요 없이 허리를 굽히기

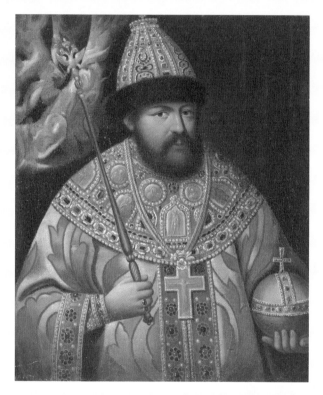

작가 미상, 〈알렉세이 미하일로비치 로마노프〉(1670~1680년대)

만 하면 된다와 같은 식이었다. 이제 수리코프의 그림 속 인물들이 두 손가락을 들고 있는 이유가 분명해졌다. 오래전부터 옛 의식을 지켜온 사람들에게는 두 손가락으로 성호를 긋는 것이 정통이고 절대적이었는데, 니콘은 세 손가락으로 하라고 강요한 것이다. 이를 받아들일까 보냐!

니콘은 개혁을 서두르며 빨리 성과를 내고자 했다. 그래서 개혁에 반대하는 자를 분리파라고 부르며 알렉세이 미하일로비치의 지지를 얻어 탄압을 개시했다. 처음에는 세금을 두 배로 매기는 정도의 처벌이었지만, 점차 이단으로 몰아 교회에서 추방하고 감옥에 가두는 등 단계적으로 진화해 마침내 각지의 주모자를 화형에 처하기에 이르렀다. 분리파에는 하층 농민을 중심으로 한 소박한 시골 사람들이 많았기 때문에, 교회가 악마에 사로잡혔다고 믿어 1,000명 단위로 집단 분신자살을 하는 소동까지 일어났다.

결국 알렉세이 미하일로비치는 니콘을 해임한다. 그러나 일련의 사태를 책임지기 위해서가 아니었다. 십수 년간 권력을 누리며 우쭐해진 니콘이 "교회는 태양이지만 차르는 그 빛을 반사하는 달에 불과하다"라는 등 망언을 일삼으며 정치에까지 개입하려 했기 때문이었다.

그제야 알렉세이는 유럽 국가들이 진작 해결하고 있던 교회 문제를 담판 지었다. 차르야말로 태양이고, 교회는 어디까지나 그 아래에

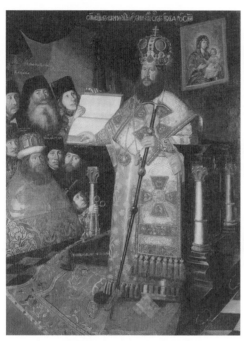

작가 미상, 〈총대주교 니콘〉(1660~1665년)

두 손가락으로 성호를 긋는 기독교의 이콘,
이집트의 성카타리나수도원(6세기)

있음을 알린 것이다. 그 후 로마노프 왕조의 역대 차르들은 러시아정 교회를 국교로 삼아 보호하면서 완전한 통제하에 두고 감시하기에 이른다.

물론 개혁을 멈출 생각은 없었다. 어떻게 해서든 종교를 통한 국민의 일체화는 필요했다. 니콘이 실각한 뒤에도 탄압은 계속됐고, 분리파 수도원으로 도망친 사람들은 정부군에 포위되어 몰살당했으며, 처형자 수도 계속 늘어났다. 변경으로 도망친 사람도 많았는데, 그중 일부는 머나먼 시베리아나 만주에까지 이르렀다고 한다.

처벌은 상급 귀족들 역시 피할 수 없었다. 바실리 수리코프가 그린 여주인공 페오도시야 모로조바 공작부인은 전부터 분리파의 수호자로 알려져 있었다. 그러나 워낙 계급이 높았고 정계에 있는 친족을 배려해서 체포당하는 일은 없으리라 생각했다. 하지만 개혁을 어중간하게 끝내고 싶지 않았던 알렉세이는 마침내 부인에게도 사형 판결을 내린다. 잔인하게도 아사형이었다. 그림 속 그녀의 얼굴이 마치 운명을 예지한 듯 수척해 보이는 점이 이를 암시한다.

그녀의 순교를 러시아 구석구석까지 전한 것은 앞서 말한 바보 성자 유로디비와 순례자들이었다. 이 작품에도 유로디비 바로 뒤에서 침통한 표정으로 모자를 잡고 경의를 표하는 순례자의 모습이 그려져 있다.

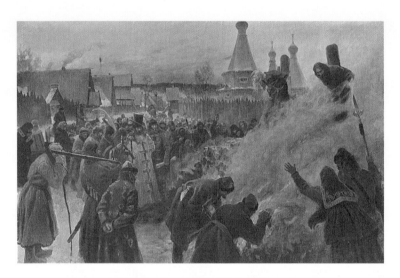

그리고리 먀소예도프, 〈이단 사제의 처형〉(1897년)

스텐카 라진의 반란

모로조바 공작부인 사건이 일어나기 1년 전인 1671년에는 카자크의 반란을 주도한 스텐카 라진(스테판 라진)도 공개 처형됐다. 모스크바의 붉은 광장, 아름다운 성바실리대성당이 내려다보이는 광장에서 산 채로 사지를 절단한 뒤 참수하는 처참한 형벌이었다. 그러나 정부 측의 과격한 증오도 당연했다. 하마터면 라진에 의해 차리즘이 전복당할 뻔했기 때문이다.

카자크의 어원은(다른 설도 있지만) 튀르키예어 카자르, 즉 '자유의 사람'이라는 뜻에서 비롯됐다고 한다. 14세기 이후, 하층 농민과 도망 노예들이 러시아 남동부에 정착한 것을 시작으로 돈강이나 테레크강 등 각 하천의 국경 근처에 여러 자치구가 형성됐다(그래서 '돈 카자크'라는 식의 이름이 붙었다). 처음에는 농경, 목축, 어업 등을 통해 생계를 꾸렸지만, 차르와 제후의 지배에서 벗어나고자 무장을 하고, 선거를 통해 대장을 선출하며 점차 기마 전사 집단의 특색을 갖춰나갔다(훗날 러일 전쟁을 통해 용맹한 카자크 병사들의 전투 양상이 자세히 알려지게 됐다. 그들의 과격한 카자크 댄스 또한 무술에서 비롯됐으며 그들의 높은 신체 능력을 과시한다).

16세기의 이반 뇌제는 이러한 카자크를 영리하게 회유했다. 주요

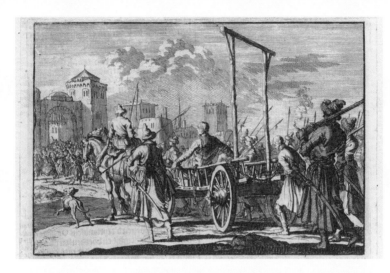

얀 뤼켄, 〈스텐카 라진의 처형〉(1698년)

요제프 브란트, 〈드니프로강의 카자크 감시〉(1878년)

카자크 집단에 무기, 식료품, 화폐 등을 정기적으로 제공하는 대신 국경 경비를 맡긴 것이다. 이때부터 카자크 집단 사이에 명백한 빈부 차이가 발생하게 되어, 로마노프 왕조가 시작될 무렵에는 강의 하류에 거주하는 부유층과 상류에 거주하는 빈곤층의 대립이 점점 심해지고 있었다. 특히 전자가 도망친 농노를 정부에 넘기자, 후자 쪽의 빈민 유입이 급증하면서 사회불안의 원인이 되기도 했다.

농노제를 법제화하고 농민에게서 이동의 자유를 빼앗아 토지에 매어 있게 만든 것이 알렉세이 미하일로비치다. 농노는 인두세, 결혼세, 사망세를 내야 할 뿐 아니라 어딘가로 달아날 방법마저 사라졌다. 앞서 말한 반은 미치고 반은 성스러운 존재, 유로디비가 늘어난 것도 이 제도와 무관하지 않다. 무슨 짓을 해서든 현재 상황에서 도피하고자 할 때 완력에 자신이 있는 사람은 카자크가 되고, 그렇지 않은 사람은 유로디비가 되는 길밖에 없었다. 그것도 아니면 스스로 죽음을 택하는 것뿐이었다. 그 당시 빈민들은 알코올에 중독될 수조차 없었다. 너무 가난해서 토속주나 보드카를 중독될 만큼 마실 수가 없었기 때문이다.

그러던 중 스텐카 라진이 등장한다. 라진은 불만 계층을 홀로 떠맡았다. 카자크와 농노, 도시의 하층민뿐 아니라 차별받던 민족, 도망병, 반귀족파 등을 흡수하고 공공연하게 혁명을 선포하며 모스크바로 진군했다. 가는 마을마다 합류자와 지원자가 늘어나 민중 봉기로

보리스 미하일로비치 쿠스토디예프, 〈스텐카 라진〉(1918년)

서는 당시 최대의 규모였으며, 만 3년에 걸쳐 전투가 계속됐다. 사람들은 라진이 계급이 없는 나라, 평등한 카자크의 나라를 만들어줄 것으로 기대했다. 하지만 정부군도 필사적이었다. 결국 심비르스크 요새에서 라진은 크게 참패한다.

　참고로 볼가강에 접한 심비르스크는 소련 시대에는 울리야놉스크라고 불리게 된다. 라진이 대패한 지 정확히 200년 후, 그곳에서 블라디미르 일리치 울리야노프, 즉 레닌이 태어났기 때문에 그의 본명을 따서 울리야놉스크가 된 것이다.

수면 아래 싸움

스텐카 라진은 미래의 레닌이 태어날 땅에서 패배하기는 했지만(무기의 차이 때문이었다고 한다), 목숨은 건져 반격을 위해 일단 고향으로 돌아갔다. 그런데 그곳에서 부유층 카자크에게 잡혀 정부군에 팔려 가고 말았다. 결과는 고문, 그리고 처형이었다.

　반차리즘, 반농노제를 향한 부르짖음은 수그러들었다. 그 후로도 러시아 사회구조의 특징인 엄격한 농노제는 절대주의를 유지하기 위한 경제적 수단으로 강화돼갔다. 동시에 빈곤층의 봉기도 몇 번이나

되풀이됐으며, 스텐카 라진의 이름은 자유를 추구하는 민중의 마음에 전설적 영웅으로 깊이 새겨져 민요와 민화로 전승됐다(우리나라에서는 가수 이연실이 〈스텐카라친〉이라는 제목으로 번안해 발표했다-옮긴이).

1670년대는 알렉세이 미하일로비치의 만년에 해당한다. 정교회 개혁과 대규모 반란도 무력으로 제압하고, 폴란드나 튀르키예와 전쟁을 불사하며 영토를 확장한 알렉세이였지만, 후계자 문제가 남아있었다.

10대에 차르가 된 그는 첫 황비와의 사이에서 5남 8녀를 얻었으나 출생률과 사망률이 모두 높았던 시대에 살아남은 남자아이는 삼남 표도르와 오남 이반, 둘뿐이었다. 그런데 표도르는 병약해 도저히 오래 살 가망이 없었고, 이반은 지능에 어려움이 있어 후계자 후보에서 제외됐다. 총명한 사녀 소피아가 여자아이인 것이 유감스러울 따름이었다.

아내가 죽자 41세의 알렉세이 미하일로비치는(남은 목숨이 5년밖에 안 된다는 것도 모른 채) 스무 살 이상 어린 두 번째 황비를 맞아들인다. 그녀는 잇따라 세 아이를 낳았다. 막내는 요절했지만, 튼튼하고 몸집이 큰 장남 표트르와 딸 나탈리야는 무럭무럭 자랐다.

변함없이 세력 다툼이 시작됐다. 죽은 황비의 친정 밀로슬랍스키 가문과 현재 황비의 친정 나리시킨 가문의 대결이었다. 두 가문은 치열하게 경쟁하며 서로를 물고 늘어졌다. 밀로슬랍스키 가문은 이미

노화의 조짐이 보이는 차르에게 대를 이을 능력이 있을 리 없으므로, 표트르는 다른 남자와의 사이에서 생긴 아이가 틀림없다는 소문을 은밀히 퍼뜨렸다. 소문이 궁정에 그럴듯하게 퍼져서 표트르가 훗날 고민했다는 이야기도 전한다. 반대로 표트르가 그 소문을 재미있어하며 자기 입으로 신하에게 농담 삼아 이야기했다는 설도 있다.

어쨌든 알렉세이 미하일로비치는 후계자 지명을 애매하게 한 채 병으로 세상을 떠났다. 그리하여 누나 소피아와 동생 표트르의 장렬한 싸움이 시작된다.

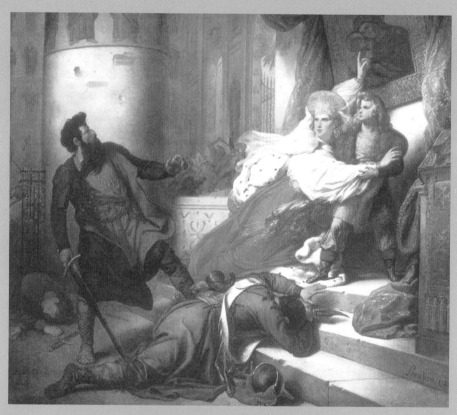

1830년, 캔버스에 유채, 발랑시엔미술관, 409×1,469cm

제2장

샤를 폰 슈토이벤,
표트르 대제의
소년 시절 일화

Romanov Dynasty

자식을 필사적으로 지키는 어머니

폭동의 한가운데, 죽음의 문턱에 선 여성과 소년. 왼쪽에는 호위병의 시체, 멀리 뒤쪽으로는 창과 검을 맞대며 싸우는 남자들, 코앞에 다가온 침입자……. 두 사람은 살아남을 수 있을까?

여성의 의복이 고귀한 신분임을 알려준다. 흰색 바탕에 검은 점무늬가 있는 최고급 북방족제비의 겨울털 모피로 만든 가운, 왕관과 장식 띠는 반짝이는 황금빛. 그녀의 이름은 나탈리야 나리시키나. 선대 차르인 고(故) 알렉세이 미하일로비치의 후처다. 아들 표트르를 필사적으로 감싸며(하지만 이 10세 소년은 의연하게 공포에 맞서고 있다), 폭도를 쏘아보면서 벽에 걸린 이콘(성화 상)의 성모마리아와 어린 예수를 가리킨다. 그 눈은 계속해서 난동을 부린다면 신벌이 내릴 것이라고 질책하는 듯하다.

과연 이콘 부근에서 기이한 바람이 불어닥치며 금실로 수놓은 푸른 커튼과 나탈리야의 흰 겉옷뿐 아니라, 폭도의 검은 턱수염까지도 흩날리게 하고 있다. 남자는 성모자를 올려다보며 명백히 기가 죽은 모습으로 그 자리에 못 박힌 듯 멈춰 서 있다. 그의 동료는 이미 투구를 벗고 끝이 날카로운 둥근 검을 쥔 채 계단에 엎어져 있다. 이러한 기적에 두려움을 느낀 것이다.

1682년, 표트르 모자는 총병대가 일으킨 반란에서 가까스로 목숨을 건졌다. 두 사람이 살아남은 것은 기적 덕분이었다고 시각적으로 보여주는 것이 이 작품이다. 사건이 일어나고 2세기가 지난 이후, 낭만파 화가의 붓을 거친 작품이므로 소년의 긴 금발이나 얼굴은 어딘지 모르게 프랑스 취향을 띠고 있다(실제 표트르는 흑발이었다).

이국 취향의 낭만파는 타국의 역사를 소재로 많이 선택했다. 이 그림을 그린 폰 슈토이벤은 이름에서 알 수 있듯이 독일 귀족(폰은 귀족의 칭호)이지만, 러시아에서 태어나 14세까지 페테르부르크에 살았다. 그 후 파리의 아틀리에에서 공부하고 프랑스로 귀화해 레지옹 도뇌르 훈장도 받았다. 그는 표트르 대제에 심취해 있었는지 〈라도가 호숫가의 표트르 대제〉, 〈예카테리나에게 대관하는 표트르 대제〉 같은 작품도 발표했다.

마키아벨리 같은 누나

누가, 왜 소년 표트르의 생명을 노렸는가?

부황 알렉세이의 서거 후 처음에는 순리대로 전 황비와의 사이에서 얻은 아들(표트르의 이복형)이 표도르 3세로 즉위했다. 하지만 모두

가 걱정한 대로 그는 후계자를 남기지 못한 채 6년 후 21세의 나이로 병사했다. 곧 두 황비의 친정은 줄다리기를 재개했고, 이번에는 나리시킨 가문이 세력을 얻어 10세의 표트르 1세가 탄생했다. 소년은 왕좌에 앉아 이반 뇌제 때부터 대대로 물려오던 '모노마흐의 모자(Monomakh's Cap)'를 작은 머리에 썼다. 황금으로 된 둥근 관을 루비, 사파이어, 진주 등으로 장식하고, 러시아답게 검은담비 모피로 가장자리를 두른 호화찬란한 왕관이었다.

다시 말해 표트르는 어린 차르가 되자마자 곧바로 암살 미수 사건을 맞닥뜨린 셈이다. 물론 배후에서 조종하던 인물은 표도르 3세의 누나 소피아였다. 프랑스 외교관에게서 "무서울 정도로 덩치가 크고 인물은 떨어지지만, 영리하고 수완이 뛰어나다", "마키아벨리를 읽었을 리가 없는데, 마키아벨리 같은 정치적 역량을 지니고 있다"라고 평가받은 24세의 소피아에게 남자로 태어나지 않은 불운 따위는 아무런 문제도 되지 않았다. 그녀는 남동생들에게 차르 역할은 역부족이라고 판단한 순간부터 섭정 지위에 초점을 맞추고, 착착 아군을 모아 음모를 꾸몄다. 소피아의 입장에서 만년의 부황이 재혼해 낳은 이복동생은 그녀의 야망을 이루는 데 방해물 그 이상, 그 이하도 아니었다. 그리고 그 야망은 여성이 정치의 정식 무대에 등장한다는 생각조차 하지 못하던 시대로서는 실로 어마어마한 규모였다.

표트르 1세가 탄생했을 때 소피아는 완전히 패배한 것처럼 보였

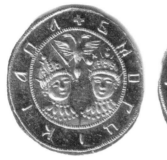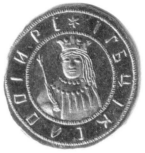

1689년에 발행된 동전. 한쪽에는 표트르와 이반 5세,
다른 한쪽에는 황녀 소피아가 새겨져 있다.

다. 하지만 상대가 방심한 틈을 노려 그녀는 반격을 개시했다. 자신
의 근위병 역할을 하던 총병대를 부추기며 이렇게 설득한 것이다.
"동생 표도르 3세는 병으로 죽은 것이 아니라 표트르 쪽 사람들에게
암살당했다", "또 다른 남동생 이반에게도 위기가 닥쳐오고 있다",
"애초에 표트르는 부정을 저질러 태어난 아이이기 때문에 로마노프
의 피 따위는 흐르지도 않는다!" 확실히 마키아벨리 같은 짓이었다.

폭도들은 무기를 갖추고 무리 지어 크렘린성으로 몰려들었다. 그
리고 새 차르의 눈앞에서 충직한 신하와 외삼촌이 참살당했다. 훗날
'쌍둥이자리 태생의 이중인격자'라는 별명을 얻은 표트르의 복잡한
성격은 이때의 강한 트라우마에 기인했다고 한다.

두 소년 차르

생각해보면 태양왕 루이 14세도 같은 나이에(표트르보다 약 30년을 거슬러 올라가지만) '프롱드의 난'에서 간신히 도망친 경험이 있다. 절대군주로서 서양사에 찬란히 빛나는 두 영웅이 모두 감수성 풍부한 소년 시절에 죽을 뻔하고, 그 기억 때문에 수도를 싫어하게 되어 한쪽은 파리에서 베르사유로, 한쪽은 모스크바에서 페테르부르크로 천도를 감행했다는 사실은 꽤 흥미롭다.

자, 황녀 소피아는 이렇게 역전승을 거두었다. 정계를 새로 재편하고 표도르 3세의 남동생을(부황은 그를 '바보 이반'이라고 부르며 후계자 후보에서 제외하고 있었다) 이반 5세로 추대했으며, 표트르는 명목상의 공동통치자로 격하시키고 그 지지자들도 시골로 추방했다.

실로 왜곡된 체제였다. 무력한 소년 차르가 두 명이나 있고, 실질적 군주는 미혼의 여성 섭정이었다. 아직 러시아는 여제를 받아들일 준비가 되어 있지 않았기에 소피아 같은 여걸이 태어나기엔 시대가 너무 일렀다는 생각밖에 들지 않는다. 그래도 소피아는 권력을 안정시키려고 자신의 초상이 들어간 화폐를 발행했다. 차르에게만 인정되는 자격임에도 이를 공개적으로 반대하는 이들은 없었다. 또한 수도를 정비하고 청나라나 폴란드와도 평화조약을 맺는 등 일정한 성

과를 올렸기 때문에, 만약 표트르라는 천적이 없었다면 틀림없이 소피아의 통치는 더 오랫동안 이어졌을 것이다.

하지만 7년의 세월이 흐르는 동안 표트르는 키가 2미터나 되는 늠름한 청년으로 성장해 상급 귀족의 딸과 결혼도 하며 반소피아 세력을 끌어 모으고 있었다. 처음에는 동료들과 '전쟁놀이'에 열중하는 무능한 이처럼 보였지만, 실제로는 놀이라는 이름을 빌려 사병을 키우고 있었던 모양이다. 위기감을 느낀 소피아는 눈엣가시인 이 동생을 이번이야말로 죽여 없애고자 다시 총병대를 보냈다.

남매 전쟁 종결

결과는 소피아의 참패였다. 소피아는 표트르 측에 붙잡혀 노보데비치수도원(지금은 세계유산으로 등재됐다)에 감금됐다. 아마 수없이 후회했을 것이다. 소년 시절에 없애버렸으면 좋았을 텐데. 하지만 음모에 능한 소피아가 수도원의 좁은 방에서도 여전히 포기하지 않았다는 사실은 9년 후인 1698년에 밝혀진다.

표트르는 소피아를 완전히 무력화했다고 안심하고 있었다. 이 무렵에는 이미 어머니나 공동 통치자였던 이반 5세도 사망했고, 단독

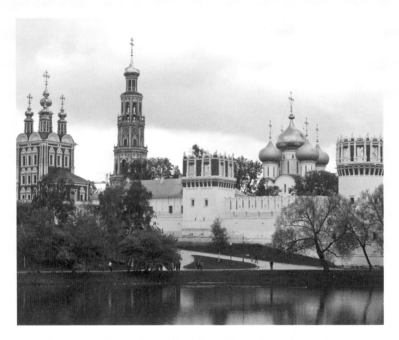

노보데비치수도원

통치는 성공리에 나아가고 있었다. 러시아 최초의 해군을 조직해 흑해로 나아갈 출구도 확보했다. 그는 영토를 더욱 확장하기 위해 유럽의 선진 기술을 배우고자 300명에 가까운 대사절단을 꾸려 1697년 봄에 러시아를 떠났다. 장기간에 걸친 차르의 부재에 의문의 목소리도 있었지만, 믿을 수 있는 신하에게 뒤를 맡기고 이른바 '그랜드 투어(과거 영국의 귀족 자제들이 교육적·문화적 목적으로 떠난 유럽 여행-옮긴이)'를 떠난 것이다.

하지만 네덜란드, 영국, 독일, 오스트리아를 거쳐 1년 반 뒤 베네치아로 향하던 표트르 일행에게 모스크바에서 총병대가 봉기했다는 소식이 전해진다. 그들이 일정을 앞당겨 급히 귀국했을 때는 이미 반란은 평정되어 100명 정도가 처형된 상태였다.

그럼에도 표트르의 분노는 가라앉지 않았다. 소피아가 배후에 있는 것이 틀림없기에 1,000명 정도를 더 잡아들여 고문에 고문을 거듭했지만, 증거를 찾을 수 없었다. 그는 본때를 보여주겠다며 노보데비치수도원 앞 광장에서 그들 대부분을 처형했고, 주모자로 여겨지는 세 명의 시체는 일부러 소피아의 방 창문에 매달았다. 이 일화를 무시무시한 박력으로 그려낸 작품이 일리야 예피모비치 레핀의 〈노보데비치수도원에 유폐된 소피아 공주〉다. 이번이야말로 자신의 완패를 깨달은 소피아의 원통함과 분노가 화면 밖으로 솟구쳐 나오는 듯하다.

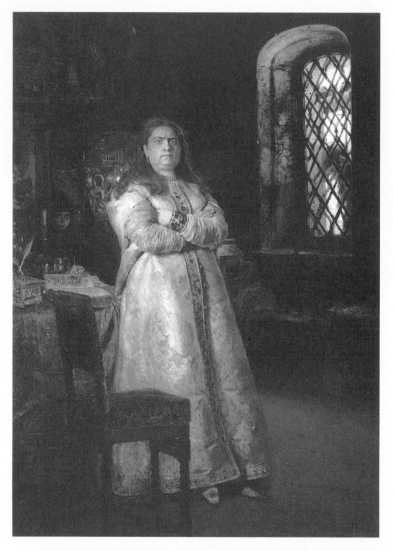

일리야 레핀, 〈노보데비치수도원에 유폐된 소피아 공주〉(1879년)

소피아는 황녀의 지위를 박탈당하고 삭발당한 뒤 수도원의 더욱 깊은 곳에 감금되었으며, 상시 100명의 감시가 따라붙었다. 햇수로 따지면 짧았지만 여성의 몸으로 한 나라의 최고 자리에 올라 표트르와 호각으로 싸운 암호랑이는 6년 후 실의에 빠진 채 병사했고, 그렇게 남매 전쟁은 종결됐다(소피아의 존재로 훗날 러시아가 여제를 인정하는 기반이 마련됐다고 할 수 있다).

그렇다고 해도 두 번이나 자신의 생명을 노린 소피아를 표트르는 왜 죽이지 않았을까? 증거를 날조해서라도 사형에 처할 수 있었을 텐데 그는 그렇게 하지 않았다. 절반이라고는 해도 피를 나눈 누나였기 때문에? 아니, 그런 것 같지는 않다. 왜냐하면 앞으로 표트르는 자기 외아들을 죽이기 때문이다. 정말 불가사의한 행동 원리다.

러시아의 이미지 쇄신

시간을 조금 거슬러 올라가보자. 표트르의 유럽 시찰은 모든 의미에서 대성공이었다. 그동안 선진국 입장에서 러시아는 극한의 추위를 견디는 삼류 국가에 지나지 않았고, 종교적으로도 다소 차이가 있었으며, 정체 모를 시골 사람들의 모임 같은 이미지였다. 그런데 실제로 만

나본 그들은 (야만적이고 촌스러운 것은 확실했지만) 검은담비 모피 600장을 선물로 척척 내놓을 정도로 큰 부자였으며, 사절단을 이끄는 표트르 본인도 야성적인 매력이 넘쳤던 터라 각지에서 열풍을 일으킨다.

사실 표트르는 변장을 하고 있었다. 다른 사람을 차르로 내세우고 자신은 일개 병사인 미하일로프를 자칭하며 행렬에 섞여 들었지만, 워낙 2미터가 넘는 장신인 데다 얼굴의 특징도 알려져 있었기에 이미 다 들킨 변장이었다. 표트르 자신도 그 사실을 인지하고 있었다. 딱히 위험을 피하려고 대역을 세운 것이 아니었다. 그럼 대체 뭘 위해 변장하고 있었을까? 손님을 맞이하는 쪽은 곤혹스럽기만 한데 정작 괴짜인 표트르는 조금도 개의치 않았다.

그뿐 아니라 네덜란드의 조선소에서는 자기가 직접 배를 건조하겠다며 며칠 동안이나 열심히 망치질을 해댔다. 화려한 궁정 문화가 판을 치던 시대에 위엄을 가장 중시해야 할 절대군주가 야외에서 평민들 틈에 섞여 목수 일을 하고 있는 것이었다. 이는 전대미문의 사건이었기 때문에 구경꾼들이 양쪽 강기슭으로 잔뜩 몰려들었고, 이 놀라운 소식은 각국으로 전해졌다. 훗날 독일 작곡가 구스타프 알베르트 로르칭은 이 사건을 〈황제와 목수〉라는 제목의 오페라로 만들었다.

곳곳에서 표트르는 '선진 문화'를 접했다. 아이처럼 호기심을 그대로 드러내며 시체 해부에서부터 각종 공장, 병원, 조폐국, 대학교, 천

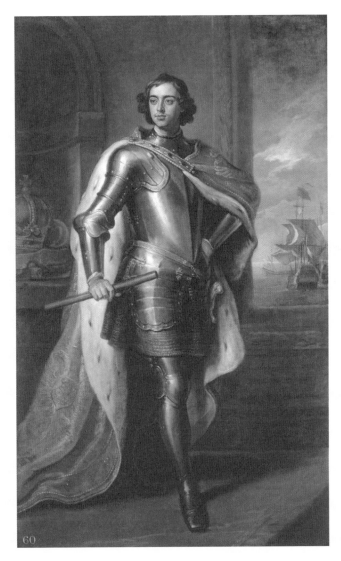

고드프리 넬러, 〈표트르 1세의 초상〉(1698년)

문대, 의회, 박물관을 시찰하고 무기와 수술 도구, 서적, 회화 작품(특히 렘브란트!!)을 사들였으며 기술자, 의사, 학자, 화가 등 각 분야의 전문가를 높은 급여로 고용해 러시아에 초대했다. 수집벽 때문에 어마어마한 양의 진귀한 물건들도 모았고, 노예시장에서 산 거인이나 소인, 고도비만, 신체장애가 있는 사람들도 데리고 돌아왔다(사후에는 골격표본으로 진열하기도 했다).

표트르, 가위를 휘두르다

이 무렵 표트르는 자신도 모르는 사이 러시아 문학에도 공헌했다. 에티오피아의 흑인 노예 아브람 간니발의 아름다움과 영리함을 높이 사서 그를 군인으로 만들고 나중에는 프랑스 유학까지 보내준 것이다. 러시아로 돌아온 아브람은 출세해 장군이 됐고, 러시아 여성과 결혼해 아이를 얻었다. 그 아이가 또 아이를 얻고…… 그렇게 태어난 증손자가 바로 '러시아 문학의 아버지' 알렉산드르 세르게예비치 푸시킨이다.

한편 아브람과 마찬가지로 표트르를 알현했지만 그만큼 매력이 없었는지, 유감스럽게도 운명을 개척하지 못한 인물이 있다. 일본의

표류민 덴베에(伝兵衛)라는 사람이다. 표트르는 그의 생활을 보장해주고 시베리아에 있는 일본어 학교 교사직을 주었으나, 아브람처럼 직접 대부가 되어 세례를 받게 하거나 궁정으로 초청하지는 않았다. 덴베에의 생애는 거의 알려지지 않았다.

'선진적 유럽'을 그대로 가지고 돌아온 표트르는 새삼스럽게 촌스러운 조국의 모습이 지긋지긋했다. 선진국에서는 호화로운 가발을 쓰고 수염은 깨끗하게 면도하거나 기껏해야 입 주변 정도만 남기는 것이 당대의 유행이었는데, 러시아는 옛날부터 치렁치렁해서 움직이기도 어려운 겉옷에 긴 턱수염을 지저분하게 기르고 있었기 때문이다. 이래서는 서구화는커녕 부국강병도 여의치 않을 것 같았다. 그래서 표트르는 귀족들을 상대로 '수염세'를 도입했다. 수염을 깎지 않겠다면 연간 60루블을 지불하라!

그러나 모두 세금을 선택했다. 죽어서 천국에 가는 데 수염이 필요하다고 믿었기 때문이다. 이에 성질 급한 표트르는 직접 가위를 들고 돌아다니며 가까운 신하들의 턱수염을 잘랐다. 일본의 촌마게나 중국의 변발과 매우 비슷한 사례였다. 처음에는 저항해도 일단 잘리고 나면 끝인 데다 익숙해지면 그리 나쁘지도 않았기에 궁정은 삽시간에 서양식으로 물들었다. 궁정이 변하자 지방의 상류계급도 이를 모방했기 때문에, 수염 자르기 퍼포먼스는 즉각 효과가 나타났다.

하지만 표트르가 휘두른 것은 가위만이 아니었다. 그는 영국에서

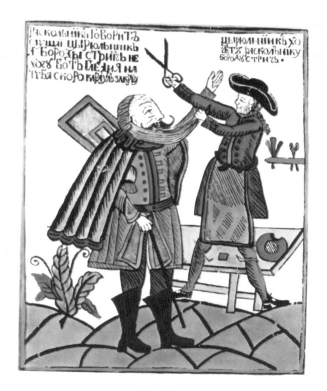

표트르 1세의 수염 자르기(풍자화)

가져온 발치용 집게를 마음에 들어 해서, 치과 의사에게 배웠다면서 옆에 있는 사람들의 입을 벌려 충치가 보이는 족족 뽑아댔다고 한다. 이를 보면 표트르 본인의 서구화는 한참 멀었다고 할 수 있다.

그리고 18세기의 막이 열렸다. 에스파냐에서는 합스부르크 마지막 왕 카를로스 2세가 반복된 혈족결혼 끝에 후계자를 남기지 않고 죽었기 때문에 프랑스 대 오스트리아의 정면 대결인 '에스파냐 계승 전쟁'이 발발했고, 러시아는 강국 스웨덴과 '북방 전쟁'에 돌입한다. 전자는 프랑스가 이겨서 부르봉 왕조의 우위가 확정됐고, 후자는 20년에 걸친 싸움 끝에 표트르가 승리했다. 이때부터 러시아는 마침내 삼류 국가에서 이류 국가로 부상하며 국제적 위상을 드높이게 된다.

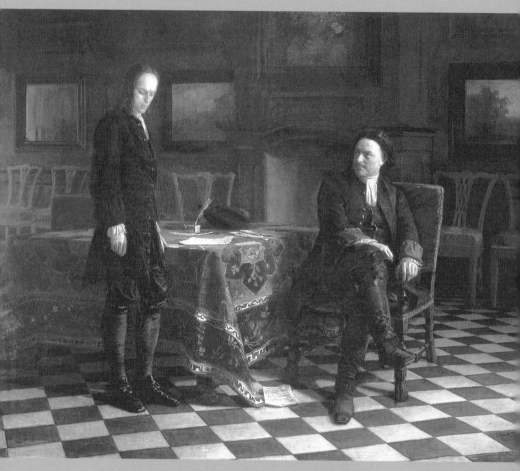

1871년, 유채, 트레티야코프미술관, 135.7×173cm

제3장

니콜라이 게,
알렉세이 황태자를
심문하는
표트르 대제

Romanov Dynasty

평범한 아들

하늘을 찌를 듯한 큰 키에 늘 힘자랑을 하고, 압도적 카리스마와 뛰어난 정치력을 지닌 표트르 대제는 타인에게 용서 없는 잔혹한 성품도 겸비해 아무렇지 않게 자기 손으로 직접 고문과 처형을 하곤 했다. 상대가 여성이라도 예외는 아니었다. 이복 누나든 집안사람이든 태연하게 유폐해서 죽어가게 방치했다. 10대 때 정략결혼을 한 첫 번째 아내 예브도키야도 마음에 들지 않는다는 이유로 이혼하는 데서 그치지 않고 수도원에 가둬버렸다.

이 예브도키야와의 사이에서 태어난 장남 알렉세이는 표트르가 보기에는 심각하게 기대에 어긋난, 허약한 후계자였다. 알렉세이는 어머니를 닮아 신앙심이 지나치게 깊었고, 자신을 추대하는 보수파와 함께 근대화에 반대하고 있었다. 이래서는 '옥좌의 변혁자'의 뒤를 이으려 할 리 없었다.

표트르가 "근성을 갈아 치우지 않으면 황위 계승권을 박탈하겠다"고 위협하면, "아버지가 죽었으면 좋겠다"고 주위에 말해버리는 식이었다. 이를 어떻게 해야 할지 고심하는 동안 더 이상 버티지 못할 지경에 다다른 것인지 알렉세이는 1716년 전쟁터로 간다고 거짓말을 하고 아버지로부터, 러시아로부터 도망쳤다!

황태자의 망명이라니, 이보다 더 큰 일은 없었다. 국제사회를 볼 낯이 없었다. 격노한 표트르는 추격자를 보내 이듬해 나폴리에서 은신 중이던 알렉세이를 붙잡아(이 임무에서 공을 세운 것이 문호 톨스토이의 조상이다) 러시아로 끌고 와 심문했다.

프랑스인의 피를 이은 러시아 이동파(19세기 말, 예술을 통한 민중의 계도를 목표로 사실주의 입장에서 도덕적·사회적 문제를 다룬 미술 유파-옮긴이) 화가인 니콜라이 니콜라예비치 게가 이 역사적 일화를 그림으로 남겼다.

밤보다 더 검은 머리카락과 얼음보다 더 차가운 눈을 한 표트르가 노려보자 알렉세이는 금방이라도 숨이 끊어질 것 같다. 이곳은 천도한 지 얼마 안 된 페테르부르크에 있는 표트르의 집무실이다. 변명할 수 있으면 어디 해보라는 듯, 배신의 증거인 편지(개혁에 반대하는 듯한 내용이 쓰여 있다)를 탁자 위에 펼쳐둔 45세의 부황을 앞에 두고 27세의 황태자는 그저 시선을 떨구고 있을 뿐이다. 자신의 운명을 이미 아는 듯, 입을 열 힘조차 없어 보인다. 남다른 아버지를 둔 평범한 아들의 비애가 전해진다.

그 후 알렉세이는 군법회의에 회부되어 고문당한 끝에 국가 반역죄로 사형 판결을 받는다. 아버지의 특별사면은 없었다. 차기 차르가 될 예정이던 젊은이는 페트로파블롭스크 요새에 갇혔고, 얼마 지나지 않아 의문의 죽음을 맞는다. 이에 다양한 소문이 퍼져 나갔다. 자살이다, 고문을 받다가 죽었다, 아니, 표트르가 직접 도끼를 휘둘러

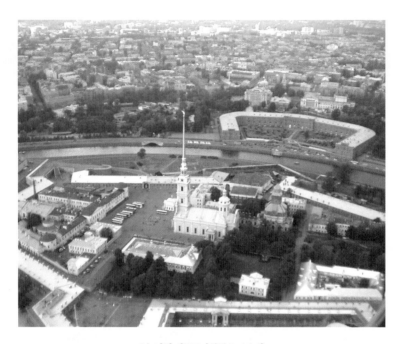

오늘날의 페트로파블롭스크 요새

죽였다, 독살이다…….

150년쯤 전에도 에스파냐 합스부르크가의 펠리페 2세가 됨됨이가 나쁜 아들을 자기 손으로 죽였다는 소문이 돌았다. 음울한 에스파냐 궁전 깊은 안쪽에서 무슨 일이 벌어지고 있는지 어떻게 알겠냐는 주변 나라들의 의심의 눈초리가 그런 소문을 낳았던 것이다. 마찬가지로 야만적인 신흥국 러시아의 위험한 차르라면 후계자 아들을 살해했다고 해도 이상하지 않아 보였다. 이미 이반 뇌제의 선례도 있었으니…….

이로써 표트르도 뇌제처럼 남자 후계자의 싹을 스스로 꺾어버린 셈이다.

절대군주와 새 수도

조금 거슬러 올라가자. 표트르는 어린 시절의 쓰라린 기억도 있고 해서, 보수 세력과 밀접한 연관이 있는 모스크바를 증오해 새로운 수도 건설을 모색하고 있었다. 그에 걸맞은 도시는 바다를 향해 열려 있고 '유럽으로 난 창'이 되어야 했다. 그가 최종 후보지로 올린 것은 네바강 하구의 삼각주, 발트해 출구에 자리한 습지대였다. '네바(Neva)'란

핀란드어로 '습지'라는 뜻이다. 말 그대로 축축하고 습기가 많아 건강에 해롭고 안개가 짙게 끼어 인간을 거부하는, 무서우리만치 공허하고 지독하게 추운 땅이다. 강이 범람하면 물에 잠기는 고요한 마을과 황량한 들판, 늑대가 서성이는 숲이 있을 뿐.

당연히 누구 한 사람 찬성하지 않았다. 어렸을 때부터 친구인 측근들조차 이의를 제기했다. 하지만 표트르는 혼자 불타오르고 있었다. 모스크바에서 멀고, 모스크바의 지리적 조건과 정반대일수록 새 수도에 적합해 보였다. 신께서 혼돈에서 이 세상을 창조하셨듯이 자신도 회색의 무(無)에서 도시를 세우는 것이다. 인습에 얽매이지 않는 유럽풍의 자유로운 도시를……. 그러면 낡은 러시아를 뿌리부터 갈아엎을 수 있을 것 같았다.

현대 직장인들이 내 집 마련을 목표로 삼는 것처럼 귀족들은 화려한 성을 짓고 싶어 했고, 절대군주는 수도를 탄생시키고 싶어 했다.

표트르는 낮은 습지대의 간척 작업이 반드시 무모하지만은 않다는 것을 알고 있었다. 대사절단을 조직해 시찰 여행을 떠났을 때 인공 마을 암스테르담을 실제로 보았기 때문이다. 물론 자금과 노동력은 필요하지만, 러시아에는 농노가 있었다. 원래부터 표트르에게 사람의 목숨 따위는 깃털보다 가벼운 존재였다. 결국 5만 명의 농노가 공사에 동원됐고, 습지를 매립하고 사방으로 운하를 건설했다. 흥미롭게도 가장 먼저 세워진 건물은 스웨덴과 싸우기 위한 용도의 빈약

한 목조 요새였다. 이곳이 훗날 거대한 페트로파블롭스크 요새로 발전해 아들 알렉세이를 수감하는 장소가 된다. 영국의 런던탑과 마찬가지로 정치범을 수용하는 감옥으로 악명을 떨치며, 예카테리나 2세 시대의 타라카노바를 비롯해 도스토옙스키와 레닌도 그곳에 갇히게 된다.

유럽의 거리를 꼭 빼닮은 새 수도는 10년의 세월에 걸쳐 무수한 사상자와 화재 발생 등의 사건 사고를 거쳐 마침내 완성됐다. 사람들은 여전히 강제 이주를 망설였지만, 차르의 명령을 언제까지나 거스를 수는 없었다. 사람과 물자가 늘어남에 따라 마을은 금세 활기를 띠었고, 어딘가 겉도는 것 같아 보이던 서양식 건축물들도 곧 도시와 어우러져서 이 아름다운 물의 수도는 '북쪽의 베네치아'라는 별명을 얻게 된다. 정식 명칭은 상트페테르부르크. 로마노프 왕조의 수도로서 러시아가 공산주의 국가 소련이 되기 전까지 제 역할을 수행했다.

도시 이름의 '상트(Sankt)'는 '성(聖)', '페테르(Peter)'는 '사도 베드로', '부르크(burg)'는 독일어로 '성벽 도시'를 말한다. 다시 말해 '성 베드로의 마을'이라는 뜻이다. 덧붙여서 베드로는 영어로 피터(Peter), 러시아어로 표트르(Pyotr)다. 성 베드로는 표트르의 수호성인 이름이므로, 실질적으로는 '표트르 대제의 마을'이라고 할 수 있다. 하지만 제1차 세계대전 때 '부르크'라는 독일어가 문제시되어(독일과 교전했기 때문에) 러시아어 '그라드(grad)'로 바꾸어 '페트로그라드(Petrograd)'로

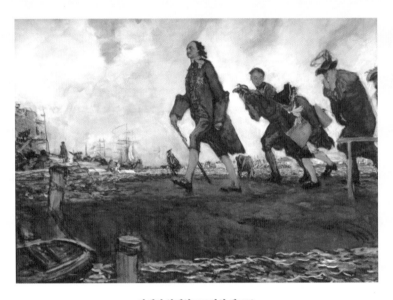

발렌틴 알렉산드로비치 세로프,
〈건설 중인 상트페테르부르크를 시찰하는 표트르 대제〉(1907년)

개명했다. 이어서 레닌이 권력을 잡자 '레닌그라드(Leningrad: 레닌의 마을)'로 바꾸었고, 소련 붕괴 후에는 다시 '상트페테르부르크'로 돌아가 현재에 이르렀다(통칭 페테르부르크). 마치 러시아의 정치 변천사를 상징하는 듯한 명칭 변경의 역사다.

표트르의 애인

페테르부르크에 정착한 뒤, 표트르는 전보다 더 개혁을 서둘렀다. 신분보다 능력을 중시한 관리 등용, 도시 상인 우대, 제철업 진흥에 따른 부국강병, 징병과 비밀경찰의 제도화, 한층 강화된 중앙 집권화……. 농노제를 경제 기반으로 한 러시아 절대주의는 이로써 완성된다.

그러나 표트르 개인은 태양왕 루이 14세 같은 화려함과는 전혀 인연이 없었다. 거대한 가발이나 굽 높은 빨간 구두, 화려하게 장식한 의상 따위로 사람들에게 위압감을 선사할 생각도 없었다. 세련된 유럽을 동경하면서도 변함없이 폭음과 폭식을 반복하고, 치정 싸움을 벌이고, 변덕스러우며, 완력을 과시하고, 호쾌하게(다르게 말하면 거칠고 상스럽게) 행동하는 것이 표트르다운 모습이었다. 이는 러시아 자체가

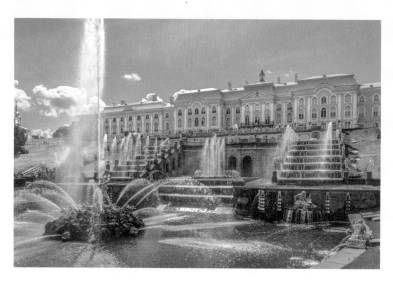

표트르 대제의 여름 궁전(상트페테르부르크)

수장에게 요구한 자질이기도 했다(의외로 지금도 그럴지도 모른다).

한편 표트르는 체격이 큰데도 좁고 작은 방에서 지내는 것을 좋아했다. 소년 시절 총병대를 피해 작은 방에 숨어 있었기 때문이라고도 하며, 그의 이중적인 인격이 거기서 기인했다는 말도 있다. 진상은 알 수 없지만 표트르가 모순으로 가득한 존재였던 것만큼은 확실하다. 일단 절대군주이면서 왕조를 이어나가는 강대국의 방식을 받아들이지 않았다(부르봉가나 합스부르크가도 혈연에 집착해서, 유서 깊은 명문가 출신 정비와의 사이에서 낳은 자식이 후계자가 돼야 했다. 애첩이 낳은 아이는 귀족의 지위는 얻어도 후계자가 될 수는 없었으며, 애초에 귀천 상혼 자체가 허용되지 않았다).

표트르는 대귀족 출신의 정비와 일방적으로 이혼하고, 기존의 애인을 두 번째 황비로 맞아들였다. 유럽 왕가라면 절대로 있을 수 없는, 출신이 불분명한 상대의 이름은 마르타였다. 마르타는 리보니아(발트해 연안 지역으로 여러 인종이 섞여 있다)의 가난한 소작인 집에서 태어났는데, 부모가 페스트로 사망해 독일인 목사 아래에서 하녀로 일하다 스웨덴 병사와 결혼했다. 그러나 남편이 곧 전사해, 그녀는 러시아군을 따라 야영지를 전전했다. 아마 창부로 일했을 것이다. 그러다 표트르의 총신 멘시코프의 눈에 띄어 그의 애인이 된다. 초상화로는 상상하기 어렵지만, 마르타는 강렬한 육감적 매력이 넘치는 사람이었던 듯하다. 이번에는 멘시코프의 집을 방문한 표트르가 그녀에게

푹 빠져 자신의 정부로 삼았다.

폴란드어 억양이 강한 러시아어로 말하는 신교도 마르타에게 표트르는 예의 '모노마흐의 모자'를 씌우고 대관식을 거행한 후, 예카테리나라는 이름을 내리고 개종시켜 정비로 삼았다. 이것만으로도 엄청난 출세인데, 그녀는 훗날 러시아 최초의 여제가 된다. 운명이 그녀를 위해 준비한 최고의 선물이라 하지 않을 수 없다.

마르타는 표트르의 아이를 열두 명이나 낳았다. 하지만 6남 6녀 중 성인이 된 사람은 두 딸 안나와 엘리자베타뿐이었다. 이들은 마르타가 아직 정식 황비가 되기 전에 태어났기 때문에 훗날 혼외자라며 뒤에서 손가락질을 당하는 등 성가신 입장이 되기도 한다.

그건 그렇다 쳐도 표트르의 생각은 이해하기 어렵다. 나폴레옹과 비슷한 느낌도 있지만, 이 '벼락출세한 코르시카 촌뜨기'는 아이가 있는 유부녀 조제핀을 사랑해서 아내로 삼았어도 황제의 자리에 오르자 그녀와 이혼하고 합스부르크의 공주와 재혼했다. 고귀한 피를 잇는 후계자 아들을 얻어 자신의 왕조를 존속시키는 것을 꿈꾸었기 때문이다. 이해가 되는 독재자의 심리다. 그런데 표트르는 젊은 황비를 맞아들여 새로 아들을 만들려는 기색이 없었다. 그 대신 제위 계승법을 작성해 자기 혼자만의 지명으로 다음 차르를 결정할 수 있도록 했다. 그렇지만 서류에 후계자의 이름은 쓰지 않았기 때문에 누구를 지명하려고 했는지는 불분명하다.

또 하나 불가사의한 것은 이른 죽음을 초래한 행동이다. 그것은 1724년, 악천후의 11월에 일어난 일이었다. 52세의 표트르는 측근들과 말을 타고 페테르부르크 교외로 시찰을 나가던 도중, 물이 불어난 강의 모래톱에서 배가 좌초되어 갑판 위의 병사 몇 명이 도움을 구하는 모습을 목격했다. 차르는 위험을 무릅쓰고 얼어붙은 강으로 뛰어들어 구조 활동을 진두지휘했다. 굳이 자기가 직접 허리까지 차는 물속에 들어가 장시간 애쓸 이유는 없었는데(이제까지 계속 인명을 경시해온 것을 속죄라도 하듯이) 가난한 말단 병사들의 생명을 구하려고 고군분투한 것이다.

결말은 아이러니하다. 그날 밤부터 표트르는 고열에 시달렸고, 지병인 요로결석도 악화되어 결국 2개월 후인 이듬해 1월 세상을 떠났다. 아직 충분히 젊고 씩씩해서 표트르 자신이나 주위에서도 설마 이렇게 빨리 가리라고는 상상도 못 했기에 후계자 지명도 없었다.

한 시대를 주름잡던 풍운아의 죽음은 운석이 떨어지며 남긴 거대한 구멍 같은 공허감을 사람들의 마음에 남겼다.

그리고리 무시키스키, 〈표트르 대제의 가족들〉(1716~1717년)
왼쪽부터 표트르 대제, 에카테리나, 알렉세이, 엘리자베타, 표트르, 안나

예카테리나 1세의 탄생

표트르 대제가 죽었으니 보수파 대귀족과 교회 세력이 좀비처럼 되살아날 것이 틀림없다……. 멘시코프는 위기감을 느꼈다. 표트르와 어린 시절부터 친구였던 멘시코프는 마부의 아들에서 공작의 자리에까지 오른 인물이었다. 멘시코프 또한 체격이 크고 전투 능력이 뛰어난 데다 날카로운 정치적 감각까지 겸비해, 표트르가 신뢰하는 측근 중의 측근이었다. 그는 개혁이 속행되길 바랐다. 물론 모처럼 손에 넣은 자신의 기득권도 잃고 싶지 않았다.

행동은 신속했다. 멘시코프는 한때 자신의 애인이었고 이제는 대제의 미망인이 된 마르타를 왕좌에 앉히기 위한 계획을 꾸며 결국 목적을 이루었다. 반대파가 움직이기 전에 의회를 설득한 것이다. 진짜 후계자가 탄생하기(아마 표트르의 손자가 될 것이다) 전까지의 짧은 공백을 채우기에는 표트르가 사랑한 황비가 가장 적임자라고 말이다.

여성이 나라의 얼굴이 되는 것에 대한 저항감은 이미 황녀 소피아(표트르의 이복 누나) 덕분에 줄어든 상태였다. 이리하여 표트르 대제의 갑작스러운 서거로 비롯된 혼란 속에서 러시아 역사상 최초의 여성 차르 예카테리나 1세가 탄생했다. 비록 멘시코프의 도움이 있었다고는 해도, 새 황제는 사람들이 생각하는 것처럼 어리석지 않았다.

장 마르크 나티에, 〈에카테리나 1세〉(1717년) 이반 니키틴, 〈표트르의 임종 모습〉(1725년)

끊임없이 먹고 마시느라 살이 찌고, 마구잡이로 애인을 만들고, 보석 장식으로 덕지덕지 몸을 꾸미며 빈축을 사기는 했지만, 그래도 표트르가 계획 중이었던 몇 가지 안을 실행에 옮길 정도의 현명함은 갖추고 있었다. 과학 아카데미 개설, 베링해협 탐험에 대한 자금 원조, 박해당하던 옛 의식파와 분리파(제1장 참조)의 처지 개선 등은 그녀의 시대에 이루어진 선정이었다.

예카테리나 1세는 장녀 안나와 홀슈타인고토르프 공(독일 및 스웨덴 왕가로 이어지는 가계)의 결혼도 성사시켰다. 이는 생전의 표트르가 유럽과의 관계 강화를 목표로 맺은 정략적 약혼의 결실이었다. 안나 부부는 독일에 거주했지만, 둘 사이에서 태어난 남자아이가 훗날 표트르 3세가 된다. 차녀 엘리자베타도 홀슈타인고토르프 가문의 카를과 약혼했으나 그가 병사하는 바람에 독신인 채 러시아에 머물렀다(훗날 여제가 된다).

마르타, 즉 예카테리나 1세의 생애는 본인에게 있어서는 꿈만 같았을 것이다. 만일 부모가 젊어서 죽지 않았더라면, 만일 러시아 병사들과 함께 전쟁터를 전전하지 않았더라면 기회는 다시 찾아오지 않았을지도 모른다. 활기차게 창부로 일하던 시절, 대체 그 누가 상상할 수 있었을까? 그녀에게 러시아의 군주가 될 운명이 기다리고 있으리라고. 하지만 그런 동화 같은 일이 현실이 된 것이다. 이제 그녀는 왕좌를 차지했다. 마시고 싶은 만큼 쓰러질 때까지, 다리가 부

을 때까지 술을 마셨다. 그러다 황위에 오른 지 겨우 2년 만에 마흔셋의 나이로 병사했다.

자, 이제 누가 다음 차르가 될 것인가?

ROMANOV DYNASTY

페테르부르크에 정착한 뒤
표트르는 전보다 더 개혁을 서둘렀다.
신분보다 능력을 중시한 관리 등용,
도시 상인 우대, 제철업 진흥에 따른
부국강병, 징병과 비밀경찰의 제도화,
한층 강화된 중앙 집권화 등
농노제를 경제 기반으로 한
러시아 절대주의는 이로써 완성된다.

1760년, 유채, 페테르고프궁전미술관, 146×113.5cm

제4장

샤를 앙드레 반 루,
엘리자베타 여제

Romanov Dynasty

프랑스풍 여제

프랑스의 로코코 화가 샤를 앙드레 반 루가 그린 지천명의 엘리자베타 여제는 나이보다 훨씬 젊어 보이는 데다, 어딜 봐도 러시아다움(다시 말해 촌스러움)이 느껴지지 않아 베르사유의 귀부인이라고 해도 믿을 듯하다. 과연 루이 15세의 수석 궁정화가만 있으면 모델도 만족할 완성도의 작품이 탄생하는 것은 틀림없다. 반 루가 루이 15세의 정비 마리 레슈친스카와 총희 퐁파두르의 초상화를 그렸던 인물이라는 점도 그녀에겐 감개무량했을 것이다(이유는 뒤에서 설명하겠다).

하얗고 포동포동하며 아버지(표트르 대제)에게서는 큰 키와 꾸밈없는 성품을, 어머니(예카테리나 1세)에게서는 쾌활함과 애교를 물려받은 엘리자베타의 (상당히 미화됐다고는 해도) 여성스러운 매력이 생생하게 느껴진다. 프랑스의 최신 유행 패션에 열중한 엘리자베타는 소매에 프릴이 잔뜩 달린 광택 있는 새틴 드레스를 입고, 선명한 푸른색 새시(주로 제복의 어깨부터 허리까지 비스듬히 걸치는 장식용 어깨띠-옮긴이)를 비스듬하게 둘렀다(아래쪽에는 훈장이 달려 있다). 보석은 머리 장식과 귀고리와 팔찌로만 한정해 품위를 한층 살렸다. 어깨에 걸친 흰담비 모피를 덧댄 주홍빛 가운의 자수 문양이 돋보인다. 바로 러시아제국의 문장인 '쌍두 독수리'다(신성로마제국, 합스부르크 가문, 그리스정교회, 독일

각 영방에서도 사용되고 있다). 독수리는 왕관을 쓰고 한쪽 발로는 왕홀을, 다른 한쪽 발로는 구체의 보주[宝珠(orb): 십자가가 달린 둥근 구체의 장식물로 왕권을 상징한다—옮긴이]를 쥐고 있다. 참고로 이 보주는 엘리자베타가 오른팔을 올리고 있는 진홍색 쿠션 뒤에도 장식되어 있다.

이 얼마나 당당한 군주의 모습이란 말인가. 그러나 그녀가 왕관을 손에 넣기까지는 상당히 먼 길을 돌아가야 했다. 원래대로라면 황위 계승 1순위였음에도 다른 사람들이 차례차례 왕좌에 다가가는 것을 손 놓고 바라볼 수밖에 없었다.

이류 국가의 황녀

1727년 어머니 예카테리나 1세가 병사했을 때 엘리자베타는 18세였다. 왜 그 나이까지 미혼이었는가 하면, 우선 이류 국가의 황녀이기에 겪은 굴욕적 경험이 있었다.

행동거지가 사랑스럽고 우아한 데다 프랑스어를 유창하게 구사하는 엘리자베타를 보며 표트르와 예카테리나는 언젠가 그녀를 유럽 대국의 왕비로 보내고자 했다. 엘리자베타가 16세 때 러시아 주재 프랑스 대사도 이를 보증해 한 살 연하인 루이 15세의 왕비 후보로 추

천했다. 뛰어난 미모를 자랑하던 엘리자베타는 베르사유에 등장해 사람들에게 박수갈채를 받는 자기 모습을 상상하며 자아도취에 빠져 있었을 것이다. 프랑스는 당시 가장 화려한 초강대국이었고, 베르사유 궁전은 각국 군주들이 동경하는 성이었으며, 그곳에 군림하는 젊은 왕 루이 15세는 뛰어난 미모로 소문이 자자했다. 실로 꿈만 같았다.

3개월간 비밀리에 타진이 계속됐다. 그런데 프랑스에서는 이렇다 할 대답이 없었다. 그렇게 완전히 무시당하던 중 갑자기 루이 15세의 결혼 소식이 들려왔다. 상대는 왕보다 일곱 살이나 연상에 수수하고 우울해 보이는 마리 레슈친스카였다. 망명 중인 전 폴란드 왕의 딸이며, 나이로 보아 곧바로 후계자를 낳을 수 있으리라는 현실적 이유(실제로 기대에 부응해 아이를 잇따라 열 명이나 낳았다) 및 국제간 흥정에 따른 결과였다.

프랑스는 러시아보다 폴란드를 선택한 것이었으니 엘리자베타 개인에게 흠은 없었다. 그럼에도 사춘기 소녀는 크게 상처를 입었고, 어머니가 루이에게 화를 낼수록 자신들의 기대가 너무 컸다고 느끼지 않을 수 없었다. 프랑스 대사도 송구해하며 샤롤레 백작은 어떻겠냐고 대안을 제시했다. 엘리자베타의 어머니도 명문가의 대영주인 샤롤레 백작 정도면 괜찮다고 만족했으나 정작 백작은 "이미 약혼했다"며 쌀쌀맞게 거절했다. 더 이상 볼 낯이 없던 대사는 러시아를 떠났다.

금이야 옥이야 자라난 엘리자베타는 이 두 차례에 걸친 모욕을 통해 냉혹한 현실을 깨달았다. 프랑스 입장에서 러시아는 여전히 시골 구석에 있는 나라에 불과했던 것이다. 그렇게 아버지 표트르가 고군분투했음에도 러시아는 아직 유럽 선진국의 동료로 인정받지 못하고 있었다. 게다가 자신은 그런 나라의 혼외자였다(부모가 정식으로 결혼하기 전에 태어났기 때문에). 긴 역사를 가진 강대국이 무시한대도 어쩔 도리가 없었다. 프랑스 왕비의 자리를 꿈꾸었던 것 자체가 실수였다.

엘리자베타는 입술을 깨물며 2년 후 다른 권유를 받아들인다. 언니 안나의 남편 홀슈타인고토르프 공의 사촌 동생과의 혼사였다. 이제까지 러시아 황녀들이 그래왔듯 독일 소공국의 주인이 되는 것이다. 그렇게 18세에 경사스러운 약혼이 이루어졌지만, 이게 어찌 된 일인가? 아직 얼굴조차 보지 못한 약혼자는 해를 넘기지 못하고 천연두로 급사한다. 그것도 어머니 예카테리나 1세가 서거한 직후의 일이었다. 여제였던 어머니는 아버지와 마찬가지로 후계자 지명을 하지 않은 채 죽었기 때문에 엘리자베타는 현재, 그리고 미래의 뒷배를 잃었다.

러시아도 혼돈에 빠졌다. 권력욕에 사로잡힌 자들이 일제히, 그것도 노골적으로 움직이기 시작했다. 홀슈타인고토르프 공도 그중 한 명이었다. 그는 아내 안나를 여제로 추대하고자 러시아에 눌러앉아 노력했지만, 대귀족 등 보수파에 패해 헛되이 독일로 귀국할 수밖에

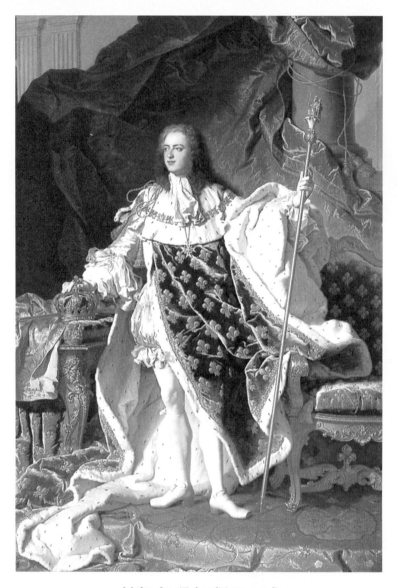

이아생트 리고, 〈루이 15세〉(1727~1730년)

없었다. 안나와 엘리자베타는 혼외자라는 입장이 걸림돌이 됐는데, 실제로는 그녀들에 의해 서구화가 진행되는 것을 두려워한 복고주의 자들의 방해 때문이었다.

이렇게 해서 표트르 대제의 손자가 표트르 2세가 되어 대관식을 올렸다. 손자라고는 해도 대제에게 미움받던 정비 예브도키야가 낳은 그 알렉세이(망명했다가 돌아온 뒤 페트로파블롭스크 요새에서 목숨을 잃은, 기대에 부응하지 못했던 아들)와 독일의 공녀 사이에서 생긴 외아들이었다. 아직 12세밖에 안 된 소년이니 얼마든지 조종할 수 있을 것이다. 좋아하는 사냥이나 실컷 하게 하고, 정치에서 멀리 떨어뜨려놓으면 그만이다. 보수파는 드디어 제 세상을 만난 기분이 되어 곧 수도를 모스크바로 다시 이전하는 일까지 성공했다.

그때 측근 멘시코프는 무엇을 하고 있었을까? 예카테리나 1세를 이어 개혁을 계속해야 할 멘시코프가 왜 이런 반동 정치에 이의를 제기하지 않았을까?

이번에 멘시코프는 대귀족들에게 동조했다. 그는 예카테리나 1세가 좀 더 오래 살고 후계자는 안나나 엘리자베타가 낳는 남자아이, 즉 표트르 대제와 예카테리나 1세의 손자가 되리라고 생각하고 있었다. 그런데 사태가 뜻밖의 방향으로 흘러가자, 노회한 정치가의 가슴에 위대한 야망이 싹튼 것이다. 그에게는 마리야라는 딸이 있었다. 소년 차르의 상대로 딱이었다. 군주의 친구보다는 군주의 장인 쪽이

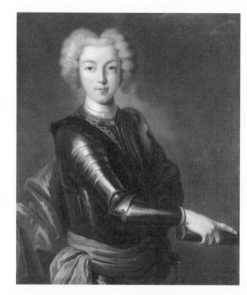

작가 미상, 〈표트르 2세〉(18세기)

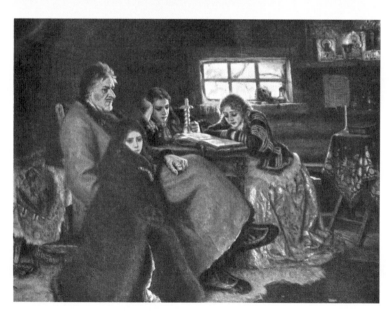

바실리 수리코프, 〈베레조보의 멘시코프〉(1883년)

권세를 휘두르기에 훨씬 유리하다. 그렇게 표트르 2세와 마리야는 즉시 약혼하게 된다.

그러나 멘시코프의 실패는 어쩔 수 없는 일이었다. 두 사람을 정식으로 결혼시키기 전에 그가 병으로 앓아누운 것이 패인이었다. 겨우 며칠 침대에 누워 있었을 뿐인데, 정적 돌고루코프의 계략으로 곤두박질칠 준비가 갖춰졌다. 그는 멘시코프의 저택을 습격해 전 재산을 몰수했으며, 멘시코프는 가족들과 다 같이(가엾은 마리야도 함께) 시베리아에 보내져서 치욕과 빈곤에 시달리며 극한의 땅에서 생애를 마감했다.

이번에는 돌고루코프가 같은 일을 할 차례였다. 그는 딱 좋은 나이의 딸은 없었기 때문에, 조카를 표트르 2세와 약혼시켰다. 그는 멘시코프의 전철을 밟지 않겠다며 결혼식을 서둘렀지만, 결혼식 전날 이제 막 14세가 된 차르가 천연두에 걸려 결국 서거한다. 금세 다른 정적에게 붙잡힌 돌고루코프는 멘시코프와 마찬가지로 모든 것을 빼앗기고 게다가 고문까지 당한 끝에 처형된다.

러시아에서 국가 최고 권력자가 어느 날 갑자기 실각하는 패턴은 이미 오랫동안 계속돼왔고, 앞으로도 계속될 것이다. 소련 시절의 유머집에는 새벽에 난폭하게 문 두드리는 소리에 죽을 만큼 두려워하다 체포당하는 것이 자신이 아니라 이웃이라는 것을 알게 되자 "인생 최고의 행복을 느꼈다"라는 식의 블랙 유머가 셀 수 없이 많았다.

비록 지금 어떤 지위에 있다고 해도 안심할 수 없다. 언제 끌어내려질지 모른다. 아니, 이미 권력은 손에 없는데 깨닫지 못했을 뿐인지도 모른다. 게다가 정쟁에서 패한 자의 운명은 유럽 선진국과는 비교할 수 없을 만큼 잔인했다. 파면이나 재산 몰수, 국외 추방 등으로 끝나는 일은 없으며, 여기에 더해 가혹한 고문, 시베리아 추방, 사지 절단 등의 공개 처형, 그리고 처자식과 일족까지 말려들게 된다. 멘시코프 일가 등은 시베리아로 호송되는 도중에 민중들에게 돌을 맞았고, 그의 아내는 마음고생 끝에 유형지에 도착하기 전에 이미 죽고 말았을 정도였다.

이래서는 모든 사람이 다 의심스럽기만 하고, 방심하다 궁지에 몰리기 전에 적을 함정에 빠뜨려야 한다며 끊임없이 음모를 꾸밀 수밖에 없게 된다. 남자도 여자도, 군주도 신하도…….

안나의 저속한 궁정

소년 차르가 3년도 채우지 못하고 독신인 채로 서거하자 표트르 대제 지지파는 엘리자베타에게 결기를 촉구했지만, 현명하게도 그녀는 얌전히 있는 쪽을 택했다. 지금은 아직 모스크바 대귀족의 세력이 너

무 강하기 때문에 실패하면 황녀 소피아처럼 평생 수도원에 유폐 되
리라 생각했을 것이다.

　멘시코프와 돌고루코프를 끝장낸 고참들이 다음으로 제위에 앉힌
이는 안나였다. 엘리자베타의 언니 안나가 아니다. 그 안나는 이미
죽었다. 귀향하는 남편을 따라 러시아를 떠나 독일에서 아들을 낳은
지 얼마 되지 않았을 때의 일이었다.

　그럼 보수파가 선택한 안나는 누구일까? 당시 사람들도 "안나가
대체 누구야?" 하는 상황이었으니, 현대의 우리는 복잡한 가계도를
옆에 펼쳐 두지 않으면 알 수가 없다(매번 하는 말이지만, 서양인의 이름은
거기서 거기라 정말이지 지겨울 정도다).

　기억을 더듬어보자. 로마노프의 2대 황제 알렉세이 미하일로비치
에게는 두 황비가 있었기 때문에 첫 번째 황비의 딸(황녀 소피아)과 두
번째 황비의 아들(표트르 대제)이 목숨을 걸고 주권을 다투었다. 첫 번
째 황비에게는 그 말고도 아들이 두 명(소피아의 남동생들) 더 있었고,
단기간이지만 둘 다 제위에 오르긴 했다. 표도르 3세는 병약해서 아
이를 남기지 못하고 죽었지만, 표트르 대제와 공동 통치자가 됐던
'바보 이반', 즉 이반 5세에게는 딸이 있었다. 그 딸이 안나다. 안나는
젊어서 쿠를란트공국(발트해 연안부)의 변경백(마르크의 행정을 담당한 지
방관으로 마르크그라프라고도 한다–옮긴이)과 결혼했지만, 이제는 37세의
뚱보 미망인이었다. 러시아와는 거의 연이 끊어지고 아이도 없이 가

난한 생활을 하고 있던 안나는 여제가 되는 조건으로 후계자 지명권을 포기하기로 약속하고, 변경에서 모스크바로 와서 대관식을 올렸다.

무능한 허수아비를 세워놓고 나머지는 자기들끼리 나라를 멋대로 움직이려고 했던 소수 명문 귀족들의 눈은 옹이구멍이었다. 바보 이반의 딸이지만 안나는 바보가 아니었다. 제위에 앉고 나서 얼마간 지나자 그녀는 약속을 전부 어겼을 뿐 아니라 눈엣가시인 귀족 무리를 시베리아로 추방하거나 수도원에 유폐하고, 러시아인은 믿을 수 없다며 많은 독일인을 중용했다. 수도도 다시 모스크바에서 페테르부르크로 바꾸었다.

안나의 시대는 '암흑의 10년'이라고 불렸는데, 확실히 자리를 빼앗긴 러시아인 신하들에게는 문자 그대로였을 것이다. 하지만 유능한 독일인 아래에서 합리적인·장교 육성 기관이 설립되어 철강 생산은 두 배로 늘었고, 라도가 호수에는 운하가 건설되어 영국과 통상조약을 체결하게 됐다. 이 모두가 러시아인만으로는 이룰 수 없었던 업적이다.

다만 안나 자신은 정치가는 아니었다. 단지 억압당하는 게 싫어서 보수파를 배반했을 뿐, 일단 주위를 확실한 아군으로 만든 뒤에는 "알아서 처리하라"는 스타일이어서 곧 국정에서 멀어졌다. 특히 통치 후반이 되자 그저 술, 도박, 정사에 빠져 다소 미치광이에 가까운 성격을 보였다. 마치 궁핍하게 보냈던 지난 시간을 한꺼번에 보상받

발레리 이바노비치 야코비, 〈안나 여제의 광대들〉(1872년)

으려 한 것 같기도 하고, 아버지의 피를 이어받아 정상적인 세계에서 벗어나기 시작한 것 같기도 하다. 아니면 단순히 왕관의 무게에 따른 스트레스였을지도 모른다.

〈안나 여제의 광대들〉이라는 후세의 역사화는 당시의 증언을 바탕으로 그녀가 어떤 일상을 보냈었는지를 그린 작품이다. 이제는 의자에 앉는 것조차 귀찮은지 침대에 누운 채로 따라주는 술을 받으며 어릿광대나 유랑 극단 배우들에게 천박하고 기괴한 촌극을 시키며 즐거워하고 있다. 여제가 가는 곳마다 항상 경련하는 듯한 박장대소가 따라다녀 신하들도 눈살을 찌푸렸지만, 그녀를 화나게 하는 것은 두려우니 그냥 입을 다물었다. 여제의 노여움을 산 한 늙은 신하는 네바강 옆에 3만 루블이나 들여서 지은 얼음 궁전에 밤새 갇혔던 적도 있었다. 그는 기적적으로 살아남았지만, 궁전은 다음 해에 녹아버렸고 안나의 목숨도 끝이 보이기 시작했다.

마구잡이 생활이 몸에 해로웠는지 잔병치레가 잦던 안나는 이제 자신에게 남은 수명이 길지 않다는 것을 느끼고 후계자를 고민하기 시작했다. 그녀가 누구보다 싫어했던 것은 엘리자베타였다. 독신인 채 30세를 넘긴 표트르 대제의 딸은 점점 미모와 애교에 물이 올라 민중과 군대 사이에서 특히 인기가 많았다. 독일인이 활개를 치는 궁정에 반감을 품은 인간들은 아무래도 다 그녀 편인 것 같았다. 어떻게든 끝장낼 이유가 없을까 찾아봤지만, 경계심이 강해 결코 틈을 보

이지 않았다. 하는 수 없이 엘리자베타를 궁정으로 불러들여 순종을 맹세하게 하고 제위에 야심을 품지 않았음을 확인했지만, 믿을 수는 없었다. 안나는 자신도 여자이면서 여제의 존재에 회의적이었기에 자신의 핏줄이 닿은 남자아이를 원했다. 그러다 소원이 이루어져 조카(여동생의 딸)가 아들을 낳았다. 이 아이야말로 자신의 후계자라 여겼다.

그리하여 안나 서거 후 이 아이가 이반 6세가 되었다. 아직 생후 2개월인 갓난아이였다. 아이 입장에서 보면 어머니의 이모에게서 터무니없이 큰 탄생 선물을 받은 셈이었다. 가만히 내버려뒀으면 훨씬 괜찮은 인생이 열려 있었을 텐데, 저주의 왕관을 받는 바람에 철이 들 무렵에는 자신이 지옥에 살고 있다는 사실을 깨닫는다.

기회를 노린 쿠데타

이반 6세가 대관식을 올린 지 1년 후인 1741년, 때가 왔다고 생각한 엘리자베타가 마침내 일어섰다. 그녀를 숭배하는 근위대가 아기인 이반 6세와 섭정인 이반 6세의 어머니가 자고 있는 침실의 문을 (소련 시대의 유머와 똑같이) 난폭하게 두드리고는 두 사람을 생포했다. 쿠데

작가 미상, 〈이반 6세〉(1740년)

타는 성공했다. 32세의 나이에 드디어 엘리자베타는 부모 모두 앉은 적 있는 왕좌에 올랐다. 프랑스 왕비가 되는 것보다 러시아 여제가 되는 쪽이 좋았다. 이제부터는 페테르부르크 궁정을 베르사유풍으로 하면 그만이었다.

그녀는 가장 먼저 자신이 얼마나 유럽적인지, 요컨대 중세풍 러시아와는 얼마나 동떨어져 있는지 세상에 어필했다. 자애로운 국모의 이미지를 국민에게 주입할 생각이었다. 그 때문에 이반 6세를 추대한 중신들은 일단 고문 및 사지 절단형을 선고받았지만, 감사하게도 새 여제가 자비를 베풀어 시베리아 유배로 감형된다. 매사 그런 식으로 엘리자베타가 보기 드물게 어질고 선량한 성품을 지닌 것처럼 선전했다.

아무것도 모른 채 차르가 되고, 아무것도 모른 채 폐위된 이반은 어떻게 됐을까? 육친과 떨어져 홀로 방치되다시피 유폐되고 구출 시도가 일어나는 즉시 살해하라는 명령이 내려진 상태였던 이반은 23세 때 그를 탈환하려는 무리가 유폐 장소이던 요새로 쳐들어오는 바람에 간수에게 살해됐다. 그는 이미 너무 길었던 무위의 시간이 겹겹이 쌓이면서 광기에 치달은 상태였다고 한다(그 무렵에는 엘리자베타 자신도 이미 이 세상 사람이 아니었지만).

엘리자베타를 향해 다음 대 차르였던 예카테리나 대제가 "자신을 치장하는 것 말고는 달리 흥미가 없었다"고 독설을 퍼부었던 까닭에

과소평가되기 쉽지만, 실제로 엘리자베타는 표트르 대제의 딸답게 뛰어난 정치력을 발휘하고 있었다. 대귀족들이 권력 다툼에 정신이 팔려 있는 동안 무너져가던 지방 정치를 재건했고, 외교적으로는 친 프랑스 노선을 취해 프리드리히 대왕이 이끄는 신흥 세력 프로이센을 따라잡았다.

그 밖에도 20년에 이르는 치세 동안 러시아 대학 설립, 본격적인 인구조사, 은행 설립, 고문 금지 등 많은 업적을 쌓았고, 부황 표트르의 개혁안 대부분을 실행했다고 할 수 있다.

ROMANOV DYNASTY

러시아에서 국가 최고 권력자가
어느 날 갑자기 실각하는 패턴은
이미 오랫동안 계속돼왔고,
앞으로도 계속될 것이다.
비록 지금 어떤 지위에 있다고 해도
안심할 수 없다.
아니, 이미 권력은 손에 없는데
깨닫지 못했을 뿐인지도 모른다.

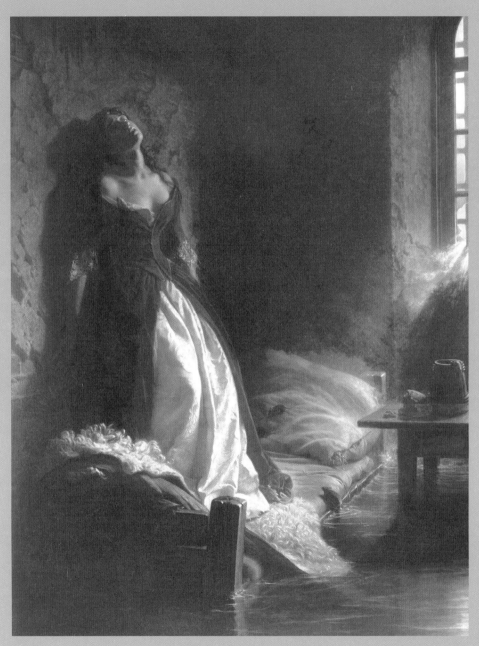

1864년, 유채, 트레티야코프미술관, 245×187.5cm

제5장

콘스탄틴 플라비츠키,
타라카노바 황녀

Romanov Dynasty

우표가 된 명화

19세기 러시아 화가 콘스탄틴 드미트리예비치 플라빈츠키는 이탈리아 유학 중 결핵에 걸려 귀국했으나, 페테르부르크의 추위에 병세가 악화되어 서른다섯이라는 젊은 나이에 세상을 떠나고 말았다. 역사화 〈타라카노바 황녀〉는 그가 죽음을 맞기 겨우 1년 반 전에 완성된 작품이다. 비평가들의 극찬을 받아 화가로서 장래가 유망했던 그지만, 당시 더 이상 다음 대작을 그릴 힘은 남아 있지 않았다. 결국 그의 최고 걸작이 된 이 작품은 오랫동안 인기를 유지했고, 소련 시대에는 우표 도안으로도 사용됐다. 이 그림은 무엇을 표현한 것일까?

칠이 벗겨진 울퉁불퉁한 벽에 기대어 머리카락이 헝클어진 채 절망의 눈물을 흘리는 젊은 미녀. 소맷부리의 화려한 레이스, 가슴 부분이 크게 파인 진홍색 벨벳 드레스나 새틴 언더스커트로 보아 상당히 높은 신분임을 알 수 있다. 하지만 그녀가 있는 곳은 어두컴컴하고 음산한 좁은 방이다. 소박한 침대 위 쿠션은 터져서 밀짚이 비어져 나와 있고, 옆에 있는 지저분한 탁자에도 굳은 빵과 주전자만 있을 뿐이다.

그녀는 독방에 갇혀 있는 것이다. 한때 표트르 대제의 아들도 갇힌 적 있는 네바강 주변 페트로파블롭스크 요새 감옥에 말이다.

발밑엔 시궁쥐들이 기어 다닌다. 이 끔찍한 동물 때문에 죄수가 겁을 먹은 것일까? 아니다. 그림 오른쪽, 깨진 창으로 물이 쏟아져 들어오고 있다. 네바강은 거의 해마다 범람하지만, 이번에는 특히 맹렬한 기세로 물이 밀려들고 있다. 이미 침대는 물 위에 떠 있다시피 한 상태다. 간수들은 진작 도망쳤고, 탁한 물은 넘쳐흐르고, 쥐와 함께 물에 빠져 죽는 것은 시간문제다.

1777년 페테르부르크를 덮친 기록적 대홍수로 목숨을 잃은 다수의 사망자 중에 타라카노바도 포함되어 있었다……. 이 그림은 그러한 전설을 회화로 남긴 것이다. 공식적으로 타라카노바는 홍수가 일어나기 2년도 더 전에 병사했다고 알려져 있지만, 은닉이 특기인 검은 궁정이 뒤에서 실제로 무슨 일을 꾸몄는지 아는 자는 없다. 상대는 남편을 죽이고 여제가 된 예카테리나 2세. 왕좌를 흔들 수 있는 상대인 만큼 죽었다고 속이고 감옥에 집어넣었을지도 모른다. 사람들은 상상의 나래를 펼치고 있었다.

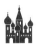

파리에 나타난 미녀

황녀 타라카노바를 자처하는 미녀가 홀연히 파리에 나타난 것은 이

홍수가 일어나기 5년쯤 전의 일이었다. 그녀는 자신의 출신을 이렇게 설명했다. 지금은 죽은 엘리자베타 여제(표트르 대제의 딸)와 애인 라주몹스키 백작 사이에서 태어나 몰래 유럽에서 자랐다고.

진실미가 전혀 느껴지지 않는 것도 아니다. 엘리자베타 여제는 쭉 독신의 뜻을 지켰지만, 라주몹스키 백작과의 사이는 공공연한 비밀이었기에, 숨겨둔 아이가 여럿이라는 소문도 끈질기게 돌았다. 그런 반면 과거에 가짜 드미트리를 두 명이나 배출한 것을 봐도 알 수 있듯이 러시아는 왕을 자칭하는 사기꾼들의 보고이기도 했다. 아무래도 자칭 황녀는 그 신분을 미끼 삼아 유럽을 전전하는 일종의 사기꾼이었던 듯하다. 그녀의 미모와 수수께끼 같은 매력에 납작 엎드려 금은보화를 바치는 남자들이 넘쳐 났다. 그녀는 프라하, 런던, 베를린을 거쳐(당시 고급 창부였다는 설도 있다) 파리에서 러시아 황녀로 사교계에 데뷔한 것이다.

파리에서의 평판은 예카테리나 2세의 귀에도 들어갔다. 러시아인의 피가 한 방울도 흐르지 않는 예카테리나로서는 표트르 대제의 손녀를 자칭하는 타라카노바의 존재는 비록 거짓말이라 해도 몹시 불쾌했다. 자신이 로마노프 왕조의 정통 계승자가 아님을 큰소리로 비난당하고 있다는 생각마저 들었다. 그리고 만에 하나 국내 반정부파가 타라카노바를 이용하고 있다면 위험하다. 여제가 그녀를 러시아로 연행하려 한 것은 당연했다.

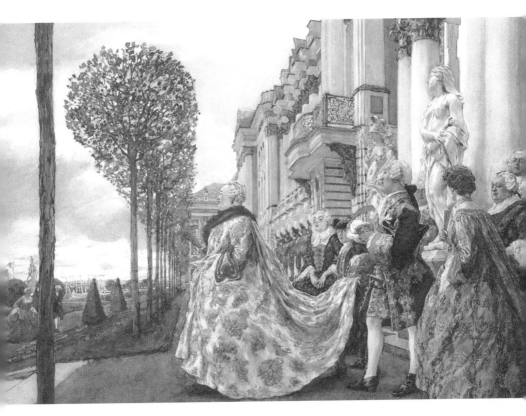

유진 란세레이, 〈차르스코에 셀로('차르의 마을'이라는 뜻으로
오늘날의 푸시킨에 해당한다—옮긴이)의 엘리자베타 여제〉(1905년)

이윽고 타라카노바는 프랑스에서 이탈리아로 거처를 옮겼다. 예카테리나의 밀명을 받은 측근 오를로프 백작은 아주 자연스럽게 그녀에게 접근해 넌지시 결혼 이야기를 꺼내며 그녀를 러시아로 향하는 배에 태웠다고 한다. 하지만 러시아에 가는 것이 목숨을 건 행위라는 것쯤은 타라카노바도 모를 리가 없었으므로, 힘으로 강제 납치됐을 가능성이 더 크다. 어쨌든 페테르부르크에 도착한 '황녀'를 기다리고 있던 것은 체포, 고문, 구금, 그리고 '병사' 내지는 '익사'였다.

소녀 조피

예카테리나 2세가 권력을 잡은 방식 또한 강제적이었다. 그리고 운명은 항상 그녀의 편이었다.

엘리자베타 여제 시대의 막이 올랐을 때로 거슬러 올라가보자. 십수 년 동안 몸을 낮추고 때를 기다린 경험이 있던 엘리자베타는 대관식 다음해 부랴부랴(아버지의 실패를 되돌아보지 않겠다며) 후계자 지명 문서를 제대로 작성했다. 만일 애인과의 사이에 아이가 있었다고 해도, 그 아이에게 왕위를 물려줄 의지는 없었을 것이다. 그녀가 선택한 것은 죽은 언니 안나의 아들이었다.

앞에서 언급했듯이, 안나는 독일의 홀슈타인고토르프 공과 결혼해 아들을 낳고 곧바로 죽었다. 그로부터 11년 후에는 남편도 사망했기 때문에 소년은 아버지 쪽 친척 밑에서 독일인으로 자랐다. 하지만 엘리자베타에게 있어서 이 아이는 사랑하는 언니가 남긴 외아들이자 조카이고, 또 낭만적인 의미를 부여하자면 자신의 옛 약혼자의 사촌 형제의 아이이기도 했다. 무엇보다 로마노프의 피, 표트르 대제의 피가 흐르고 있었다. 엘리자베타는 그를 황태자로 결정하고 왕궁으로 불러들인다.

그러나 곧 그녀는 큰 실망을 느끼게 된다. 엘리자베타는 멋대로 장밋빛 미래를 꿈꾸고 있었다. 그런데 처음으로 만나게 된 독일에서 온 14세의 후계자는 아름다웠던 언니 안나도, 늠름했던 아버지 표트르도 전혀 닮지 않았을뿐더러 머리가 돌아가는 것도 시원찮고, 자기가 처한 입장도 잘 파악하지 못하고 러시아를 후진국이라며 바보 취급하는 것을 서슴지 않았다. 이렇게 됨됨이가 나쁜 인물을 표트르 3세로 삼아 제국의 미래를 맡겨야 한다니 내심 창피한 마음도 있었지만, 이제 와 어쩔 수 없는 노릇이었다. 엘리자베타는 마음을 고쳐먹고 그를 빨리 결혼시킨 뒤 아이를 만들게 해 그쪽에 희망을 걸기로 했다.

곧 황태자비 간택이 시작됐다. 여기서도 또 여제는 그녀답게 낭만을 중시했다. 결혼 전에 병사한 자신의 독일인 옛 약혼자에게는 여동생이 있었는데, 지금은 같은 나라의 가난한 소귀족과 결혼해 딸을 낳

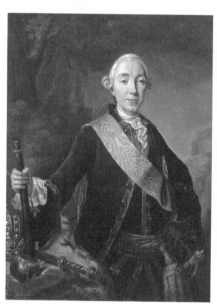

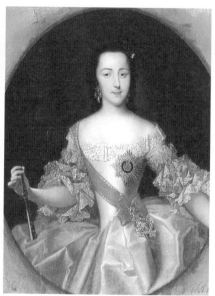

루카스 콘라트 판트첼트,
〈러시아 황제 표트르 3세의 초상〉(1761년경)

게오르크 크리스토프 그로트,
〈황태자비 에카테리나〉(1745년)

았다고 한다. 온전한 독일인인 소녀 조피는 황태자보다 한 살 연하였다. 그렇다면 후보자로 제격이지 않을까!

이렇게 사소하고 별것 아닌 인연의 실이 조피, 미래의 예카테리나 대제를 끌어당겼던 것이다. 빈약한 겉모습에 딱히 눈길을 끄는 곳도 없고 몸집도 작은 조피. 그러나 그녀는 두뇌가 명석했고 뛰어난 현실 감각의 소유자였으며, 가슴에는 야망을 숨기고 있었다. 러시아 황태자비로 뽑히지 않으면 시골에서 비참하게 썩어갈 운명이 되리라는 것을 알고 있었던 조피는 천재일우의 이 기회에 모든 것을 걸었다. 어떻게 해서든 여제의 마음에 들고 싶었다!

휘황찬란한 궁전에서 33세의 러시아 여제와 14세의 독일 소녀가 얼굴을 마주했다. 아버지에게서 물려받은 큰 몸집의 엘리자베타는 파리의 고급 의상실에서 수입한 최신 유행 패션을 몸에 걸치고서, 빛나는 미모와 관록으로 조피를 압도했다. 경험이 부족한 작은 소녀의 큰 꿈은 곧바로 시들어서 자신이 있을 곳은 없다며 절망했다. 이대로 눈물을 떨구며 다시 먼 길을 되돌아가야 하는가……

엘리자베타는 눈앞에서 떨고 있는 촌스러운 여자아이를 머리끝부터 발끝까지 관찰했다. 자신의 큰 키를 돋보이게 하는 남자 같은 차림새를 좋아하고, 자신과 비슷한 타입의 미녀에게는 명백한 질투를 보이던 여제는 그와 정반대인 조피의 외모가 마음에 들었다. 게다가 이야기를 해보니 어리석지도 않았다. 독일인다운 근면함도 엿보였

다. 다산하는 가계 출신이라는 것은 이미 조사를 마쳤다. 좋아, 합격이다!

조피는 이때 자신의 어떤 점이 여제의 마음에 들었는지 몰랐다. 다만 이 행운을 신에게 감사하는 동시에, 앞으로 무슨 일이 있든지 여제에게 순종하는 것이 자신이 살길임을 명심했다. 그래서 개신교에서 러시아정교회로 개종하는 것에 저항은 없었고, 여제가 내려준 예카테리나라는 러시아 이름도 감사히 받았다. 그건 그렇고 이 이름이 또 운명적이다. 엘리자베타의 어머니 예카테리나 1세도 러시아인이 아니었고, 남편 표트르 대제의 죽음으로 왕좌에 오르지 않았던가…….

황태자는 조피를 어떻게 생각했을까? 그런데 어떻게 보면 그런 것쯤은 처음부터 문제가 되지 않았다. 이것은 연애가 아니라 정치였기 때문이다. 황태자는 조피와의 사이에서 남자 후계자를 생산할 의무를 지고 있었다. 엘리자베타를 위해, 아니, 로마노프 왕조의 번영을 위해서다. 쉽게 말해 여제는 그저 남자아이만 얻을 수 있으면 황태자 부부의 문제는 아무래도 좋았다. 상황에 따라서는 지금의 황태자를 건너뛰고 그 아이에게 왕관을 씌워줄 가능성까지 생각하고 있었다.

차가운 궁정

왕조 이야기에서는 왕에게 사랑받지 못한 왕비의 슬픔이 거듭 이야기돼왔다. 그러나 왕의 입장에서도 정략결혼으로 부득이 맞이한 왕비에게 생리적 혐오감이 든다면, 아이 만들기는 고행일 것이 틀림없다. 싫은 상대와의 동침이 괴로운 것은 여성만의 이야기가 아니다. 황태자가 바로 그랬다.

그는 처음부터 아내를 (마치 그녀의 손에 죽을 운명을 예견한 것처럼) 이유 없이 싫어했고, 따로 정부를 만들었다. 신혼부부는 겨울 궁전(지금의 예르미타시미술관)에 머물며 아이 만들기에 힘쓰라는 명령을 받았지만, 3년이 지나도, 5년이 지나도 황태자비의 배는 불러오지 않았다.

엘리자베타 여제는 불편함을 숨기지 않았고, 예카테리나는 바늘 방석에 앉아 있는 듯한 상태가 계속됐다. 그러나 예카테리나는 그 와중에도 근면함을 발휘해 러시아 역사와 러시아정교회를 공부하고, 러시아인이 되려는 노력을 게을리하지 않았다. 강인한 정신은 점점 단련됐으며 여제 앞에서는 언제나 공손하게 굴며 그늘에서는 확실히 황태자비파라고 부를 수 있는 아군을 (특히 군대 안에) 착착 늘려나갔다. 뛰어난 정치 감각과 끊임없는 학습의 성과일까, 아니면 태어날 후계자가 꼭 황태자의 아이여야 할 필요는 없다고 진심으로 생각

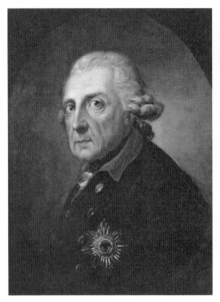

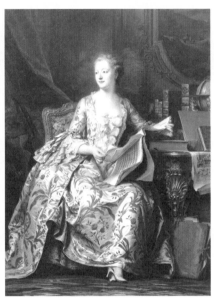

안톤 그라프,
〈프리드리히 대왕의 초상〉(1781년)

모리스 캉탱 드 라투르,
〈퐁파두르 후작의 초상〉(1755년)

했던 것일까? 먼 훗날까지 의혹은 남아 있지만, 어쨌든 결혼 9년째에 드디어 아들(훗날의 파벨 1세)이 태어났다.

온 궁정이 아이의 아버지는 황태자가 아니라 황태자비의 비밀 연인이라고 소문을 퍼뜨렸지만, 엘리자베타 여제가 기뻐서 어쩔 줄 몰라 하고 있었으므로 아무런 문제가 없었다. 아기는 곧 어머니에게서 떨어져 엘리자베타 곁에서 제왕 교육을 받았다. 예카테리나가 자신의 아이를 만나려면 여제의 허가가 필요했고, 허가도 항상 내려오는 것이 아니었다. 그래도 후계자를 낳은 황태자비의 지위는 드디어 안정됐다. 하지만 그녀는 경계를 늦추지 않고 그 어느 때보다 더 러시아인이 되고자 했다.

반면 어리석은 황태자는 여전히 러시아어도 제대로 하지 못하고 독일인의 정체성을 버리지 못했을 뿐 아니라, 마치 여제나 아내에게 반항하는 것이 목적인가 싶을 정도로 해마다 독일 예찬에 박차를 가했다. 특히 신흥국 프로이센의 계몽 군주 프리드리히 대왕은 그의 이상형이자 동경의 대상으로, 그를 흉내 내어 프로이센 군복을 착용하고 독일인으로만 구성된 연대까지 만들었다. 이래서야 어느 나라의 황태자인지 모를 정도였다.

이러한 성향은 엘리자베타가 프랑스의 퐁파두르(루이 15세의 총희)와 오스트리아의 마리아 테레지아와 연대해 이른바 '3부인 동맹('세 장의 페티코트 작전'이라고도 한다)'을 통해 프리드리히 대왕의 숨통을 끊으려

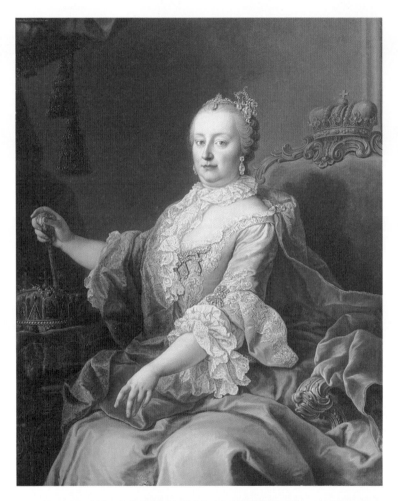

마르틴 판 마이텐스, 〈마리아 테레지아 여제〉(1759년)

고 했을 때, 이를 방해하는 것이 자신의 후계자라는 어이없는 구도를 만들게 된다. 그러나 엘리자베타 여제가 갑작스럽게 사망한 덕분에 프리드리히 대왕은 위기 상황에서 벗어난다. 1761년 그녀가 서거하자 34세의 황태자가 표트르 3세로서 대관식을 올린 뒤 가장 먼저 한 일은 애써 프로이센 영내까지 공격해 들어간 러시아군을 철수시키는 것이었다. 프리드리히 대왕에게서 "폐하는 저의 구세주입니다"라는 감사 인사를 들은 새 차르는 좋은 기분이었겠지만, 자국군에게는 격한 원망을 샀음을 충분히 자각하지 못했다.

다음으로 표트르 3세는 지긋지긋한 황비를 배제하고자 했다. 이때부터 목숨을 건 부부 싸움이 시작된다. 예카테리나는 언젠가 이 순간이 오리라고 각오하고 있었다. 그래서 오랜 세월에 걸쳐 자신의 세력을 모아왔다. 군인과 신하들도 처음에는 작은 몸집에 눈에 띄지 않는 독일 여성을 바보 취급했지만, 점차 그 인물의 크기에 매료됐다. 그들 입장에서 보면 러시아의 피가 흐르는 어머니는 잊은 채 자신을 독일인이라고 생각하고 러시아를 독일화하려는 어리석은 차르보다는 실제로 독일인이지만 러시아 국민들이 그 사실을 잊어버리게 할 정도인 황비를 지지하는 쪽이 훨씬 나라를 위한 길이었다.

부부는 격돌했고 순식간에 승부는 정해졌다. 황위에 오른 지 불과 반년 만에 표트르 3세는 왕관을 빼앗겼다. 인덕이 없는 표트르 3세와 군대를 등에 업은 예카테리나였던 만큼 처음부터 승패가 정해져

에카테리나 궁전(여름 궁전)

있었다고 생각할지도 모르지만, 그것은 어디까지나 역사를 이미 알고 있는 후대의 시선일 뿐이다. 전투 개시 시점에서 사람들의 행동은 예측할 수 없었다. 아무리 어리석더라도 현 차르는 표트르 대제의 손자다. 그런 이를 제쳐두고 이국의 여자를 왕좌에 앉히는 데 망설이지 않을 러시아인이 있을까? 그러므로 예카테리나가 결연히 남편에게 반기를 들기까지는 엄청난 담력이 필요했고, 그녀를 승리로 이끈 것은 주도면밀하게 준비해온 정치력과 행운이라는 아군이었다.

표트르 3세는 붙잡히자마자 곧바로 근위병대에 살해된다. 예카테리나가 모르는 사이에 폭주한 군인이 차르를 죽였다고 역사가는 말하지만, 도저히 믿기 어렵다. 누가 굳이 적을 살려두겠는가? 하물며 예카테리나처럼 타고난 정치인이 말이다.

18세기 러시아는 여제의 시대였으며, 예카테리나 2세는 로마노프 왕조 최후이자 최고로 위대한 여제였다. 그녀는 표트르 대제의 친딸 엘리자베타보다 훨씬 표트르를 닮은 절대군주였다. 그래서 표트르와 마찬가지로 후세에서는 그녀를 '대제'라고 부른다. 독일에서 속옷만 조금 채운 짐가방을 들고 러시아 땅을 밟은 소녀는 인내에 인내를 거듭하고 노력에 노력을 더하며 끈기 있게 싸워 33세의 나이에 마침내 제국 최고의 자리에 앉았다. 이국의 여제는 한시도 자신의 출신을 잊지 않았다. 그렇기에 더더욱 황녀 타라카노바를 자칭하는 여성의 존재를 용서할 수 없었을 것이다.

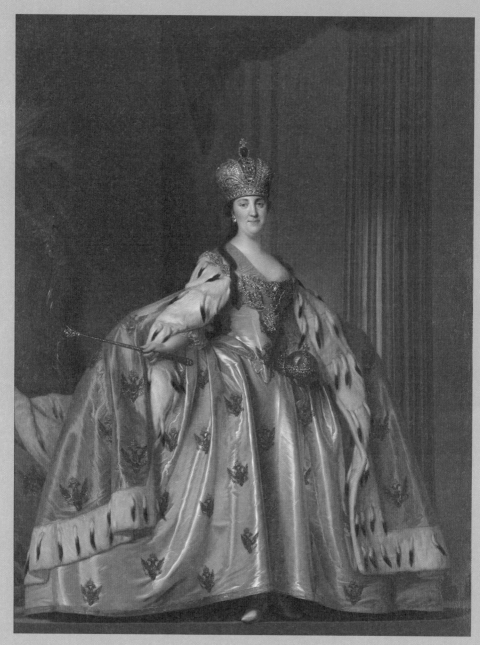

1766~1767년, 유채, 코펜하겐국립미술관, 284×173.5cm

제6장

비길리우스 에릭센,
**예카테리나 2세의
초상**

Romanov Dynasty

앙투아네트의 화가

덴마크의 궁정화가 에릭센이 그린 예카테리나 2세의 초상화를 살펴보자. 상당히 아래쪽에서 올려다보는 구도인데도 사실적인 필치 덕분에 여제의 키가 작다는 사실을 분명히 알 수 있다. 러시아 화가가 그린 예카테리나의 초상에서는 찾아볼 수 없는 특징이다.

훗날 프랑스혁명을 피해 온 유럽을 전전하던 비제 르브룅(마리 앙투아네트의 초상화로 잘 알려진 인기 여성 화가)은 페테르부르크에서 초빙해 예카테리나를 알현하게 되는데, 그때 예카테리나 2세의 첫인상을 이렇게 솔직하게 기록했다. "여제의 키가 너무 작아서 놀랐다." 이는 두 가지 의미로 해석할 수 있다. 하나는 예카테리나가 가진 거대한 권력에 비해 그 소유자의 몸집이 작아서 의외였던 것, 또 하나는 당시 고귀한 미녀라면 키가 어느 정도 이상 되어야 한다는 조건이 있었는데 이에 해당하지 않았다는 것이다.

비제 르브룅은 서민 계급 출신이지만 베르사유에 출입한 이후로 고위 귀족 여성들, 특히 앙투아네트가 구현한 아름다움의 이상에 심취해 있었다. 가늘고 호리호리한 스타일, 우아한 몸가짐, 뛰어난 패션 감각에 익숙한 그녀의 눈에 예카테리나는 조금 뒤떨어져 보였던 것이다. 원래 프랑스인들은 러시아를 후진국으로 여겼고, 절대 권력자

엘리자베트 루이즈 비제 르브룅,
〈자화상〉(1800년)

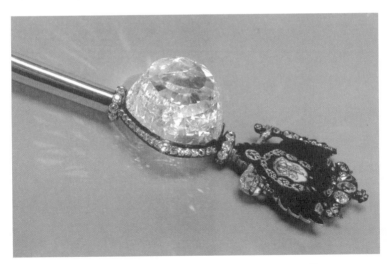

오를로프 다이아몬드(크렘린박물관의 다이아몬드 수장고 소장)

이자 번드르르한 옷을 걸친 예카테리나 여제일지라도 사실 독일의 시골구석 출신에 불과했다.

그런 비제 르브룅의 생각이 전해진 것인지, 예카테리나는 그녀를 싫어해 초상화를 의뢰하는 일은 끝까지 없었다. 비제 르브룅은 5년이나 페테르부르크에 머물며 러시아아카데미 회원이 되어 궁정 귀족들의 초상을 다수 그리고 자화상도 남겼지만, 정작 중요한 여제의 초상은(그저 유감스러울 따름이다) 그리지 못한 채 러시아를 떠난다. 국제적 명성을 떨치고 있던 그녀를 유럽 각 궁정에서 서로 모셔 가려고 했기 때문이다.

200캐럿의 거대한 다이아몬드

에릭센의 〈예카테리나 2세의 초상〉에 그려져 있는 보석에 주목하자.

수많은 다이아몬드와 커다란 진주로 장식된 왕관은 무게가 2킬로그램에 달한다고 한다. 왕관 꼭대기에서는 스피넬(첨정석)이 붉게 빛난다. 왼손에 든 보주에도 다이아몬드가 장식되어 있다. 무엇보다 굉장한 것은 왕홀 끝에 장식된 200캐럿에 가까운 거대한 다이아몬드다. 통칭 '오를로프 다이아몬드'로, 황녀 타라카노바(제5장 참조)를 러

시아로 연행해 온 오를로프 백작의 이름에서 따왔다.

한때 예카테리나의 애인이었던 오를로프는 암스테르담에서 거금(당시 금액으로 45만 달러 상당이라고 전한다)을 주고 이 다이아몬드를 구입해 그녀에게 선물했다. 여제의 사랑을 붙잡아두고 싶었던 것이다. 달걀을 반으로 자른 형태의 이 다이아몬드는 한때 인도의 왕자가 소유했던 '저주받은 돌(이 다이아몬드의 주인들이 잇따라 의문의 죽음을 맞이했다고 한다)'이라는 전설이 있었지만 예카테리나는 그런 저주 따위에는 끄떡도 하지 않았고, 오히려 오를로프는 끝내(선물한 보람도 없이) 여제의 총애를 잃고 말았기에 그저 아이러니할 뿐이다.

이 왕관, 왕홀, 보주는 현재 세 개 다 모스크바의 크렘린박물관에 전시되어 러시아 지배계급의 어마어마한 부의 축적을 보여주고 있다. 18세기 후반은 사람들이 절대군주제를 향해 "아니요"를 외치던 시기였기에 대부분의 유럽 왕실이 줄어드는 재산 때문에 고민하고 있었는데, 러시아만이 홀로 기염을 토하고 있었다.

현재 세계 3대 미술관의 하나로 손꼽히는 예르미타시(소장품 300만 점)도 기초가 된 것은 표트르 대제가 유럽 시찰 여행에서 사들인 수집품이지만, 추가로 소장품을 확충한 것은 예카테리나의 결단 덕분이었다. 독일의 미술상 요한 에른스트 고츠코스키가 판매한 회화 225점을 일괄 구입한 것이다. 고츠코스키는 원래 프로이센의 프리드리히 대왕을 위해 이 명작 모음집을 준비했다. 그러나 자금 융통에 난

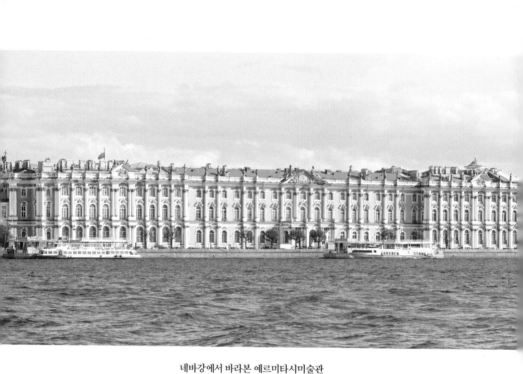

네바강에서 바라본 에르미타시미술관

항을 겪은 대왕이 눈물을 삼키며 포기하자, 여제가 유유히 가로채 러시아의 재력을 세상에 널리 알렸다. 대량의 명화가 비문명국 러시아로 옮겨 간다는 이유로 유럽에서는 항의 운동이 일어났을 정도였다.

그 후로도 예카테리나는 이곳저곳에서 경매가 열릴 때마다 주의 깊게 살피며 회화뿐 아니라 조각, 도자기, 공예품 등을 열정적으로 계속 수집했다. 프랑스의 철학자 디드로의 조언도 구했다고 하지만, 대부분은 선별을 거치지 않고 무더기로 사들이는 방식을 택했다. 신흥국이 예술 작품 소장을 통해 일류 국가와 어깨를 나란히 하려면, 이러한 매입 방식이 가장 빠르고 현명했다고 할 수 있겠다.

절대군주와 계몽주의

그런데 러시아는, 아니, 정확히 말하자면 예카테리나의 궁정이나 측근들은 어떻게 이만큼 막대한 재산을 가지고 있었을까?

간단하다. 표트르 대제 시대에 강화된 '농노'라는 일종의 노예제도를 통해 이룩한 번영이었다. 이것도 정확하게 말하면 악명 높은 농노제에 의한 러시아 절대주의는 예카테리나 때가 표트르 때보다 더욱 지독했다.

당시는 계몽주의 시대였다. '계몽(啓蒙)'이란 문자 그대로 '몽(蒙: 무지)'을 '계(啓: 열다)하다', 즉 이치나 지식이 없는 자를 가르쳐 인도하는 것을 말한다. 자연과학의 발전을 배경으로 이성과 합리주의를 통해 낡은 인습을 타파하고 인간 해방을 목표하는 사상이 계몽주의이며, 새 시대의 군주들인 프리드리히 대왕이나 합스부르크의 요제프 2세, 예카테리나 여제도 다들 계몽 군주를 자칭했다. 프리드리히는 계몽주의 철학의 대표 주자 볼테르를 궁정에 맞아들였고, 예카테리나도 그를 초대했으나 응하지 못했기에 꾸준히 편지를 주고받았다.

왕관을 쓴 직후의 예카테리나는 아마 진심으로 국정 개혁을 목표로 삼았을 것이다. 각 계층으로 구성된 입법 위원회를 수립해, 비록 황제의 권한의 절대성에서 벗어나지는 못했으나 법에 따른 원칙적 국민 평등을 내걸기도 했다. 하지만 유감스럽게도 귀화 러시아인인 그녀에게는 선조 대대로 이어져 내려와 강력한 지지 기반이 되어줄 친족도 신하도 없었기 때문에 자신을 지지하는 귀족들의 뜻을 따를 수밖에 없었다. 그들이 보수적이고 이제까지의 특권을 놓을 생각이 추호도 없다면 여제의 패기도 점차 수그러드는 것이 당연했다.

애초에 절대군주가 생각하는 계몽은 위에서부터 아래로, 자기 마음대로 부릴 수 있도록 '잘 타이르는 것'을 말한다. 예카테리나는 언론의 중요성을 예리하게 간파하고 있었기에 국가 계몽 사업의 일환으로 직접 잡지를 발간하기도 했다. 하지만 그런 잡지는 그다지 팔리

SUPPLICE DES BATOGUES.

농노를 어떻게 취급했는지 알 수 있는 러시아 체벌 장면.
장 바티스트 르 프린스, 〈바토그를 이용한 체벌〉(1765년경)

지 않았다. 잘 팔리는 것은 아래에서 위를 풍자하는 개인 잡지 쪽이었다. 예카테리나 여제는 이 잡지 발행자를 프리메이슨(1717년 계몽주의 정신을 기조로 런던에서 결성된 남성 상류층의 비밀단체-옮긴이)으로 간주하고 잡아들여 시베리아에 보냈다.

하나를 보면 열을 안다고 입법 위원회도 더 이상 열리지 않게 됐고, 계몽사상의 범위는 극히 제한됐으며, 발언권과 자유를 요구하는 개혁파는 탄압당했다. 반면 지주 귀족(영주)의 권한은 더욱 늘어나서 주인의 명령에 따르지 않는 농노를 시베리아로 추방할 권리와 징역을 무제한으로 부과할 권리가 인정됐으며, 농노가 영주의 부정을 정부에 호소하는 것은 금지됐다. 농노는 인격을 인정받고 있으므로 노예와는 다르다고는 하지만, 영주가 원하면 언제든 토지와 함께 매매의 대상이 되는 몸이었다. 어디에 인격의 여지가 있겠는가? 이래서는 영원히 계몽되지 않을 것이다.

예카테리나의 재위는 1762년부터 1796년까지 34년에 이르는 장기 집권이었다. 튀르키예와의 전쟁에서 승리해 영토는 확장됐고(소련 시대와 거의 비슷한 판도였다), 유럽 선진국에도 존재감을 드러내게 되어 이 위대한 여제는 혁혁한 영광과 넘치는 보물에 둘러싸였다. 그러다 재위 후반이 되자, 러시아처럼 거대한 나라를 통솔하려면 강권적 군주제가 가장 적합하다고 대놓고 단언하기에 이른다.

계몽이니 자유니 하는 것들이 나라를 약하게 만든다는 그녀의 신

넘은 두 나라의 운명을 속속들이 살펴본 경험에 근거했을 것이다. 우선 이웃 나라 폴란드가 있었다. 이 비옥한 나라의 귀족들은 자기들끼리의 평등을 최우선으로 하며 강력한 왕의 출현을 항상 저지해왔다. 그 결과 개별적인 싸움밖에 하지 못하고 큰 나라들의 먹이가 되어 세 번에 걸친 '폴란드 분할'로 영토를 점점 잃고 다른 나라에 삼켜져 결국 소멸하고 말았다. 예카테리나 본인도 프로이센, 오스트리아와 함께 폴란드 분할(실상은 '탈취'라고 해야 할 법하다)에 가담했으니 폴란드의 약점은 말하지 않아도 잘 알고 있었을 것이다.

다른 하나는 프랑스였다. 과거 유럽 전역의 부러움을 샀던 베르사유의 영광은 태양왕 루이 14세 사후, 놀이에만 열중한 루이 15세를 거쳐 무력한 루이 16세 대에서 완전히 퇴색해버렸을 뿐 아니라 혁명까지 일어나고 말았다. 물론 예카테리나 역시 프랑스혁명에 심각한 위기감을 느꼈다. 자국에까지 영향을 끼칠까 두려워한 것도 물론이지만, 이 시대의 왕족이 일체감을 느끼는 상대는 자국의 평민보다(심각한 계급 차이로 사회의 상층부와 하층부는 생활양식이나 외견마저도 단절되어 있었고, 신분이 다른 상대를 이해하기는 어려웠다) 오히려 타국의 왕족 쪽이었기 때문이다. 따라서 그들의 운명을 자신의 운명과 겹쳐 보았다.

자신과 한배를 탄 프랑스 왕의 생명을 구하기 위해 러시아는 오스트리아, 스웨덴, 에스파냐 등과 함께 반혁명파를 은밀히 지원했지만, 루이 16세와 황비 앙투아네트는 끝내 기요틴의 이슬이 됐고, 예카테

샤를 모네, 〈루이 16세의 처형〉(1794년)(판화 밑그림)

〈다이코쿠야 고다유와 이소키치〉(1792년)
가쓰라가와 호슈(일본의 의사로
다이코쿠야 고다유와 이소키치가 일본으로
돌아온 뒤, 그들의 이야기를 듣고 표류기를
저술했다―옮긴이)의 《표류민 이야기
(吹上秘書漂民御覧之記)》 내 채색도

리나는 큰 충격을 받는다. 그렇지만 그녀의 회복은 빨랐다. 프랑스의 실패는 루이 16세와 그 측근이 너무 무능하고 계몽사상의 악영향이 온 나라에 퍼지는 것을 막지 못했던 데 원인이 있다고 결론지었기 때문이다. 성공한 기업의 사장이 도산한 기업의 도산 원인을 사장 개인의 잘못이라고 생각하듯 말이다.

로마노프가는 평온무사했다. 영토 확장으로 농노 수는 늘었고, 귀족이 아니더라도 계몽주의의 혜택을 받은 소수집단, 다시 말해 지식계급(관료와 상공업자들)이 부국강병을 뒷받침해주었다.

만년의 예카테리나는 표트르 대제와 마찬가지로 국교가 없던 일본에서 온 표류자를 만나주었다. 그 인물이 바로 '다이코쿠야 고다유'다. 그는 이미 10년 가까운 세월을 러시아 동부에서 보내며 동료 열두 명을 먼저 떠나보낸 상태였다. 그 이야기를 들은 예카테리나가 "저런, 가여워라"라면서 고다유를 귀국시켰다는 이야기가 전해지고 있다 [(이노우에 야스시의 《러시아 국취몽담(おろしや国酔夢譚)》에 자세히 나와 있다)].

스물한 명의 애인

예카테리나의 사생활은 어땠을까? 이미 전설이나 다름없었는데, 애

인의 수가 무려 300명에 달해 손자에게 "왕관을 쓴 창부"라며 매도
되기도 했다.

역사가 증명하듯 수완 좋은 지도자는 성적 에너지도 월등한 법이
라, 여성도 예외 없이 "영웅은 색을 밝힌다"고 할 수 있다. 그 좋은 예
가 엘리자베스 1세와 예카테리나 2세. 전자는 '처녀왕'이라는 캐치
프레이즈를 내걸고 궁정 바깥으로는 새어 나가지 않게 교묘히 숨겨
왔지만 실제로는 많은 애인이 있었고, 만년까지 젊은 남성을 차례차
례 침대로 끌어들였다는 사실이 밝혀졌다. 후자는 영국인만큼 세련
되지 않은 대신 상당히 개방적이었다. 최근 연구에 따르면, 오를로프
백작이나 외눈의 군인 그리고리 포툠킨을 포함해 예카테리나의 애인
은 모두 스물한 명이었다고 한다(역시 300명까지는 아니었다).

이를 계기로 이런 농담이 생기기도 했는데, 러시아에 해박한 사람
이라면 포복절도할 것이다.

1961년, 소련 공산당 제22회 대회는 스탈린의 시신을 레닌의 묘에서
쫓아내기로 했다. 스탈린은 새로운 안식처를 찾아 헤맨다. 하지만 이
반 뇌제는 스탈린과 나란히 자는 것을 싫어했고 표트르 대제도 거절
했다.

그러다 겨우 누군가가 말을 걸어주었다.

"거기 수염 난 신사분, 내 옆으로 오세요."

예카테리나 2세였다.

– 히라이 요시오 편역, 《스탈린 유머》 중에서

과연 누구와도 '자는' 예카테리나답다.

그저 한 명의 후계자

그렇게 정력적인 예카테리나 여제도 불사신은 아니었기에 1796년 뇌졸중으로 급사한다. 하지만 최초의 대제 때와 달리 남자 후계자는 제대로 남겼다. 남편이었던 표트르 3세와의 사이에서 태어났지만, 실은 애인의 아이가 아닐까 하는 소문이 돌았던 파벨 1세다.

예카테리나는 이 아들이 마음에 들지 않았다. 일단 낳자마자 바로 엘리자베타 여제에게 빼앗겨 직접 키울 수 없었기에 애정이 솟지 않았다. 파벨 쪽도 같은 마음이라 어머니라고 해도 타인이나 마찬가지였고, 게다가 어머니가 아버지를 죽였다며 원한마저 품고 있었다. 누가 보더라도 사이 나쁜 모자였다. 표트르 부자를 떠오르게 하는 관계다. 예카테리나가 아들을 건너뛰고 손자에게 제위를 양도할 생각이었다고도 하지만, 서류가 남아 있지 않았기 때문에 결국 파벨이 왕

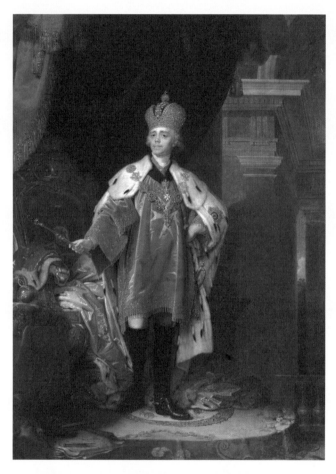

블라디미르 보로비콥스키, 〈파벨 1세〉(1800년경)

관을 쓴다. 그는 왕관을 쓰자마자 새로운 정책을 차례차례 내세웠다. 마치 분풀이하듯 예카테리나와는 반대로만 행동했다. 중신들도 갈아 치웠다.

이에 당연한 결과가 기다리고 있었다. 파벨 1세는 불과 5년 만에 쿠데타로 살해되었고, 왕좌는 그 아들 알렉산드르 1세의 것이 되었다. 한편 세계 정세는 나폴레옹 시대에 돌입하고 있었다.

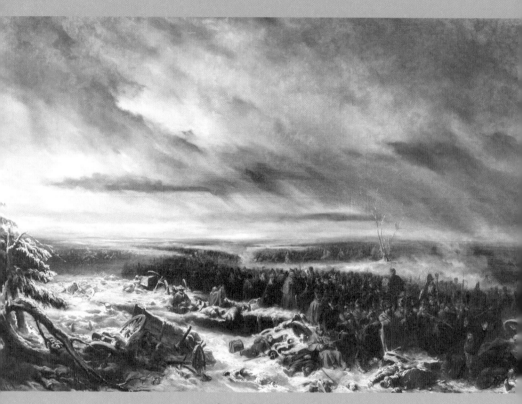

1836년, 유채, 리옹미술관, 192×295cm

제7장

니콜라 투생 샤를레,
러시아에서의 철수

Romanov Dynasty

붙임성 좋고 할머니를 잘 따르는 아이

알렉산드르 1세는 1777년[네바강의 기록적 범람으로 황녀 타라카노바(제5장 참조)가 익사했다고 전해지는 해]에 태어났다.

후계자인 아들 파벨에게 실망하고 있던 예카테리나 2세는 손자의 탄생에 크게 기뻐하며, 과거 자신이 엘리자베타 여제에게 당했던 것과 똑같은 일을 한다. 다시 말해 아이를 양친의 곁에서 떨어뜨려놓고 자신의 감시하에 제왕 교육을 시작한 것이다.

열두 명의 가정교사가 붙은 알렉산드르는 공부 말고도 매일 아침 냉수욕을 하는 등 육체적으로도 엄격한 스파르타 교육을 견디며, 기대를 저버리지 않는 지성과 재기를 보여 주위 사람들을 만족시켰다. 무엇보다 외모가 아버지를 닮지 않아 아름다웠고(혈색 좋은 피부, 금발에 푸른 눈, 부드러운 입매, 늘씬하고 키가 큰 몸) 몸가짐도 우아해서 어떤 상대든 금세 매료됐다. 여제가 "이렇게 멋진 청년은 또 없을 것이다"라고 대놓고 자랑하는 것도 무리는 아니었다.

할머니를 잘 따르는 이 아이는, 그러나 영리한 만큼 일찍부터 자신의 미묘한 입장을 깨달았다. 뛰어난 정치가인 할머니와 프로이센 편이자 신비주의 사상에 심취한 아버지의 관계는 험악 그 자체여서 아버지는 할머니의 궁정에 거의 얼굴을 내밀지 않았고, 예식이 있을 때

는 서로 외면했다. 결국에는 파벨의 저택 자체가 반예카테리나파의 근거지가 되고 말았다.

이윽고 할머니가 아들을 밀어내고 손자를 차기 차르로 삼을 생각인 것 같다는 소문이 공공연히 돌아 알렉산드르의 귀에까지 들어간다. 하지만 이제껏 배운 러시아 역사를 보면 전 황제가 아무리 후계자를 지명한다 해도 사후에 유력 귀족들이 암암리에 저지하는 예가 드물지 않았다. 그 경우 후계자로 지명된 사람은 역으로 위험에 노출됐다. 로마노프 왕조의 역사는 남동생이 누나를, 남편이 아내를 유폐하고, 아버지가 아들을, 아내가 남편을 죽여 이루어진 역사이기도 했다.

알렉산드르는 성장함에 따라 조금씩 할머니 곁을 떠나 아버지의 궁정에도 출입한다. 그곳은 프로이센식을 표방하는 만큼 금욕적이고 검소하고 강인했으며, 군대를 향한 아버지의 열정도(신비주의 사상에 심취한 것과 마찬가지로) 타오르고 있었다. 그 남성적 분위기는 할머니의 궁정이 얼마나 여성적인지, 또 얼마나 부패했는지 깨닫게 해주었다. 예카테리나 여제는 정무에서 오는 스트레스를 발산하기 위해 화려한 무도회를 연일 개최했고, 아들보다 훨씬 젊은 애인을 옆에 두었으며, 그 남자가 우쭐해서는 하늘 높은 줄 모르고 설치고 다녀도 내버려두었다. 알렉산드르는 그를 상대할 때도 붙임성 있게 굴었지만, 그것은 물론 여제를 기쁘게 하기 위해서였다.

눈앞의 상대를 기쁘게 한다……. 이것은 평생 알렉산드르가 보인

특징, 아니 일종의 재능이었다. 할머니도 아버지도 그에게서 존경과 사랑을 받고 있다고 믿었다. 알렉산드르의 가정교사 중 한 명은 자코뱅파의 스위스인으로 계몽사상을 가르쳤는데, 장차 절대군주가 될 자신의 학생이 농노를 동정해 공화제를 실현해줄 것이라고 믿었다. 알렉산드르와 친한 동료들, 정치 개혁을 주장하는 청년들도 그랬다. 보수파 장로들조차 그가 예카테리나 노선을 답습할 것이라고 믿어 의심치 않았다.

알렉산드르가 종종 우유부단하다고 평가된 것은 이렇게 저마다 다른 이념과 의견을 가진 사람들이 그의 동의를 얻었다고 믿고, '왜 바로 행동으로 옮기지 않을까?', '주저하고 있는 걸까?' 하며 초조해했기 때문이다. 설마 그렇게 진지하게 귀를 기울이고 끄덕여주는 알렉산드르가 마음속으로는 '이야기를 들어주었으니 충분하겠지' 하고 넘겼으리라고는 상상도 하지 못했다.

훗날 나폴레옹은 자신보다 여덟 살 연하의 이 러시아 황제를 "재능이 넘치지만 성격에 조금 문제가 있다", "매력적이지만 믿을 수 없는 위선자"라고 평가하는데, 반은 맞고 반은 틀렸다. 알렉산드르처럼 자란 이가 어떻게 겉보기와 똑같은 인간일 수 있을까? 그의 종잡을 수 없는 개성은 로마노프 왕조 그 자체, 나아가 러시아의 광활함과 기이함에서 필연적으로 탄생했는지도 모른다.

'아폴론의 재래'라고 칭송받고 여성들이 추켜세워 나르시시즘에

취한 것처럼 보였던 어린 시절부터 알렉산드르는 이미 은둔을 꿈꾸고 있었다. 아버지의 병사들과 시끌벅적하게 어울리면서도 자신의 집무실은 전부 네모반듯하고 질서 정연하지 않으면 직성이 풀리지 않았다. 국제정치의 장에서는 유창한 프랑스어로 마치 러시아에 농노제 따위는 존재하지 않는 것처럼 말해 유럽 국가들을 아연하게 했다. 만년에 이르러서는 할머니처럼 계몽주의를 주장하면서 독재성을 강화하고, 아버지처럼 군비를 증강하면서 신비주의에 빠져들었다.

알렉산드르의 '친부 살해'

그러나 다음 두 사건에 대한 대응을 보면, 알렉산드르가 그저 임시방편으로 남에게 좋은 얼굴을 보였던 것만은 아니다. 그는 일단 결정하면 다른 사람이 어떻게 생각하든 끝까지 밀어붙이는 담력의 소유자였다. 하나는 친부 살해, 다른 하나는 나폴레옹과의 전쟁…….

예카테리나 대제가 서거하고 곧장 파벨이 즉위했을 때, 알렉산드르는 18세였다(물론 아버지에게도 공손하게 행동했다). 파벨의 정책은 어머니를 향한 증오가 기저에 깔려 있었기 때문에 이제까지의 중신들은 모두 멀리하고, 남자만 제위를 계승할 수 있다는 법을 발포해 다시는

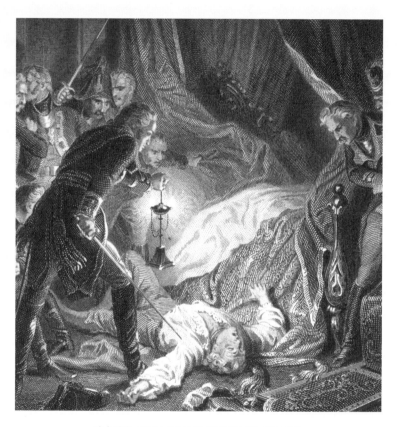

작가 미상, 〈파벨 1세의 암살〉(부분도)(제작 연도 미상)

여제가 탄생하지 못하게 했다. 엄격한 프로이센 방식을 궁정에 도입해 무관뿐 아니라 문관도 엄벌주의로 다스렸기 때문에 군대와 신하 모두에게 미움받았다. 게다가 나폴레옹을 응원하느라 그의 해상 봉쇄 작전에 가담해 러시아와 영국 간의 무역을 중지시킨 탓에 상인의 원망과 경제 불황으로 국민의 불만까지 샀다.

왕좌에 앉은 지 5년, 어리석은 차르는 완전히 고립됐다. 사람들의 희망은 젊은 황태자에게 집중됐고, 쿠데타 계획이 은밀히 타진됐다. 알렉산드르는 자신은 전혀 관여하고 싶지 않다고 대답하면서도 저지하지도 않고 아버지에게 통보하지도 않는 식으로 암묵적인 허락을 내렸다. 그리하여 파벨은 근위 장교들에게 살해되고, 대외적으로는 뇌졸중 발작으로 발표된다. 나폴레옹의 측근 탈레랑은 이를 듣고 "러시아인은 황제의 죽음에 다른 병명을 붙일 수는 없는가?"라며 조롱했다고 한다. 이 당돌한 프랑스인 정치가는 그 후로도 기회가 있을 때마다 알렉산드르에게 친부 살해를 상기시키며 불쾌하게 만들었다.

아니, 알렉산드르는 불쾌한 정도가 아니라 양심의 가책에 괴로워하며 신 앞에 몸을 웅크렸을 것이다. 알렉산드르는 아버지의 퇴위를 바랐을 뿐 암살까지는 예상하지 못했다고 하지만, 그 말을 곧이곧대로 받아들이기 어렵다. 파벨은 순순히 양위할 인물이 아니었고, 파벨이 살아 있는 한 정치가 안정되지 않을 것은 명백했기에 쿠데타, 다시 말해 아버지의 죽음을 예상했을 것이다. 그럼에도 실제로 부왕을

쓰러뜨리고 신왕이 된다는 신화적 세계에 발을 들이자, 알렉산드르 는 죄책감이 가슴 깊이 사무칠 수밖에 없었다(그 영향이 만년에 나타났다고도 할 수 있겠다).

1801년, 19세기의 개막과 함께 23세의 알렉산드르 1세가 탄생한다. 러시아의 조타 역할을 하게 된 것이다. 이는 앞으로 사반세기 가까이 지속된다.

나폴레옹과의 전쟁

전 황제가 악평이 자자했기에 새 황제는 열렬한 환호를 받았다. 앞서 언급했듯이 각양각색의 사람들이 새 차르가 자신의 꿈을 이루어줄 것으로 생각했지만, 본인은 종잡을 수 없는 태도로 몸을 피하며 긴박하게 돌아가는 국제 정세에 집중했다. 바로 나폴레옹 대책이다.

처음에 알렉산드르는 프랑스, 영국과 모두 우호 관계를 유지하려고 고심하며 양국과 각각 조약을 맺었다. 그러나 나폴레옹은 멈출 줄 모르고 1804년에 '프랑스 인민의 황제'로서 대관식을 올렸으며, 인근 나라들을 맹렬한 기세로 집어삼키기 시작해 충돌을 피하기는 어려워졌다.

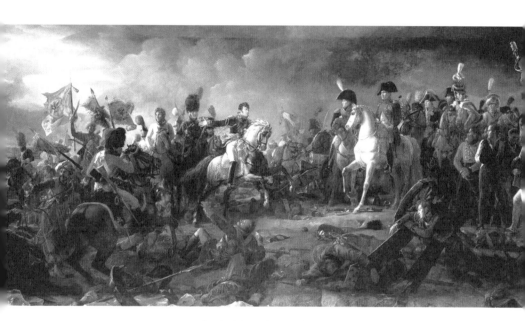

프랑수아 제라르, 〈아우스터리츠 전투〉(1810년)

러시아는 영국과 프로이센의 대프랑스 동맹에 가입하고, 1805년에 마침내 모라비아의 아우스터리츠에서 나폴레옹군과 대치했다.

그러나 역시 알렉산드르는 아직 미숙했다. 전장으로 향한 그는 역전의 용사, 외눈의 노장군 쿠투조프(60년 후, 톨스토이가《전쟁과 평화》에서 '러시아적 현자'로 그린 인물이다)의 전술이 미온적이라고 생각했다. 쿠투조프의 외모도 마음에 들지 않았다. 축 늘어진 뱃살에 말을 타는 것조차도 힘겨워 보이는 노인이 나폴레옹에게 대항할 수 있을 것 같지 않았다. 젊은 장교들의 부추김에 넘어간 알렉산드르는 지원군 도착까지 가만히 지켜보자는 쿠투조프의 간언도 듣지 않고, 나폴레옹의 계략대로 직접 지휘에 나서며 결전에 뛰어들었다.

결과는 완패였다. 2만 5,000명의 러시아 병사가 죽음을 맞았다. 겹겹이 쌓인 시체를 보며 나폴레옹의 실력을 두 눈으로 확인한 알렉산드르는 망연자실했고, 측근은 그가 이날을 경계로 크게 변해 생기를 잃었다고 전한다. 귀국한 알렉산드르는 국민의 야유를 견디며 실력에 따른 장교 등용과 병력 증강에 힘썼다. 하지만 마음의 빚 때문에 쿠투조프만은 경원시했다.

이듬해 알렉산드르는 프로이센과 한편을 이루어 다시 나폴레옹에게 도전한다. 실전은 자신에게 맞지 않는다고 생각했기에 멀리 떨어진 참모본부에서 대기하고 있었다. 새 전장은 동프로이센의 프리틀란트였다. 오전 9시에 시작된 전투는 오후 8시, 러시아 측이 병사의 3분

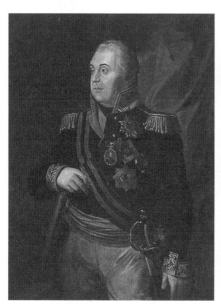

로만 막시모비치 볼코프,
〈쿠투조프 장군〉(1813년)

프랑수아 제라르, 〈샤를 모리스 드 탈레랑 페리고르,
베느방 왕자〉(19세기 초)

의 1을 잃는 괴멸 상태로 종료된다. 나폴레옹의 천재적 전략을 여전히 얕잡아 본 대가였다.

두 번이나 완패한 알렉산드르는 나폴레옹의 강화조약 체결 요구에 응할 수밖에 없었다. 동프로이센의 작은 마을 틸지트에서 전승국 프랑스는 패전국 러시아와 프로이센을 의젓하게 맞이했다. 그렇다고 해도 나폴레옹의 안중에는 알렉산드르 1세밖에 없었고, 프로이센의 프리드리히 빌헬름 3세는 노골적으로 무시했다. 유럽 제패를 앞두고 어떻게 해서든 러시아를 아군으로 끌어들이고 싶었던 것이다.

알렉산드르는 이때 처음으로 '프랑스혁명의 아들'이자 '식인귀'를 대면하게 되는데, 코르시카 사투리가 심해 알아듣기 어려운 프랑스어로 말하는 나폴레옹을 보고 깜짝 놀랐다. 평민에서 '벼락출세'한 파죽지세의 황제 나폴레옹과 정통 있는 핏줄을 타고난 황제 알렉산드르. 정력의 집합체 같은 무인과 우아하고 아름다운 궁정인. 공통점은 무엇 하나 없었지만, 그래도 두 사람은 연일 자리를 함께했고 옆에서는 화기애애하게 회담을 진행했다. 이때 나폴레옹은 알렉산드르가 자신을 칭찬했다고 믿었지만, 앞에서 말했듯 이는 알렉산드르의 겉치레에 불과했다. 실제로 알렉산드르는 모친에게 보낸 편지에 이렇게 쓰고 있었다. "나폴레옹은 천재지만 약점이 하나 있습니다. 바로 허영심입니다. 저는 러시아를 구하기 위해 자존심을 버렸습니다." 또 여동생에게는 "마지막에 웃는 자가 가장 잘 웃는 법이다"라고 써

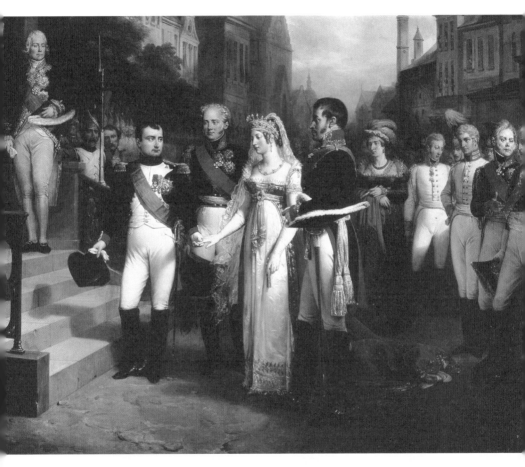

니콜라 고스, 〈틸지트에서의 나폴레옹 1세와 프로이센의 루이제 왕비의 접견〉(부분도)(1837년)
앞줄 왼쪽부터 나폴레옹, 알렉산드르 1세, 프로이센 왕 프리드리히 빌헬름 3세 부부

서 보냈다. 그 말대로다.

틸지트 조약으로 나폴레옹의 대륙 제패는 정점에 달한다. 그러나 프랑스 측 협상인 탈레랑은 만만치 않은 인물이라 친부 살해를 빈정 거리는 편지를 보내는 한편, 수면 아래에서는 알렉산드르에게 직접 연락을 취해 "나폴레옹을 쓰러뜨리고 유럽을 구할 수 있는 사람은 당신밖에 없습니다"라고 말했다.

음모가였던 이 대귀족은 앞을 내다보는 날카로운 안목으로 나폴 레옹에게는 장래성이 없다며 단념하고, 부르봉가의 왕정복고를 획책 하고 있었던 것이다. 이는 알렉산드르를 격려하기에 충분한 사건이 었다.

나폴레옹의 러시아 원정

새로운 조약에 의해 러시아는 선대 황제 파벨 때와 마찬가지로 영국 과의 통상을 그만둘 수밖에 없었고, 알렉산드르의 국내 인기는 점점 하강한다. 동시에 프랑스어의 인기도 크게 폭락했다. 증오스러운 적 국 프랑스의 말보다 모국어를 재평가하려는 움직임이(예전의 독일처럼) 커진 것이다. 왕과 귀족들은 그동안 세계 공통어 프랑스어로 대화했

지만, 점차 러시아어도 섞어 쓰게 됐다. 시골의 어느 영주 가정에나 있던 프랑스인 가정교사도 해고되는 예가 늘었다. 이로써 러시아 문학의 개화가 준비됐기에 패전의 영향도 나쁜 것만은 아니었다.

한편 절정에 오른 나폴레옹은 자신의 왕조의 기반을 다지기 위해 아이를 낳을 수 없는 조제핀과 이혼하고 새 황비 물색에 들어갔다. 그러나 벼락출세한 코르시카의 촌뜨기와 결혼하고 싶은 강대국 왕녀는 없었다. 나폴레옹은 우정을 맺었다고 생각한 알렉산드르에게 그의 여동생 안나와의 약혼을 타진해왔다. 알렉산드르가 꾸물꾸물 대답을 미루고 있는데 갑작스러운 소식이 날아들었다. 나폴레옹이 합스부르크 가문의 황녀 마리 루이즈를 황비로 맞았다는 소식이었다 《명화로 읽는 합스부르크 역사》 참조). 아직 이쪽에서 정식 답변을 하기 전이었기에 나폴레옹의 행동은 매우 무례하고 모욕적이었다. 프랑스를 향한 러시아의 증오는 한층 커졌다. 이윽고 알렉산드르는 조금씩 복수하듯 자국에 영국 배를 입항시키는 것으로 프랑스를 배신하기 시작한다(나폴레옹이 그를 위선자라고 부른 것은 이 무렵이다).

틸지트 조약을 맺고 5년 후인 1812년, 조약 파기의 제재를 구실로 드디어 나폴레옹은 65만의 병사를 이끌고 러시아 영토를 침공했다. 역사에서 이름 높은 '러시아 원정'의 개막이다. 이를 상대하는 러시아 측의 병력은 약 23만 명. 총대장은 쿠투조프였다. 여전히 비만했고 작전 회의에서는 꾸벅꾸벅 조는 67세의 노장이었지만, 군의 신뢰

와 인기는 절대적이어서 그를 불편하게 여기던 알렉산드르도 총지휘관으로 임명하지 않을 수 없었다.

전술은 자연스럽게 결정되어 있었다. 정면 돌파로는 이길 수 없었다. 러시아의 광활한 토지와 유구한 시간을 이용해 물러났다가 싸우기를 반복해야 했다. 말하자면 땅끝까지 후퇴하는 식으로 소모전을 벌이는 것이었다. 나폴레옹 군대는 러시아의 진정한 크기를 모르고, 알게 됐을 때는 동장군이 찾아와 비로소 진정한 극한을 맛볼 것이다. 러시아인에게는 익숙한 추위지만 타국인은 견딜 수 없을 테니까.

프랑스군은 마을을 덮치고 교회와 귀족의 저택에서 금은보화를 훔치면서 진군했지만, 러시아군도 마을에 불을 질러 가능한 한 식량을 남기지 않으며 후퇴했다. 대규모 전투로 끌고 가지 않고, 때를 가리지 않고 게릴라 전법을 구사하면서 자국을 초토화하며 한 발 한 발 뒤로 물러섰다. 나폴레옹 입장에서는 지금까지의 전쟁과는 전혀 다른 양상이었다. 시간이 아무리 지나도, 가도 가도 적의 모습이 보이지 않는 싸움이었다. 병사들은 전투 때문이라기보다는 피로에 의한 병과 굶주림으로 쓰러져갔다.

이렇게 3개월이 지나 9월이 됐다. 11만 명으로 줄어든 프랑스군은 마침내 모스크바에 도착했다. 크렘린에 입성한 나폴레옹은 마침내 승리를 선언할 수 있겠다고 생각했지만, 그곳에는 아무것도 없었다. 모스크바 전체가 텅 빈 죽음의 마을로 변해 있었다. 적이 시합을 포

기한 것이었다. 마을 곳곳에서 불길이 치솟는 것을 두 손 놓고 바라보면서, 그래도 나폴레옹은 러시아 정부가 항복 조건을 들고 오기를 기다렸다. 먹을 것도 없는 혹한의 모스크바에서 허무하게 한 달이 흘렀다.

마침내 포기한 나폴레옹이 퇴각 명령을 내리자, 페테르부르크 궁정은 지금이야말로 공격할 때라고 용감무쌍하게 외쳤다. 하지만 알렉산드르는 완강히 버텼다. 그때까지도 대규모 전투를 피하고 후퇴하는 전법에 불만을 표하는 자가 많았지만, 알렉산드르는 무슨 말을 들어도 방침을 바꾸지 않았다. 과거 두 번이나 참패한 경험이 좋은 교훈이 되어 가만히 견디는 법을 배운 것이다. 그는 쿠투조프 장군을 믿었고, 아무런 명령도 내리지 않은 채 기다렸다.

쿠투조프는 교묘하게 프랑스군의 퇴각로를 좁히고 카자크 병사들을 기용해 옆과 뒤에서 적을 베어나갔다. 나폴레옹은 소수의 측근에게 보호를 받으며 몰래 군을 빠져나가 목숨만 겨우 건져 파리로 돌아갔다. 패잔병 중 일부는 러시아군에게, 일부는 농민들에게 습격당했고, 또 일부는 추위로, 또 역병으로 차례차례 죽어갔다. 프랑스로 돌아간 것은 겨우 3만이었다고 한다.

망자의 행진

낭만주의 화가 니콜라 투생 샤를레가 이 전쟁으로부터 약 사반세기 후에 그린 작품이 〈러시아에서의 철수〉다.

큰 화면의 절반 이상을 차지한 불온한 하늘을 통해 정신이 아득해질 정도로 광활한 러시아와 자연의 비정함을 표현하고 있다. 설원에 나동그라진 마차에서는 훔친 보석들이 굴러다니지만, 이제는 아무도 눈길조차 주지 않는다. 러시아인을 쏴 죽이려는 병사도 있고 쓰러지면서 구원을 찾는 병사도 있다. 말은 단 한 마리도 보이지 않는다. 이미 식량이 되고 만 것이다. 생기가 느껴지는 색채라곤 어디에도 없다. 갈색과 회색의 세계. 끝없이 늘어선 병사들의 행렬은 망자의 행진이라고 오인할 법하다.

나폴레옹이라는 한 시대를 쥐락펴락했던 영웅의 출현 자체가 마치 꿈이었다는 듯이, 그 영광의 종언 또한 이 그림처럼 어두운 하늘과 얼어붙은 땅 너머로 사라져갔다.

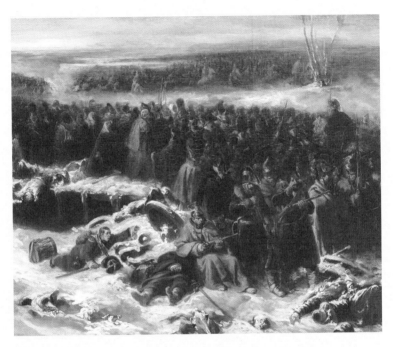

니콜라 투생 샤를레, 〈러시아에서의 철수〉의 부분도(1836년)

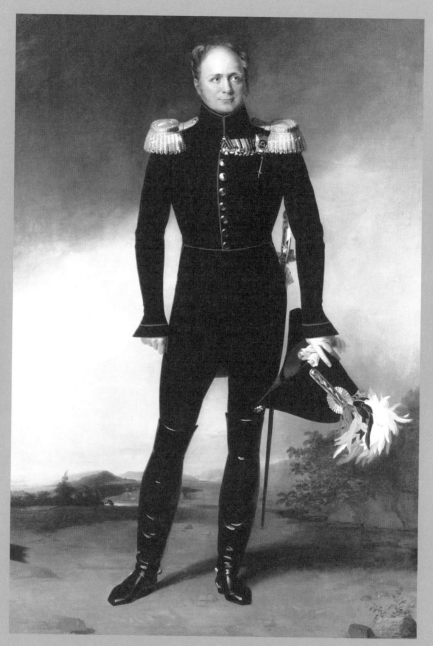

1826년, 유채, 에르미타시미술관, 238×152.3cm

제8장

조지 다웨,
알렉산드르 1세

Romanov Dynasty

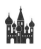

전후 처리, 각국의 생각

"회의는 춤춘다. 그러나 진전은 없다."

그렇게 야유당한 '빈 회의'는 나폴레옹 추방 후 유럽 지도를 어떻게 재편할지 결정짓는 중요한 국제회의였다. 그만큼 각국의 생각이 충돌해 회의는 진척되지 않았다. 1814년 9월 18일 시작됐으나 이듬해 6월 9일이 되어서야 겨우 의정서 체결을 근거로 종료됐다(만일 나폴레옹이 엘바섬을 탈출하지 않았다면 얼마나 더 연장됐을지 짐작조차 가지 않는다). 화려한 합스부르크의 수도 빈에서는 매일 밤 연회와 무도회가 개최됐다. 옆에서는 각국 정상들이 속 편하게 춤추고 놀고 있는 것처럼 보였지만, 뒤에서는 더없이 치열하게 스파이 전쟁, 뇌물 전쟁, 배신 전쟁이 오갔다.

빈에는 백수십 개국의 군주와 외교관이 모여 있었는데도 끝까지 전체 회의는 열리지 않았다. 왜냐하면 이전 단계에서 러시아, 영국, 프랑스, 프로이센, 오스트리아 등 다섯 나라가 자기들끼리 전후 처리를 마치고, 즉 자신들의 몫을 이미 결정하고서 다른 국가들의 인정을 받으려는 것이 빈 회의의 진정한 목적이었기 때문이다. 그러니 다들 호락호락하게 납득할 리 없었다. 게다가 사전 동의한 강대국끼리도 틈만 나면 빼앗은 영토를 조금이라도 더 차지하려고 해서, 속이거나

빈 회의 모습

저지하거나 하는 암약이 이어졌다.

　프랑스는 패전국임에도 책사 탈레랑의 대단한 수완 덕분에 잘못은 프랑스 왕국이 아니라 나폴레옹 개인에게 있다고 세계에서 인정받으며 부르봉 왕가의 복권에 성공했다. 프랑스혁명으로 목이 잘린 루이 16세의 동생 프로방스 백작이 루이 18세가 되어 망명지에서 귀국했고, 당연하다는 듯 왕좌에 앉았다. 알렉산드르 1세는 나폴레옹 전쟁에서 현대의 아가멤논(트로이 전쟁의 그리스군 총대장) 역을 해냈다고 자부하고 있었기에 감사를 모르는 루이 18세의 오만하기 짝이 없는 태도에 화가 났고, 탈레랑마저 너무 일찌감치 감사함을 잊어버린 것이 더욱 짜증스러웠다.

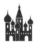

힘겨운 협상 상대들

개최국 대표로서 의장을 맡은 오스트리아 외무대신 메테르니히 또한 탈레랑 못지않게 버거운 협상 상대였다. 4년 전, 황녀 마리 루이즈를 나폴레옹에게 공물로 바치는 수를 쓴 그가 태연하게 합스부르크가를 등에 업고 러시아의 세력 확대를 저지하려 들었던 것이다. 하지만 젊은 알렉산드르도 지고만 있지는 않았다. 이미 그는 비밀리에 프로

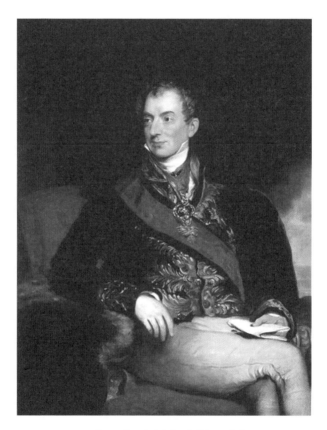

토머스 로렌스 경, 〈메테르니히〉(1815년경)

이센의 프리드리히 빌헬름 3세와 결탁해, 각각 폴란드와 작센을 자신들의 영토로 삼기로 합의했다. 그러는 사이에도 무도회에서 왈츠를 추고, 빈 요리에 입맛을 다시고, 부인들의 인기를 한 몸에 받았던 것을 보면 조모의 엄격한 육체 단련과 제왕 교육의 성과가 크다고 할 수 있겠다.

영국의 초상화가 조지 다웨는 군복 차림의 알렉산드르 초상을 통해 그의 매력의 원천이 특히 맵시 있는 체형에 있다는 점을 전하고 있다. 과거 나폴레옹이 파리의 세련된 신사라고 해도 믿겠다며 칭찬했던 것은 아첨이 아니었다. 머리숱은 조금 줄었지만, 잘 자란 도련님 같은 느낌에 부드러운 얼굴도 호감형이다. 100년 전, 거친 언동으로 전 유럽에 선풍을 일으킨 표트르 대제와 달리 알렉산드르는 신시대의 러시아인, 언어도 태도도 말씨도 완전히 프랑스풍인 러시아인이었다(내용물은 별개로 하고).

1931년 독일에서 제작된 오페레타 영화 〈회의는 춤춘다〉(에릭 차렐 감독)는 빈의 마을 처녀와 알렉산드르 1세의 짧은 풋사랑을 그리고 있다. 알렉산드르라면 이런 일이 일어나도 이상하지 않다고 여겼기에 가능했던 꿈같은 이야기다. 탈레랑이나 메테르니히라면 불가능했을 것이다.

알렉산드르의 실상

1815년 2월 말, 격진이 일었다. 엘바섬에서 얌전히 있어야 할 나폴레옹이 병사를 이끌고 탈출한 것이다.

불사조 같은 나폴레옹을 프랑스는 삼색기를 흔들며 환호성으로 맞이했다. 옛 프랑스 인민의 황제는 총탄을 한 발도 쏘지 않고 지지자를 늘려나가며 나라를 종단하고, 3월 20일에는 파리에 개선해 위풍당당하게 튀일리궁에 입성했다(망명에 익숙한 루이 18세는 벌써 영국으로 도망친 뒤였다).

이 소식은 빈 회의에 모인 사람들을 사색으로 만들었다. 서로의 발을 잡아당기고 있을 때가 아니었다. 나폴레옹은 공공의 적이었다. 적을 타파하기 위해서라도 결정할 것은 빨리 결정해야 했다. SF 영화에서 우주인이 공격해 오면 지구인은 단결하는데, 빈에서는 그래도 여전히 전체 회의가 열리지 않았다는 점이 질린다. 하지만 비밀회의와 특별위원회를 통해 어찌어찌 6월에는 의정서를 정리할 수 있었다.

알렉산드르도 조금 타협해 폴란드 영토를 완전히 차지하지는 못하더라도 향후 러시아 황제가 폴란드 왕을 겸한다는 조건을 받아들인다. 나폴레옹의 처우를 두고 심하게 비난당했기 때문이다. 빈 회의에 앞서 파리에서 전후 처리 문제를 다루었을 때 알렉산드르는 나폴

레옹을 패배하게 만든 유일한 승자로서 지도력을 발휘했지만, 엄벌주의자들의 의견에 반대하고 지중해의 엘바섬을 공국으로 내주는 관대함을 보였다. 그것이 역효과를 낳았다. 나폴레옹을 만만히 보았다고밖에 할 수 없다.

알렉산드르는 감시 책임이 있는 영국의 웰링턴에게 "왜 섬에서 그를 놓쳤습니까?"라고 따졌지만, 웰링턴은 오히려 "왜 그런 곳에 그를 놔두었습니까?"라고 반론했다. 그리고 대세는 웰링턴 쪽이었다. 알렉산드르의 영광은 여기서 빛을 잃는다. 게다가 이 직후 웰링턴은 곧 연합군 총지휘관이 되어 벨기에 워털루에서 10만 명의 나폴레옹 군대와 싸워 승리했다. 더 이상 패전 장군을 관대하게 대하는 자는 없었고, 나폴레옹은 훨씬 먼 남대서양의, 살아서는 나갈 수 없는 세인트헬레나섬으로 유배됐다.

만일 나폴레옹이 엘바섬을 탈출해 '백일천하'를 손에 넣지 않았더라면 세계의 역사서는 계속 알렉산드르를 영웅 취급했을 것이다. 그러나 일이 이 지경이 되자 나폴레옹을 최초로 격파한 것은 알렉산드르라기보다 '러시아의 동장군'이었으며, 최후에 결정적으로 패배하게 만든 영웅은 '웰링턴'이라는 이미지가 완성된다. 빈 회의에서 러시아의 존재감은 희미했을 뿐만 아니라, 서양사에서도 알렉산드르 1세의 이름은 웰링턴의 그늘에 가려지고 말았다(물론 압도적 영웅 전설의 주인은 나폴레옹이지만).

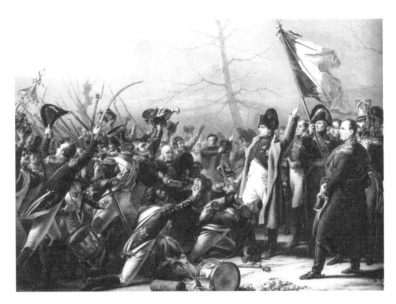

샤를 폰 슈토이벤, 〈파리로 귀환하는 나폴레옹〉(1818년)

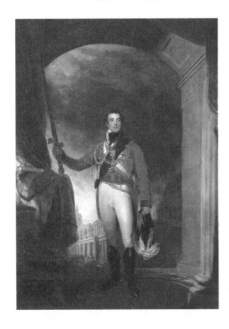

토머스 로렌스 경,
〈웰링턴 공작의 초상〉(1814~1815년)

빈 의정서로 돌아가자. 각국이 조금씩 양보해 완성된 이 의정서의 요점은 정통주의와 연대의 강조였다. 다시 말해 전자는 지금까지처럼 왕정 유지를, 후자는 혁명 저지를 위해 각국 군주가 서로 돕겠다는 약속을 뜻한다. 이 이후의 세계를 '빈 체제' 내지는 '메테르니히 체제'라고 부르는데, 평가는 제각각이다. 왕정 폐지를 바라는 사람들에게는 자유에 대한 탄압일 뿐이고 공화제 국가 성립을 늦추는 온갖 악행의 근원이었지만, 전쟁은 이제 지긋지긋하다는 사람들에게는 잠시의 평화와 질서를 기대할 수 있는 실로 고마운 협정이었다.

그리고 이때 스위스가 영구 중립국으로 승인됐다. 온 유럽이 자신의 그릇 안에 누구나 피난할 수 있는 장소의 필요성을 통감했다는 뜻이다. 연방 국가 스위스의 특수성은 이때부터 시작됐다.

광기의 둔전제

귀국한 알렉산드르는 아직 39세였다. 하지만 정비와의 사이에 아들은 없었고, 앞으로도 태어날 가능성은 낮았다. 자신의 아이가 왕조를 잇지는 못할 것이다. 알렉산드르가 아무 말도 하지 않았기 때문에 그점을 어떻게 생각하고 있었는지는 알 수 없다.

대신 그는 신비주의 사상을 진지하게 이야기했다. 젊었을 때는 전혀 흥미를 보이지 않았는데, 모스크바 사건 때부터 조금씩 빠져들더니 빈과 파리에서는 워털루 전투를 예언했다는 여자 점쟁이에게 완전히 열중해 있었다. 그야말로 아버지 파벨의 재래였다. 그러면서도 그는 조국의 문화적 지연을 우려하고 계몽주의와 과학의 시대를 주장했다. 본인 안에서는 아무런 모순도 없었다. 마치 제정신인 채 서서히 미쳐가는 것처럼…….

어쩌면 알렉산드르는 단지 러시아의 후진성이 버거워졌던 것인지도 모른다. 그는 유럽 동맹 문제로 국외에 나갈 때만 기운이 넘쳤고, 국내 정치는 신뢰하는 군인 알렉세이 아락체예프에게 전부 위임했다. 그러나 아락체예프의 정치가 최악이었기 때문에 알렉산드르의 통치 후반에 먹칠만 했다.

알렉산드르는 왜 아락체예프를 신뢰했을까? 자신과 마찬가지로 정리 정돈을 좋아했기 때문일까?

푸시킨은 질서를 너무 사랑한 나머지 모두에게 미움받던 아락체예프를 "악의와 복수심으로 똘똘 뭉쳐 지성도 감정도 고결함도 없다", "러시아 전체의 박해자"라고 평했다. 푸시킨뿐 아니라 아락체예프 밑에서 일했던 사람들도 그를 "러시아의 악령", "저주받은 뱀"이라고 뒤에서 욕하고 있었다. 사실 아락체예프는 직선밖에 모르는 관료와 거칠고 난폭한 군인의 무시무시한 합체였다. 그의 독재 아래 비

밀경찰이 강화되고 검열제도는 더욱 엄격해졌으며, 신의 섭리를 중시하지 않게 되고, 의학 논문은 불태워지고, 대학의 자치는 빼앗겼으며, 국민의 생활은 구석구석까지 감시됐다. 마치 소련 시대를 앞서간 듯한 안배다.

아락체예프가 강행한 착안 중에 가장 크게 다루어지는 것이 '둔전제'다. 이 제도는 인간 심리를 완전히 무시한 실험으로, 언뜻 우스꽝스러워 보이지만 금세 등골이 서늘해진다. 둔전제는 다음과 같은 제도다.

몇 곳의 둔전지에 병사를 살게 한다. 그들에게 똑같은 형태의 집과 새 군복과 식량을 지급한다. 그들은 농작업을 겸한 군사훈련을 받고, 상관의 명령에 따라 일제히 군대식 보행으로 밭까지 행진하며, 모두 똑같은 움직임으로 농기구를 휘둘러야 한다(그렇지 않으면 채찍질을 당한다). 집에서 쉴 때 의자에 앉는 방법까지 지시했다. 이웃에 사는 여성이 적당히 아내로 제공되며 일정한 빈도로 아이, 특히 남자아이를 낳도록 '명령'했다(그렇지 못하면 벌금을 내야 한다). 기본적으로는 군인이기 때문에 몇 시가 됐든(잠잘 때까지도) 군복을 착용하고 있어야 하고, 그 군복은 청결하게 유지해야 한다…….

누가 이런 생활을 견딜 수 있을까? 그것도 매일매일 몇 년이나 지속된다. 생각만 해도 미칠 것 같지 않은가? 당연히 도망자도 나왔고 절망한 나머지 죽는 자도 나왔다. 반란도 빈번히 발생했다. 그래도

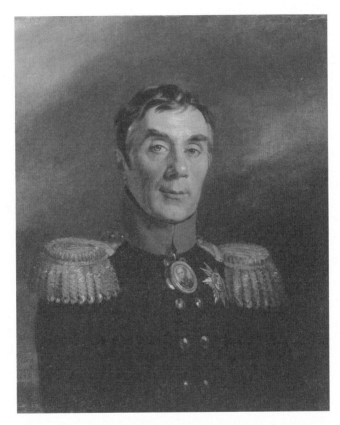

조지 다웨, 〈아락체예프〉(1824년)

아락체예프는 이 제도의 합리성을 확신했고, 질서를 지키는 생활이 그들에게 도움이 될 것으로 생각했다. 아니, 아락체예프 같은 비정상적인 인물은 어느 시대 어느 나라에나 있었다. 그런데 아락체예프는 그렇다 쳐도, 놀라운 것은 알렉산드르도 같은 생각이었다는 점이다. 이처럼 터무니없는 비인간적 제도를 추진하도록 허가를 내린 이는 바로 알렉산드르였다(결국 다다음 차르 대에 폐지됐다).

계몽사상을 배우고 국제정치의 장에서 활약하며, 나폴레옹과 회담을 나누고, 프랑스식으로 말하고 행동하며 어쩌면 빈의 마을 처녀와 사랑을 속삭였을지도 모르는 인물이 둔전촌에서 마리오네트처럼 24시간 조종되는 인간을 보고 아무런 위화감도 느끼지 못했을까?

계급제를 지지하고 차별주의자였던 탈레랑이나 메테르니히라면 둔전제를 형벌로 이용하려고 생각했을지도 모르지만, 절대로 그것을 '좋은 정치'라고 믿는 일은 없었을 것이다. 러시아의 깊이를 알 수 없는 으스스함이 느껴질 뿐이다.

홀연히 나타난 노인

알렉산드르가 죽기 딱 1년 전인 1824년 11월, 또다시 네바강이 범람

해 많은 희생자가 나왔다. 그는 자신이 태어났을 때와 이어지는 신비한 인연을 느끼며 "내가 죄가 많아 천벌이 내린 것이다"라고 중얼거렸다고 한다. 또다시 친부 살해를 떠올린 걸까? 그게 아니라면 그 이상의 여러 가지를?

알렉산드르는 꽤 오래전부터 은거하고 싶다는 소망을 이 사람 저 사람에게 공공연히 이야기하고 있었다. 모두가 그 말을 기억하고 있었기 때문에 전설이 탄생한 것이다.

1825년 11월, 알렉산드르는 황비를 동반하고 아조우해 북동쪽 해안의 타간로크에 시찰을 나갔다가 원인 모를 고열로 눈 깜짝할 사이에 서거한다. 수도에서 2,000킬로미터 떨어진 벽지였던 터라 시신이 페테르부르크에 도착했을 때는 이미 부패가 심해, 평소 같았으면 국민에게 공개됐을 관은 뚜껑이 굳게 닫혀 있었다.

사람들은 수군거렸다. "관 속이 비어 있는 것은 아닐까?", "겨우 나이도 48세고 그렇게 건강했는데 급사했다니 이상하다", "분명 어딘가에서 이름을 바꾸고 다른 인생을 살아가고 있을 것이다. 그렇게 하고 싶다고 항상 말했었으니까"라고.

10년 후, 페름 지방에 코즈무치라는 이름의 키 크고 외모가 훌륭한 노인이 나타났다. 하지만 신분증도 가지고 있지 않았고, 자신이 어디에서 왔는지도 기억이 없다고 했다. 관리는 이 남자를 시베리아로 보냈다. 시베리아에서 코즈무치는 자신이 역사와 성경을 비롯해

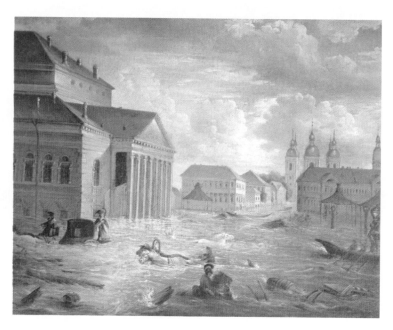

표도르 알렉세예프, 〈1824년 11월 7일, 네바강의 범람〉(1824년)

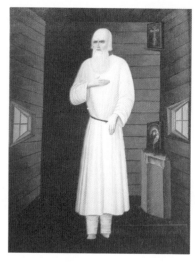

작가 미상,
〈표도르 코즈무치〉(19세기 말)

온갖 분야에 놀랄 만큼 깊은 지식이 있다는 사실을 알렸다. 또 무엇을 상담하든 적절한 충고를 해주어 주위의 존경을 받았다. 그러는 동안 누가 먼저랄 것도 없이 코즈무치가 바로 세상의 이목을 피해 살아가는 알렉산드르라고 믿게 됐다. 차르를 알고 있다는 병사가 불려 와 틀림없다고 모두에게 보증하기도 했지만, 노인은 어디까지나 "출생의 기억은 없다", "자신을 가만히 놔두었으면 좋겠다"라고 완강히 버텼다.

이윽고 코즈무치의 소문은 러시아 전역에 퍼져 페테르부르크 궁정에까지 닿았다. 그러자 코즈무치를 성인으로 여기며 그의 이야기를 들으려고 수많은 사람이 찾아왔다. 30년 후 고령으로 세상을 떠난 코즈무치는 그 땅의 무덤에 극진히 매장되고 무덤은 순례지가 됐다. 그리고 30년이 더 지나 일본 방문 후 귀국길에 이곳을 찾은 이가 바로 니콜라이 황태자, 훗날의 니콜라이 2세였다.

국민들 사이에서 알렉산드르의 인기는 죽고 난 뒤에 가장 높았다고 할 수 있겠다. 그 또한 알렉산드르답다.

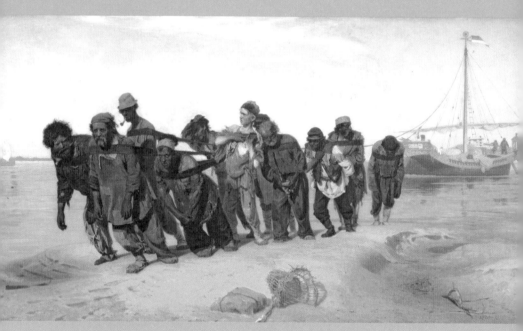

1870~1873년, 유채, 국립러시아박물관, 131.5×281cm

제9장

일리야 레핀,
볼가강의
배 끄는 인부들

Romanov Dynasty

짓밟히는 사람들

러시아 굴지의 화가 일리야 레핀이 그린 가장 낮은 곳의 노동자들. 〈볼가강의 배 끄는 인부들〉을 보면 그들 한 사람 한 사람의 인생과 함께, 땅속에서부터 울려 퍼지는 신음 같은 합창 〈볼가의 뱃노래〉가 들려올 것만 같다.

현대의 우리에게는 배를 끈다는 노동의 실태가 잘 이해되지 않는 다. 배를 항구로 이끌거나 얕은 물에 올라온 배를 이동시킨다고 착각 하는 사람도 있을 것이다. 그러나 그렇지 않다. 동력이 없던 시대, 하 천에서 배의 운항은 하류로 갈 때면 돛이 바람을 받아서 나아가거나, 무풍이더라도 물의 흐름을 타고 나아갈 수 있었다. 하지만 물의 흐름 을 거슬러 상류로 가려면 말이나 인간이 배를 끌 수밖에 없었다.

배를 끄는 인부들은 각각 가죽이나 천으로 만든 폭이 넓은 벨트를 몸에 감고서 배를 끌어당기며, 몇 시간이고 며칠이고 물가나 얕은 물 위를 계속 걸었다. 얼마나 가혹한 노동이었을까?

멀리 보이는 증기선이 이미 범선의 시대는 끝났다는 사실을 알려 준다. 하지만 러시아의 선주들에게는 인력을 쓰는 편이 값싸게 먹혔 다. 농노뿐 아니라 빚 때문에 돈을 벌러 온 농부나 도망 노예 등 빈민 들은 얼마든지 있었기에 노동력을 후려쳐서 값싸게 쓰고 버릴 수 있

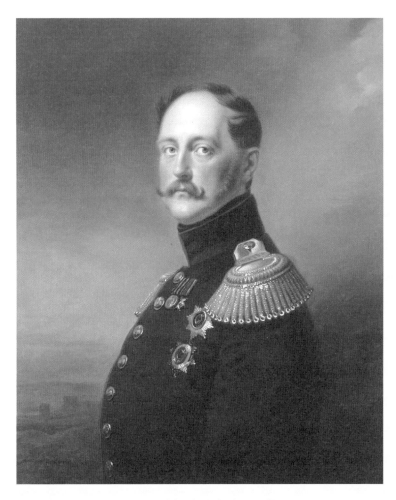

프란츠 크뤼거, 〈니콜라이 1세〉(1852년)

었다. 당시에 "빚을 갚지 못하면 볼가강에 가는 처지가 된다", "말에게는 멍에, 배 끌기에는 밧줄", "무덤 자리를 팔 때까지 밧줄을 당겨라"라는 속담이 생겨날 정도였다.

말단 계급으로 태어났다는 이유만으로 착취당하고 짓밟히는 인생. 출구가 전혀 보이지 않는 사면초가의 처지……

계속되는 공포정치

알렉산드르 1세 서거 후 왕좌에 앉은 것은 열아홉 살이나 어린 동생 니콜라이 1세였다. 형과 마찬가지로 장신(190센티미터)에 외모도 반듯했으나, 형과 다른 부분은 머리끝에서 발끝까지 철저한 전제군주였으며, 공포에 의한 지배를 목표했다는 점이다. 그는 알렉산드르의 정치적 관대함이 반란자들을 설치게 만들었다고 생각했고, 날카롭고 형형한 안광으로 사람들 입에 오르내렸다. 콜레라 유행 지역에 시찰을 나갔을 때 사람들은 콜레라보다 황제 쪽을 두려워했다고 전해질 정도다. 그의 시대는 '가장 어두운 시대'로 불린다.

대관식을 올리자마자 귀족들의 반란[데카브리스트(12월혁명당원)의 난]이 일어난 것도 니콜라이를 한층 강경하게 만들었다. 반란은 선대 때

나폴레옹 전쟁으로 유럽의 선진성을 접한 젊은 장교들이 새삼스럽게 다시 열악한 조국의 현 상황, 그중에서도 실질적 노예제도인 농노 문제의 심각성을 인지하고, 전제정치 타도와 공화제를 주장하며 들고 일어난 것이다. 이는 과거 미국 독립전쟁에 지원한 프랑스군 청년들이 자유와 평등이라는 신대륙의 사상을 가슴에 품고 조국으로 돌아가 혁명을 향해 큰 파도를 일으킨 것과 비슷하다(《명화로 읽는 부르봉 역사》참조).

데카브리스트의 난을 간단히 제압한 니콜라이는 직접 용의자를 심문해 주모자 다섯 명을 처형했으며, 관련자 120명 이상을 시베리아로 추방했다. 그 뒤로는 지식층(인텔리, 본래 제정 러시아 때 혁명적 성향을 지닌 지식인을 이르던 말-옮긴이)을 억압하고, 자유주의에 대한 탄압을 한층 강화했으며, 대학의 자치권을 빼앗았다. 그의 가학적인 일면은 도스토옙스키의 일화를 통해서도 잘 알려져 있다.

27세, 신진기예의 작가 도스토옙스키는 사회주의 모임에 가입했다는 이유로 체포되어 사형을 선고받았다. 혹한의 이른 아침(훗날 도스토옙스키는 "추위를 느낀 기억조차 없다"라고 그날의 충격을 이야기한다), 동료들 20명과 함께 감옥에서 끌려 나와 사제에게 참회를 강요당하고 총살대 앞 말뚝에 묶여 죽음을 각오했던 그때, 파발마를 탄 사자가 차르의 은사를 전달했다. 감형해 시베리아로 유배한다는 내용이었다. 그러나 이것은 무엄한 자들을 정신적으로 궁지에 몰아넣으려고 니콜라

바실리 팀, 〈데카브리스트의 난〉(1853년)

블라디미르 마코프스키, 〈기결수〉(1879년)

이 1세가 꾸민 연출이며, 사실은 애초에 유배형으로 결정돼 있었다고 한다(도스토옙스키는 5년간의 시베리아 생활로 지병인 뇌전증이 악화됐다).

젊은 정치범이나 조금이라도 자유주의를 표방한 학생들은 잇따라 형을 선고받고 시베리아 개발에 종사하게 됐다. "뼈가 널려 있는 시베리아로 가는 길, 피로 길러지고 죽음의 신음에 물든 길이여." 드미트리 쇼스타코비치의 오페라 〈므첸스크의 레이디 맥베스〉에서 늙은 죄수는 그렇게 노래한다. 작곡은 20세기였지만 무대가 된 것은 바로 도스토옙스키가 유형을 당한 시기, 즉 '가장 어두운 시대'였다.

그러나 지금까지 보아왔듯이 로마노프 왕조사에서 시베리아로 떠나는 사람의 행렬은 끊긴 적이 없다. 그런데도 새삼스럽게 어둡다고 느끼는 것은 오히려 '어둡다'라는 말을 입에 담을 수 있게 됐다는 뜻이 아닐까?

이름 없는 범죄자나 도망 농노, 때로는 정쟁에서 진 귀족들까지 다들 목소리를 빼앗긴 상태였지만, 지금은 혈기 왕성한 젊은이들과 지식층이 수없이 시베리아로 보내졌다. 그들은 자신과 동료들의 신변에 어둠이 닥쳐온 뒤에야 비로소 남의 일이 아니라는 것을 통감했다. 그들은 유형지에서도 용감하게 목소리를 높였고, 남은 동료들은 모스크바에서도 페테르부르크에서도 더욱 큰 소리로 따라 외쳤다. 반정부 책자가 비밀리에 인쇄되어 이를 읽고 동조하는 사람들도 많았다.

다시 말해 드디어 국민 전체의 문해율, 나아가서는 지적 단계가 높

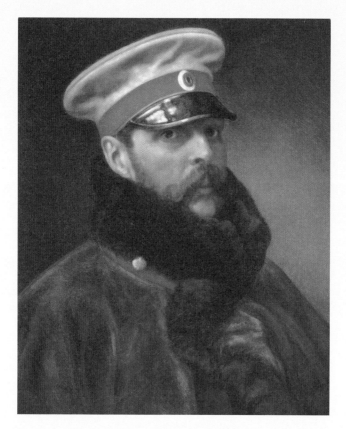

작가 미상, 〈알렉산드르 2세〉(1888년)

아진 것이다. 그와 동시에 러시아는 (정치와 사회가 어두웠음에도 불구하고) 마치 긴 잠에서 불현듯 깨어난 듯, 얼어붙은 땅을 밀어 올리며 일제히 예술을 꽃피운다. 러시아 문학(투르게네프, 고골, 도스토옙스키, 톨스토이), 러시아 음악(무소륵스키, 보로딘, 차이콥스키), 러시아 회화(크람스코이, 수리코프, 레핀)로 넘쳐흐르는 큰 강이 바로 이즈음부터 유럽으로 역류하기 시작한다. 특히 러시아 문학은 매우 빠른 속도로 세계문학으로 인정받게 됐다.

러시아, 두려워할 것 없다

니콜라이 1세는 30년간의 통치 후반에 크림 전쟁을 일으켰다. 정교도 보호를 구실로 튀르키예를 공격해 들어간 것까지는 좋았지만, 영국, 프랑스, 사르데냐가 튀르키예의 편을 든 시점에서 패배는 정해져 있었다.

이는 언론의 적극적 가담이 빛을 발한 최초의 전쟁이라고 한다. 간호사 나이팅게일을 따라간 〈타임스〉 기자는 러시아가 튀르키예를 시작으로 전 유럽의 전제군주가 되고자 한다며 대대적인 운동을 펼쳤고(반은 맞고 반은 틀렸다. 니콜라이는 '유럽의 헌병'을 자처하고 있었다), 여론을

자기편으로 끌어들여 기부금과 지원병을 마련했다.

러시아에는 뼈아픈 패전이었다. 왜냐하면 러시아 산업이 말도 안 되게 뒤처져 있다는 사실이 백일하에 폭로됐기 때문이다(〈볼가강의 배 끄는 인부들〉은 크림 전쟁보다 20년이나 더 지난 뒤의 현실이다!). 러시아 해군에게는 범주함(17세기부터 19세기까지 유럽에서 사용된 군함의 일종-옮긴이) 밖에 없었는데, 흑해 해전에서는 증기나 동력을 갖춘 연합함대의 상대조차 되지 않았다. 러시아는 예카테리나 2세가 힘들게 손에 넣은 흑해를 잃고, 알렉산드르 1세가 나폴레옹 전쟁을 통해 구축한 유럽에 대한 영향력까지 잃었다.

러시아, 두려워할 것 없다. 유럽 각국의 공화주의 운동은 이후 러시아의 개입을 걱정하지 않고 전개된다.

니콜라이 1세는 패전 반년 전인 1855년에 폐렴으로 병사했기 때문에, 전후 처리를 담당한 것은 장남 알렉산드르 2세였다. 그는 황태자 시절부터 이미 역대 최초로 시베리아 시찰을 시행했고, 나중에는 '해방 황제'로 불리며 환영받았다. 확실히 그는 부황과 같은 강경한 인물이 아니라(쉽게 감격하는 성격이라 사람들 앞에서도 금세 눈물을 보였다고 한다), 온건하게 러시아를 개혁하고 싶다고 생각하고 있었다. 크림 전쟁으로 뼈저리게 깨달은 것은 무엇보다 먼저 산업을 육성해 공업국이 되어야 하고, 그러기 위해서는 농노를 해방해야 한다는 것이었다. 이제는 토지에 묶여 있던 노동자를 공장 노동자로 만드는 것이 목표

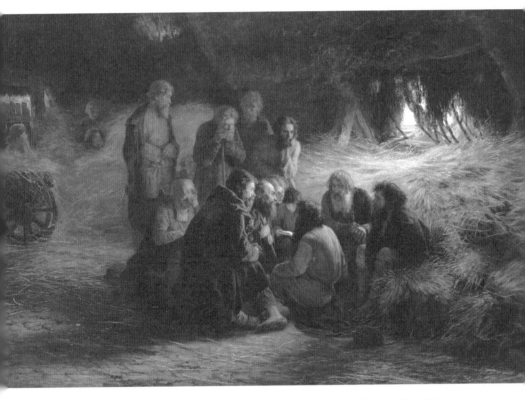

그리고리 먀소예도프, 〈1861년 2월 19일 선언문 낭독(농노해방령을 읽는 농노들)〉(1873년)

였다.

알렉산드르 2세는 모스크바 귀족들을 모아놓고 "농노는 아래에서부터 해방되는 것보다 위에서부터 해방되는 편이 좋다"라고 연설하며 해방 위원회를 만들어 검토시켰다. 애석하게도 위원회 전원이 지주 귀족이었던 터라 농노에게 조금도 유리해질 리 없다는 것은 불을 보듯 뻔했다.

그래도 어쨌든 1861년, 러시아 건국 1,000년 기념의 전년, 드디어 농노해방령이 발포됐다. 이로써 농노가 아니게 된 인민은 2,250만 명. 그러나 그들은 처음에 이 해방령을 진짜라고 믿지 않았다. 기뻐서가 아니었다. 실망이 너무 컸던 탓이다.

이전부터 농노해방이 가까워졌다는 소문이 돌았고, 이제 드디어 자유로운 농민이 되어 조금은 편한 생활을 할 수 있을 것이라는 기대가 컸다. 하지만 뚜껑을 열어보니 이제까지의 경작지는 지주가 5분의 2를 가져갔고, 이를 소유하려면 고가로 매입해야 했다. 지주의 집에서 일하던 가내 농노들은 빈손으로 쫓겨나 실업자가 됐을 뿐이다. '어쩌면 지주들은 황제의 명령에 따르고 있을 뿐 아닐까?'라고 사람들이 의심한 것도 무리는 아니다.

결국 이 지독한 취급이 모두 정부의 지시였다는 사실을 알았을 때 알렉산드르 2세에 대한 증오는 폭발했다. 농노해방령이 발령되고 3년 사이에 농민 무장봉기가 2,000건이나 일어났으며, 군대에 진압될 때

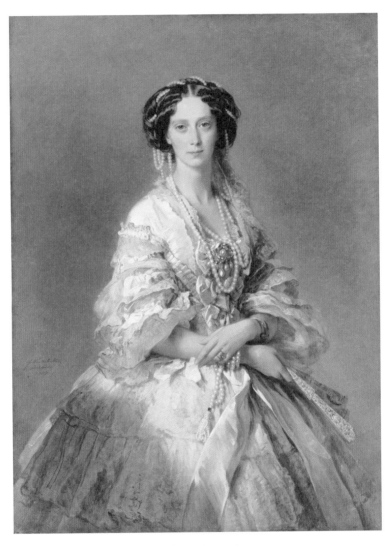

프란츠 사버 빈터할터, 〈알렉산드르 2세의 첫 부인 마리야 알렉산드로브나〉(1857년)

마다 황제를 향한 증오는 더욱 깊어졌다. 농노해방에 의해 러시아의 공업화가 진행되기 시작하지만, 동시에 황제 암살 시도도 꾸준히 되풀이된다.

사랑에 빠진 황제

알렉산드르 2세는 (그에게 이름을 물려준 큰아버지 알렉산드르 1세를 닮아) 통치가 끝날 무렵에는 자기만의 세계에 틀어박히게 된다. 너무나 큰 국가를 운영하기에는 힘이 부족해서였을까, 아니면 잇따른 암살 미수 사건에 의욕을 잃어서였을까? 냉혹하기 그지없던 아버지에게 부정적이었던 그는 계몽 군주를 흉내 내고 싶은 보수주의자에 불과했을까? 러시아를 바꾸고자 했으나 자신의 개혁이 전제군주제라는 제도에 부합하지 않는다는 것을 깨닫지 못했던 걸까, 아니면 깨달아 버렸던 걸까……?

한편 그는 자신의 정서적인 일면이 명령하는 대로 사랑 많은 남성으로도 살았다. 애첩을 만든 것이 아니다. 연인을 추구한 것이다.

결혼도 첫눈에 반해 시작됐다. 20세이던 황태자 시절, 독일을 여행하다 독일 대공의 딸, 14세의 마리야(독일명 마리)에게 푹 빠져 주위의

그리스, 이집트, 인도, 실론(스리랑카의 옛 이름-옮긴이), 싱가포르, 자카르타, 방콕, 사이공(호찌민의 전 이름-옮긴이), 홍콩, 광둥을 돌아 6개월 후인 1891년 4월 말 나가사키에 입항했다. 개인적 방문이긴 했으나 일본은 국빈 대우로 그를 맞이했다. 나가사키를 출발한 후에는 가고시마, 고베, 거기서부터는 기차로 교토, 오쓰, 그리고 도쿄를 돌아 최종적으로는 블라디보스토크에서 시베리아철도 착공식에 참석할 예정이었다.

니콜라이는 14세 때부터 50세의 나이로 죽기 나흘 전까지 일기를 썼는데, 무려 1만 쪽, 노트 51권에 달하는 방대한 양이라고 한다. 젊은 시절에는 특히 긴 문장이 많았기에 당연히 오쓰 사건에 대해서도 꽤 자세하게 적었다. 그의 눈으로 본 사건은 이렇다.

그는 중국에서 나쁜 인상을 받았기 때문에 깨끗한 일본, 친절하고 좋은 느낌의 일본인에게 더더욱 매료됐다. 그는 오쓰에서 인력거를 타고 교마치도리의 좁은 길을 통해 숙소로 향하고 있었다. 환영하는 군중들 사이사이에 경비 순사가 서 있었는데, 그중 한 명이 갑자기 서양식 긴 검을 뽑아 들고 달려왔다. 머리를 두 군데 다쳐 "무슨 짓인가!" 하고 호통을 쳤지만 공격을 멈추지 않기에 인력거에서 뛰어내려 도망쳤다. 혼란스러운 와중에 바로 뒤쪽의 인력거에 타고 있던 친척 그리스 왕자가 쫓아가 대나무 지팡이로 불한당을 때려눕혔다. 뒤따라 인력거꾼 두 명도 달려들어 남자를 제압했다. 그 후 근처의 포

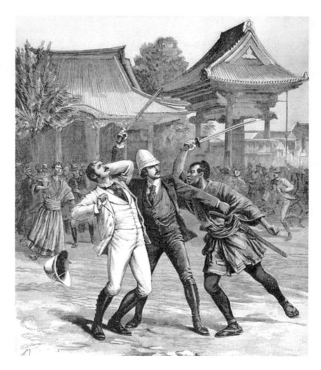

오쓰 사건의 상황을 그린 신문 삽화

목전 바닥에 앉아 의사에게 처치를 받고(다행히 경상으로 끝났다) 담배를
피웠다.

"아리스가와 전하(당시 니콜라이의 접대를 담당한 아리스가와노미야 다케
히토 친왕-옮긴이)와 일본인들의 아연한 얼굴을 보는 것은 괴로웠다.
거리의 민중들은 나를 감동시켰다. 미안하다는 표시로 무릎을 꿇고
합장을 하고 있었던 것이다."

"무엇보다도 나는 사랑하는 아빠 엄마에게 걱정을 끼치지 않도록 이
사건에 대해 어떻게 전보를 보내야 할지 고민했다."

"위대하고 자비로우신 신께서 내 목숨을 살려주지 않으셨다면, 그날
이 끝날 무렵에는 살아 있지 못했을 것이다. 멋진 하루였다."

ー《니콜라이 2세의 일기》중에서

알려지지 않은 러시아와 일본의 교류사

이것이 비와 호수 연안의 작은 마을 오쓰를 세계사에 남긴(시간으로 보
면 몇 분 되지 않지만) 사건이다. 지금도 교마치도리의 길 너비는 당시와
다름없이 좁아서, 군중이 몰리면 뒤쪽의 수행원이 사건을 눈치채지

못했으리라는 점도 이해가 간다. 현장에는 "러시아국 황태자 이곳에서 조난을 당하다(露国皇太子遭難之地碑)"라고 새겨진 비석이 고요히 서 있다.

범인 쓰다 산조는 도대체 왜 이런 짓을 벌였을까? 죽일 생각은 없었다고 진술했다지만, 그가 얼마나 집요하게 추적했

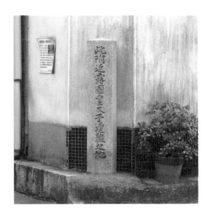

교마치도리에 세워진 오쓰 사건의 비석

는지 니콜라이의 일기에 적힌 내용을 보면 그의 말을 믿기 어렵다. 사실 로마노프가의 황태자가 일본에 오기 전, 일본의 신문은 러시아의 위험성에 대해 조목조목 쓰고 있었다. 군함으로 오는 점도 이는 침략을 위한 정찰일 것 같다며 의심을 부추긴 것이다. 또한 체결된 지 얼마 안 되는 상트페테르부르크조약의 불평등에 대한 불만도 있었고, 시베리아철도의 개통이 일본에 위협이 되는 것도 틀림없다. 쓰다는 그러한 정보의 영향을 받았던 것 같다. 일본에 왔으면 가장 먼저 천황에게 인사해야 하는데 그러지 않았다며 분노했다고도 한다.

38세의 이 단순 무지한 순사가 저지른 짓 때문에 일본 열도가 들썩였다. 잘못은 전부 이쪽에 있으니 러시아는 과연 어떤 난제를 들이밀까? 일본은 거액의 배상금을 비롯해 어딘가를 넘겨달라고 요구하

거나 군함에서 병사들이 상륙해 점령당할지도 모른다는 최악의 사태까지 상상하며 떨었다.

하지만 대응은 신속하고 완벽했다. 메이지 천황은 곧바로 친왕들을 파견하는 동시에 알렉산드르 3세에게 친전을 보내고, 황후도 알렉산드르 3세의 황비에게 친전을 보내 사죄했다. 그리고 사건 다음 날에는 천황이 직접 니콜라이가 머무는 교토의 호텔에 가 문병하고, 고베로 가는 동안 같은 열차로 배웅했다. 6일 뒤에는 아조프호에 탑승해(이를 두고 납치를 걱정하는 반대론도 있었다) 니콜라이의 송별연에도 참석했다. 일본 전국에서는 자발적으로 산더미 같은 선물이 도착했다.

이제까지의 '환대(문신을 하거나 유녀와 지내는 것을 포함해, 이국적이고 흥미진진한 체험을 해왔다)'에 더해, 뒷수습이 훌륭했기에 니콜라이의 일본 사랑은 흔들리지 않았다. 그는 일본에 악감정이 없다는 것을 강조하고, 일기에도 그 점을 거듭 적었다. 러시아 신문은 제1보로 그리스 왕자가 황태자를 구했는데 일본 측은 방관하고 있었다고 비난했지만, 니콜라이가 안팎으로 일본을 옹호했고 부황 알렉산드르 3세도 러일 관계를 악화시킬 마음은 없어서 금방 가라앉았다(러시아가 극동을 향해 침략 노선으로 선회하는 것은 이로부터 수년 후의 일이다).

이렇게 국가적 재난 '오쓰 사건'은 무사히 수습됐다. 니콜라이 황태자가 서둘러 일본을 떠나고(어쨌든 '엄마'가 소중한 후계자를 걱정해, 빨리 돌아오라고 독촉하는 상황이었다) 군함이 항구를 벗어났을 때 일본은 오죽

안도했을까? 쓰다는 사형을 면하고(정부의 요구를 사법이 막은 유명한 판례로 남는다) 무기징역을 선고받지만, 얼마 지나지 않아 감옥에서 죽었다. 그를 제압한 인력거꾼 두 명은 러시아에서 고액의 종신연금을 받게 됐다.

야마시타 린 이야기로 돌아가자. 처음 황태자의 일정에는 도쿄 방문이 포함되어 있었기에 이콘 〈그리스도의 부활〉은 간다의 니콜라이당에서 증정될 예정이었다. 린도 동석해 황태자를 알현하고 대화를 나눌 가능성도 있었다. 그랬다면 린의 인생이 또 다른 방향으로 펼쳐졌을지 모르지만, 이 사건 때문에 이콘을 직접 전달하지 못하고 아조프호로 우송하게 됐다. 선내는 "대량의 선물이 계속 도착해 어떻게 정리해야 좋을지 곤란할 정도"여서, 니콜라이는 이콘을 천천히 볼 여유도 없었을 것이다. 다만 들은 바에 따르면, 훗날 니콜라이는 린의 이콘을 매우 마음에 들어 해 거실에 장식했다고 한다. 혁명의 폭풍에도 이 작품은 살아남아 현재는 예르미타시미술관에 소장되어 있다.

린은 그 후 일본 각지의 러시아정교회에서 이콘을 의뢰받아 계속 그렸다. 간다의 니콜라이당에도 많은 작품이 장식되어 있었지만, 앞서 언급했듯이 이곳은 간토대지진으로 붕괴되어 유감스럽게도 그녀의 그림도 분실됐다. 하지만 하코다테, 카미무사 등의 교회에서 지금도 린의 작품을 볼 수 있다.

그녀와 로마노프 왕조의 관계(라기보다는 관계의 끝)는 만년에 찾아왔

다. 군주제가 타도되고 혁명정부가 종교는 마약이라며 부정함과 동시에 교회로의 송금이 끊겼기 때문에, 린은 아틀리에에서 쫓거나 경제적으로 궁핍해졌다. 이 여파는 두 인력거꾼에게도 미쳤다. 로마노프의 끝과 함께 연금도 끝났기 때문이다.

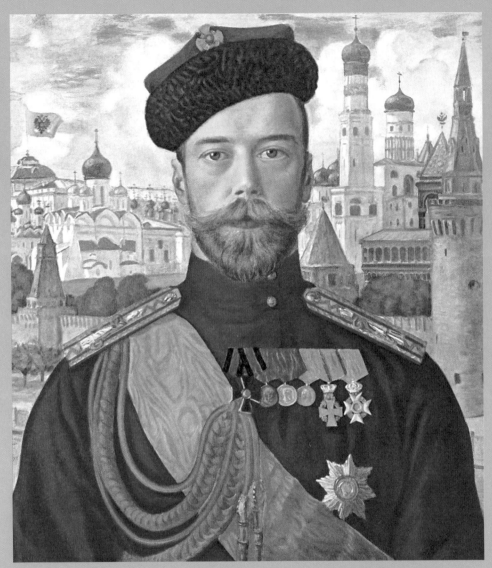

1915년, 국립러시아박물관

제11장

보리스 쿠스토디예프,
황제 니콜라이 2세

Romanov Dynasty

인상파풍 초상화

유럽 미술은 수 세기에 걸쳐 르네상스, 바로크, 로코코, 신고전주의, 낭만주의, 사실주의, 인상파로 변화를 거듭해왔지만, 러시아의 개화는 상당히 늦었던 데다 갑작스러웠기 때문에 이 모든 것이 한꺼번에 질풍노도처럼 밀려들었다. 그리고 19세기 후반, 러시아아카데미의 주류를 차지한 것은 사실주의였다. 제10장까지 소개한 대표 작품들이 이를 증명한다.

그러나 보리스 쿠스토디예프가 그린 니콜라이 2세의 초상은 이질적이다. 분명히 인상파의 영향을 받아 화면은 평면적이고 색채는 화려하다. 20세기 초, 페테르부르크나 모스크바의 부르주아 가정에는 이미 마티스나 모네가 장식되어 있었기에, 주류파와 달리 밝고 환한 쿠스토디예프의 작품도 받아들여졌다(더 이상 귀족과 관료의 시대가 아니라며 혁명을 추구한 것도 바로 그들 부르주아였다).

다만 이 작품에는 역시 러시아가 살아 숨 쉬고 있다. 배경이 크렘린이고, 양파 모양 둥근 지붕 '쿠폴'이나 로마노프 왕조의 문장인 '쌍두 독수리'가 그려진 깃발이 나부끼고 있기 때문이 아니다. 정면에서 포착한 니콜라이의 얼굴이 사진과 똑같은 극사실주의 묘사이기 때문에 전체적으로 메르헨풍(이라고 해야 할까, 일종의 간판 그림 같은) 화면

에 뭐라 말할 수 없는 아이러니를 빚어내고 있다. 문학과 음악, 회화
도 정치를 주제로 삼는 러시아인 만큼 쿠스토디예프도 은밀히 제정
에 반대하는 뜻을 담은 것일까……?

또한 니콜라이 2세의 얼굴이 그리 밝아 보이지 않는데, 이 작품이
그려졌을 당시 실제로 그는 불운했다. 주위는 온통 적이었고, 그는
낡은 사고방식에서 벗어나지 못하다 마침내 '마지막 황제'로 내몰리
는 과정에 있었던 것이다.

처음이자 마지막으로 반항하다

니콜라이의 아버지 알렉산드르 3세는 암살을 두려워해 왕궁이 아니
라 '가치나 별궁'에서 반쯤 은둔 생활을 했다. 알코올 과다 섭취로 신
장병이 악화돼 지천명을 눈앞에 두고 서거했지만, 13년간 비교적 평
온한 치세를 누렸다. 유능한 측근 세르게이 율리예비치 비테의 경제
정책이 성공하며 러시아는 공업국으로 탈바꿈했고, 로마노프가는 세
계 유수의 대부호가 됐다.

장남 니콜라이는 청년기까지 행복을 만끽한다. 아버지가 (역대 차르
와 전혀 다르게) 애첩을 두지 않아 부부 금슬이 매우 좋았고, 가족을 남

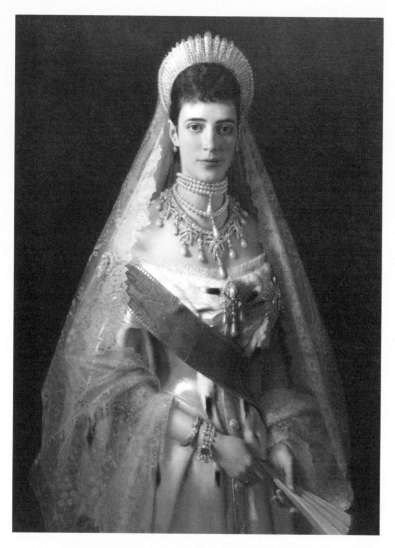

이반 니콜라예비치 크람스코이, 〈마리야 표도로브나〉(1881년)

보다 몇 배나 소중히 여긴 것이다. 황족이 타는 특별열차에서 사고가 일어났을 때도 알렉산드르 3세는 무너져 내린 천장을 계속 떠받치며 아내와 아이들을 지켰다. 또 덴마크 왕녀였던 어머니 마리야도 니콜라이를 비롯해 4남 2녀를 키워냈으며 가족의 태양이었다. 그녀의 미모는 동시대 엘리자베트 황후(합스부르크가 프란츠 요제프의 비)와 비견될 정도였고, 국민에게 인기도 높았다.

니콜라이는 죽을 때까지 마더 콤플렉스에서 벗어나지 못해서 어머니와 만난 날은 일기에 빠짐없이 기록했고, 자신의 결혼식도 어머니의 생일날에 올렸던 터라 거의 매년 "오늘은 사랑하는 엄마의 생신이자 결혼기념일이다"라고 적었다.

그런 그가 처음이자 마지막으로 어머니에게 격하게 대든 것은 황비 간택 문제 때문이었다. 니콜라이는 소년 시절부터 알고 지냈던 헤센 대공의 딸 알릭스를 아내로 맞겠다며 반대를 무릅쓰고 약혼을 강행했다. 드디어 그녀와 맺어진 니콜라이가 아버지에게 보고 배운 대로 가정 제일주의가 되는 것도 당연한 일이었다. 하지만 그 가족애가 때로는 국사보다 가족을 우선하고 너무 긴 휴가를 빈번히 취하는 형태로 나타나는 바람에, 국민감정뿐 아니라 신하들의 심리적 배반을 가져오는 요인이 되기도 했다.

운명의 결혼

모후 마리야도 그 점을 걱정했던 걸까? 그것만은 아니다. 알릭스의 아버지는 독일의 헤센 대공이고 어머니는 빅토리아 여왕의 차녀였다. 문제는 영국에 번영을 가져온 이 장수 여왕이 혈우병이라는 유전자를 보유하고 있었다는 점이다. 남자에게만 발현하는 혈우병은 혈액응고 인자 결손으로 출혈이 잘 멈추지 않는 유전성 질환인데, 당시에는 치료법이 없었다. 빅토리아의 사남이 이 병으로 고통받았고, 장녀가 낳은 두 손자의 사인도 혈우병이었다. 차녀, 즉 알릭스의 어머니는 일곱 명의 아이 중 차남(알릭스의 오빠)을 혈우병으로 잃었다. 알릭스도 인자를 보유했을 확률이 높았기에 로마노프의 후계자는 심각한 건강 문제를 지니게 될지도 모른다. 니콜라이의 어머니는 그 점을 염려하며 두려워했던 것이다(그리고 그것은 현실이 된다).

하지만 니콜라이는 어디까지나 연애결혼이라는 형태를 원했다. 비록 알릭스에게 혈우병 인자가 있더라도 태어나는 남자아이 모두가 발병하는 것은 아니다. 애초에 그러한 불행이 자신에게 닥칠 것이라고는 생각되지 않았다. 어린 시절 철도 사고나 청년기의 오쓰 사건에서도 기적적으로 무사하지 않았는가.

그러던 중 빅토리아 여왕에게서 지원군도 도착했다. 그녀는 아끼

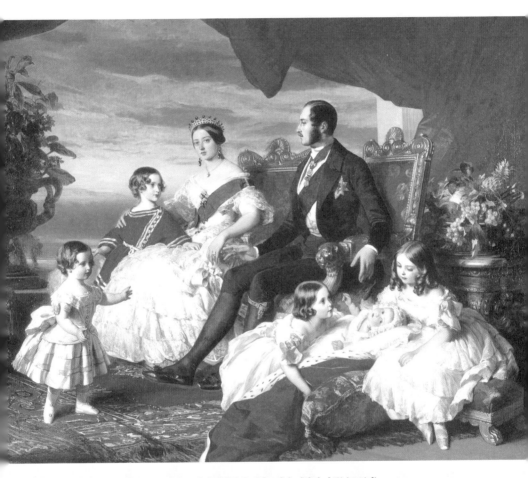

프란츠 사버 빈터할터, 〈빅토리아 여왕의 가족〉(1846년)
왼쪽부터 차남 앨버트, 장남 에드워드, 빅토리아 여왕, 남편 앨버트 공, 차녀 앨리스,
삼녀 헬레나, 장녀 빅토리아. 앨리스의 딸이 알렉산드라다.

는 손녀의 행복을 바라며 "두 사람은 잘 어울리는 한 쌍"이라면서 이 결혼을 지지했다. 이렇게 1894년, 26세의 니콜라이와 22세의 알릭스(알렉산드라로 개명한다)라는 로열 커플이 탄생한다. 과거 러시아의 문명국 진입의 상징으로서 강대국의 왕녀를 황비로 맞고 싶어 했던 이반 뇌제는 엘리자베스 여왕에게 구혼하기도 하고 그녀의 조카를 원하기도 했으나 영국은 상대해주지 않았었다. 불가능할 것 같았던 그 꿈이 300년이 지나 겨우 절반(아니면 4분의 1일까?) 정도는 이루어진 셈이다.

부황 알렉산드르 3세는 아들의 결혼식을 보지 못했다. 결혼식 3주 전에 갑작스럽게 세상을 떠났기 때문에, 니콜라이는 아버지의 장례식이 끝난 뒤 즉위해 결혼식을 치르는 등 분주한 나날을 보낸다. 대관식을 거행한 것은 다소 늦은 1년 반 뒤였다. 그리고 이날 마치 불길한 미래의 전조처럼 대참사가 일어난다.

대관식 기념의 일환으로 모스크바 교외에서 빈민들에게 선물을 나눠 주었다. 수십만에 이르는 남녀노소가 모였는데, 한곳으로 몰려드는 바람에 장기짝이 쓰러지듯 우르르 넘어져 1,300명 이상(공식 발표)이 압사했다. 니콜라이는 그날도 물론 일기를 썼다. 보고를 받은 그는 이렇게 적었다. "덕분에 오늘은 매우 불쾌한 기억이 남았다." 니콜라이는 오후가 되어서야 현장으로 향했는데, 아무 일도 없었던 것처럼 제전은 계속 진행되고 있었다. "저녁 8시에 엄마와 함께 저녁을 먹고, 프랑스 대사 몽트벨로의 무도회에 참석했다. 무척 아름다운 모

파리 센강에 있는 알렉산드르 3세 다리

임이었다." 무도회는 새벽 2시까지 이어졌다.

국민과 궁정, 민중과 정부 사이를 가르는 깊고 새카만 틈을 볼 수 있다. 이런 참사가 일어났는데도 황제가 도착할 예정이므로 피투성이 시신의 산은 신속하게 치워졌고, 제전과 무도회도 중지되지 않았다. 니콜라이 자신도 그것을 당연하게 여겨서 죽은 자들에 대한 연민보다 불쾌한 일을 겪은 것에 대한 노여움만을 적었다. 그는 아버지와 마찬가지로(나아가 루이 16세와 마찬가지로) 평범한 민중은 무조건 황제를 경애하고 그들은 서로 강한 인연으로 묶여 있지만, 지식층과 혁명 사상가가 이를 끊어놓으려 한다고 믿었다. 전제군주제를 지켜나가는 것은 끝까지 흔들리지 않는 그의 신념이었다. 수면 아래의, 아니 이미 수면에 일렁이고 있는 큰 파도를 알려고도 하지 않았다.

러일 전쟁으로 향하는 길

파리의 센강 강변, 앵발리드 근처에 '알렉산드르(프랑스명은 알렉상드르) 3세 다리'라는 호화로운 아치교가 놓여 있다. 왜 로마노프 황제의 이름이 붙었을까?

이 다리는 니콜라이 2세가 파리 만국박람회를 위해 기증했으며,

자신이 아니라 죽은 아버지의 이름을 붙인 것이다. 1897년 착공식에는 황후 알렉산드라를 동반하고 참석해 금은으로 세공한 연장과 쇠망치를 치켜들어 파리 시민들에게 큰 환호성을 받았다. 러시아와 프랑스의 밀월을 나타내는 축전이었다.

아버지 대부터 대신을 맡았던 세르게이 율리예비치 비테는 빈부 차이를 심화하면서도 러시아의 공업 발전을 이룩하고 있었다. 외국 자본의 비율은 해마다 증가하고 그중에서도 프랑스 자본은 최근 외국 자본 전체의 50퍼센트를 넘어설 정도였으며, 러시아의 프랑스에 대한 경제 의존이 커질수록 프랑스도 자국의 이익을 위해 러시아의 지속적인 발전을 원했다. 이것이 나중에 영국, 프랑스, 러시아 3국 협상으로 이어져서 독일, 오스트리아, 이탈리아 3국 동맹과 대립하게 된다.

하지만 그 전에 먼저 다른 눈엣가시 신흥국을 해치워야 했다. 바로 일본이다.

니콜라이가 오쓰 사건 탓에 일본인을 증오해서 러일 전쟁을 결정했다는 설이 있다. 비테의 자서전에 그렇게 쓰여 있었기 때문인데, 앞에서 보았듯이 니콜라이의 일기를 보면 도저히 믿기 어렵다. 물론 후세에 남을 것을 알고 쓰는 일기이므로 모든 것을 솔직히 적지는 않았을 것이다. 그렇다고 해도 전쟁을 시작한 이유를 개인적 원한으로 돌리는 것은 극단론 같다. 그렇다면 왜 비테는 그렇게 느꼈을까? 그

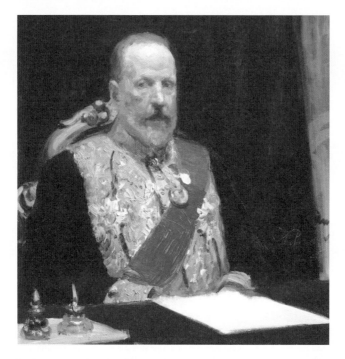

일리야 레핀, 〈재무장관 및 국가 평의회원 세르게이 율리예비치 비테의 초상〉(1903년)

는 일관되게 러일 협조파였으며, 만주와 한반도를 둘러싸고 양국의 대립이 격해졌을 때도 전쟁을 반대했다. 하지만 니콜라이가 자신의 설득에도 불구하고 호전파에 끌려가자, 더군다나 이만큼 성과를 올린 자신을 해임한다는 어리석은 선택을 하자 이해할 수 없었던 것 아닐까? 차라리 오쓰 사건에서 비롯된 악감정이라고 생각하는 편이 납득하기 쉬웠을 것이다.

니콜라이가 전쟁 찬성 쪽으로 기울었던 원인은 틀림없이 다시 악화된 국내 정세 때문이었을 것이다. 20세기의 개막과 함께 잠시 억눌려 있던 국민들의 불만이 곳곳에서 터져 나왔다. 나라는 윤택해도 그 혜택의 수혜자는 극소수의 사람들뿐이고, 공업화로 늘어난 노동자나 '해방'됐을 농노도 아무리 노력해도 생활이 나아지지 않았기 때문에 당연하다. 1900년에는 공황이 일어나 외국 자본의 유입이 줄었다. 1901년에는 대규모 공장 파업, 문부 대신 저격 사건, 내무 대신 암살 사건이 이어진다. 1902년에는 농민의 영주 습격 사건이나 공장 노동자의 총파업이 여러 차례 발생했으며 1903년에는 포그롬(pogrom: 유대인을 향한 조직적인 탄압과 학살)과 혁명파에 의한 노동운동이 빈발한다.

이런 상황인 만큼 민중의 시선을 바깥으로 돌려야 국내 평정에 유리하다는 의견이 기세를 떨쳤고, 니콜라이도 거기에 끌려갔다. 게다가 호전파는 낙승을 의심하지 않았고 일본의 실력을 경시하는 점은 니콜라이도 마찬가지였다.

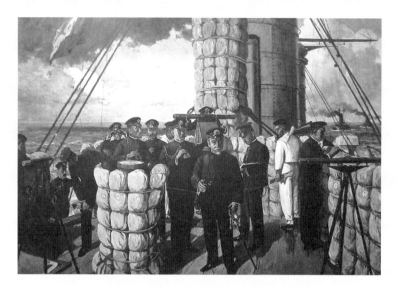

도조 쇼타로, 〈미카사 함교의 그림〉(1906년)
(그림은 간토대지진으로 불타 없어진 후 다시 그린 것)

쓰시마 해전을 그린 니시키에

한편 비테의 실각은 일본의 친러파(이토 히로부미 등)에게 충격을 선사하는 동시에 젊은 장교를 중심으로 한 개전파를 기세등등하게 만들었다. 러시아의 간섭을 배제하고 중국과 조선에 진출하고 싶었던 일본은 시베리아철도가 완성되어 물자 수송이 용이해지기 전에 싸우는 편이 유리하다고 판단하고, 1904년 러시아에 선전포고를 한다. 당시 유럽 국가들은 이를 무분별한 행위로 간주해 큰곰에 부채로 맞서는 기모노 차림의 사무라이를 그린 풍자화까지 등장했다. 그런데 예상과 다르게 일본은 선전했고, 이듬해인 1905년에는 중국의 뤼순과 펑텐(선양의 전 이름-옮긴이)에서 연거푸 러시아군을 이겼다.

니콜라이의 패전

세계 최대의 군사력을 가진 러시아는 여전히 낙관하고 있었다. 7개월 전에 발트해 군항을 출발한 발트함대가(이렇게 시간이 걸린 이유는 일본과 동맹을 맺고 있던 영국이 수에즈운하의 통행을 허가하지 않아 남아프리카를 돌아서 가야 했기 때문이다) 5월 말에 드디어 쓰시마 앞바다에 도착하자 여기서 일본군을 철저히 때려 부술 생각이었다. 니콜라이는 4월의 일기에 "사관들과 장시간 대화를 나누었다. 정신이 매우 고양됐다"라

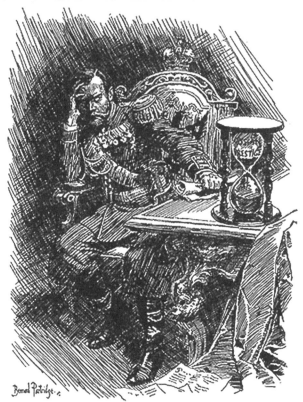

THE SANDS RUNNING OUT

(January 4, 1905)

The Tsardom was badly shaken by its war with Japan.

66

영국 잡지에 게재된 고뇌하는 니콜라이 2세의 초상

고 적었다. 하지만 그를 비웃을 수는 없다. 전 세계가 일본의 대패를 예상하고 있었다.

결과는 "러일 전쟁 대승리"라는 일본의 노랫말 그대로였다. 발트함대와 대치한 도고 헤이하치로가 이끄는 연합함대는 공격에 앞서 본부에 "오늘 날씨 청량, 그러나 파도 높음"이라는 너무나도 유명한 전보를 쳤다. 그리고 '쓰시마 해전'이 시작되어 눈 깜짝할 새 끝났다. 발트함대는 거의 괴멸했다. 근대 해전 사상 유례 없는 일방적 싸움이었다. 일본의 압승 소식을 어찌나 믿기 힘들었는지 〈타임스〉를 비롯한 구미 언론들은 확인하는 데 시간이 걸려 발표를 늦추었을 정도다.

이로써 양국은 미국의 중재하에 종전하고, 9월에는 포츠머스조약을 체결한다. 이때 러시아 측 대표는 니콜라이가 파면한 비테였다. 그의 끈기 있는 협상으로 러시아는 체면을 유지하는 결과를 얻었다. 그 공로를 기리며 니콜라이는 비테에게 백작위를 수여했다. 피차 복잡한 심경이었을 것이다.

피의 일요일 사건

러일 전쟁 참패로 제정 타도의 목소리는 더욱 커졌다. 군 수뇌부가

황족이었던 것도 니콜라이에게는 타격이 컸다.

국민들은 종전 훨씬 전부터 이 무의미한 전쟁에 싫증을 느끼고 있었다. 1904년에는 새로운 내무 대신이 암살됐고, 1905년 2월에는 니콜라이의 숙부 세르게이 대공이 암살됐다. 그로부터 한 달쯤 전에 일어난 것이 '피의 일요일' 사건이다. "영주나 관료들은 더 이상 믿을 수 없다", "차르에게 직접 전쟁 중지를 호소하고 우리의 고충을 알리고 싶다"는 마음으로 모인 노동자와 그 가족들은 금세 10만 명에 이르는 군중이 되어 선두에 선 사제를 따라 이콘과 니콜라이의 초상화를 내걸고 묵묵히 왕궁을 향해 전진했다. 그런 조용한 시위행진을 향해 군대는 무차별 총격을 가했다. 아이, 노인 가릴 것 없이 모두가 죽어갔다. 사망자는 수백 명에 달했고, 로마노프 왕조에 대한 신뢰는 땅에 떨어졌다. 이어 6월에 일어난 전대미문의 해군 반란(포튬킨호의 반란)도 이 극악무도한 사건이 원인이었다.

니콜라이는 잇따라 일어나는 사건에 충격을 받았지만 이제까지 해왔듯이 강압적 엄벌주의를 관철했다. 어떤 방법을 쓰든, 사람들이 얼마나 죽어 나가든, 표면적으로 진정되면 그것으로 충분했다. 요즘 그의 마음을 가장 차지하고 있는 것은 사실 전쟁도, 국민도 아니었다. 바로 신경과민 상태의 아내, 무엇보다 후계자인 아들의 일이었다.

황후 알렉산드라는 결혼 후 거의 2년 간격으로 네 아이를 출산했지만 모두 여자아이였다. 대망의 황태자 알렉세이가 태어난 것은

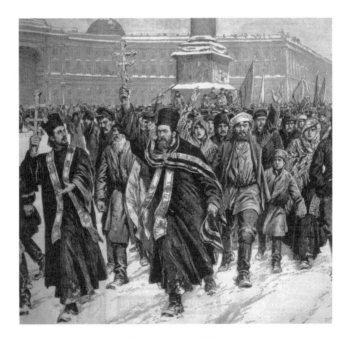

'피의 일요일' 사건의 행진

1904년 8월, 즉 러일 전쟁이 시작되고 반년 후였다. 니콜라이는 이렇게 적었다. "괴로운 시련의 해에 신께서 주신 이 기쁨을 어떻게 감사드려야 좋을지 모르겠다." 당시 왕족으로서는 매우 드물게 알렉산드라는 직접 모유 수유를 하며 아이들을 소중히 키웠다.

니콜라이가 36세에 얻은 이 황태자가 건강하게 쑥쑥 자랐다면 전제군주로서 좀 더 오래 정치에 몸담았을지도 모른다. 그러나 알렉세이는 니콜라이의 어머니 마리야의 걱정대로 외증조모 빅토리아 여왕의 유전자를 물려받아 심각한 혈우병이 발병했다. 알렉산드라의 신경은 날카로워지고, 자상한 남편은 더더욱 처자식을 우선하게 되는데…….

바로 이때 (마치 낭만주의 소설처럼) '괴승(怪僧)' 라스푸틴이 등장한다.

ROMANOV DYNASTY

니콜라이 2세는 평범한 민중은
무조건 황제를 경애하고
그들은 서로 강한 인연으로 묶여 있지만,
지식층과 혁명 사상가가 이를
끊어놓으려 한다고 믿었다.
수면 아래의, 아니 이미 수면에
일렁이고 있는 큰 파도를
알려고도 하지 않았다.

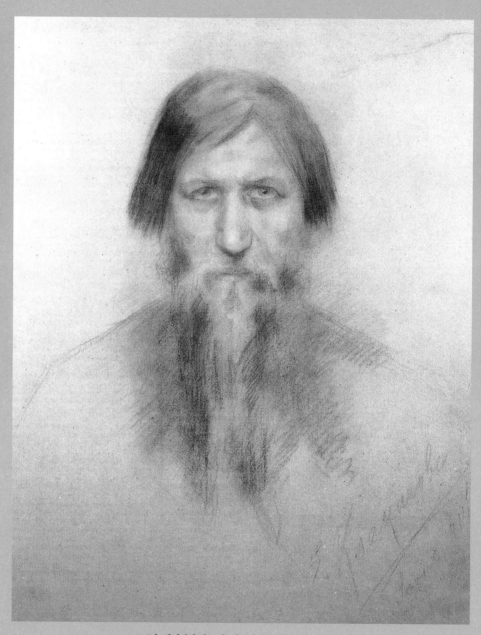

1914년, 색연필과 파스텔, 에르미타시미술관, 81.5×56cm

제12장

옐레나 클로카체바,
라스푸틴

Romanov Dynasty

지명수배

　범죄 수사에서는 사진보다 몽타주 쪽이 효과를 발휘한다고 한다. 이름 없는 러시아인 화가가 그린 이 라스푸틴의 스케치도 지명수배자용 전단으로 쓰면 사진보다 훨씬 빨리 목격자가 나타나지 않을까?

　길이와 굵기가 강조된 반듯하고 무거워 보이는 코, 험상궂게 찡그린 눈썹, 폭포처럼 떨어지는 턱수염, 오른쪽 눈과 왼쪽 눈은 각각 다른 곳에 초점을 맞추고 있으며 안광의 날카로움이 예사롭지 않아 보는 사람을 무척 불안하게 만든다. 야비함과 신비함을 둘 다 갖춘, 기묘한 존재감이다.

　하지만 그런 생각이 드는 것도 라스푸틴이라는 이름에 따라붙는 수많은 전설 때문일지도 모른다. 로마노프 왕조의 대미를 장식하는 이 '괴승'을 탄생시킨 것은 유럽과는 결정적으로 다른 러시아의 풍토였다.

신과 같은 인간

그리고리 라스푸틴은 시베리아의 가난한 마을 출신의 교양 없는 농부였고 글자도 거의 쓸 줄 몰랐던 듯하다. 라스푸틴이 이곳저곳을 방랑하는 고행자가 된 것은 30세 무렵이었다. 물론 정식 수도자는 아니었다. 초기에는 유로디비(바보 성자라는 뜻. 제1장 참조)로 간주됐던 듯하나, 점차 미래를 예지하고 많은 병자를 치유하며 영 능력자로 인정받아 상류계급에까지 그 명성이 높아진다. 그가 독특한 매력의 소유자였음은(꾀죄죄한 옷차림에 이를 닦지도 않고 음식은 손으로 집어 먹는데도 불구하고) 여성들을 계속 끌어당긴 것만 봐도 분명하다.

라스푸틴이 어떻게 페테르부르크의 궁정에 들어가게 됐는지는 다양한 설이 있어 확실치 않지만 수도자가 된 지 10년쯤 지난 1905년 말, 니콜라이 2세의 일기에 처음으로 그 이름이 등장한다. "신과 같은 인간 그리고리를 알게 됐다." 그 후 어이없게도 라스푸틴의 이름은 90번 넘게 일기에 나온다. 1905년은 러일 전쟁의 참패와 피의 일요일 사건으로 황제가 정면으로 비판을 마주해 화살받이가 되어 있었던 터라 라스푸틴의 힘을 빌리고 싶은 마음이 들었다고 해도 이상하지 않다.

이 '신과 같은 인간'은 니콜라이를 알현하기 전에 이미 하녀를 통

해 알렉산드라 황후에게 신뢰를 얻은 상태였다. 그 신뢰가 절대적이고 흔들리지 않게 된 것은 황태자 알렉세이 때문이었다. 그 당시 불치병으로 여겨지던 혈우병의 숙명을 짊어지고 태어난 황태자는 혈액을 응고시키는 유전인자가 결손돼 피하 출혈과 점막 출혈, 혈뇨 등에 시달렸고, 궁정 의사단은 그가 20세를 넘길 수 없을 것이라고 예상했다. 유독 심한 발작이 일어나 모든 의사가 두 손을 들었던 어느 날, 라스푸틴은 기도로 황태자의 목숨을 구했다. 모두가 기적이라고 생각했다. 그 뒤로도 비슷한 일이 몇 번이나 반복됐다. 황비가 의사단보다 라스푸틴을 의지하게 된 것은 어머니로서 자연스러운 일이었다.

최면술에 능해 플라세보(환자에게 심리적 효과를 얻도록 하려고 주는 가짜약) 효과 비슷한 치료를 시행했으리라는 가설이 일단 정설로 받아들여지고 있다. 하지만 과연 그것만으로 소년의 목숨을 이렇게 몇 년씩이나 위기에서 구할 수 있을까? 라스푸틴의 신기한 힘은 근대과학으로는 다 설명할 수 없기에 아무래도 수상쩍은 '괴승'의 이미지만 강조되지만, 치유 능력이 탁월했던 것만큼은 틀림없는 사실일 것이다. 황후는 그 능력에 매달렸다. 아들의 목숨뿐 아니라 자신도 구원해줄 상대라고 믿고서.

내향적인 알렉산드라는 시어머니인 황태후 마리야와 뜻이 전혀 맞지 않아 외로워했다. 힘들게 생긴 후계자 아들은 병약했고, 자신의 보인자 때문에 나타난 유전병이라 정신적으로 막다른 곳에 몰려 오

랫동안 두통과 심장 통증, 신경증을 호소해왔다. 그 증상을 완화해주는 것도 라스푸틴이었으니 그가 없으면 불안해서 견딜 수 없는 지경이 됐다. 알렉산드라의 영향을 받은 니콜라이도 점차 라스푸틴에게 정치적 조언을 구하기 시작했다.

정체도 알 수 없는 비렁뱅이가 의기양양한 얼굴로 궁정을 돌아다니고, 거리낌 없이 황제와 황후를 아빠 엄마라고 부르고, 가족의 일원처럼 휴가 여행에도 동행하며 인사 문제까지 참견하게 되자 호의적으로 생각하지 않는 사람들이 늘어나는 것도 당연했다. 1911년경부터 반라스푸틴파의 움직임이 활발해져 비밀경찰이 그의 음탕한 생활, 심한 주정, 뇌물 수수 사실을 폭로했지만, 황제 부부는 중상모략 취급을 했다. 그렇게 선을 긋는 동안 상스러운 전단지가 마을에 넘쳐났다. "괴승이 알렉산드라 황후의 침대로 숨어들어 히스테리 치료를 하고 있다더라", "효과는 뛰어나다더라", "왜냐하면"……. 사람들은 그렇게 라스푸틴의 거근 전설을 재미있고 우습게 지어냈다.

더 나쁜 것은 당시 불안한 정세 탓에 대신들의 물갈이가 빈번했는데, 그것이 전부 황후와 라스푸틴의 책임이 된 것이다. 끝내는 두 사람이 적국과 단독 강화를 획책하고 있다는 가짜 뉴스까지 난무한다. 프랑스혁명 당시 마리 앙투아네트가 조국 오스트리아에 프랑스를 팔아넘기려 한다며 규탄당한 것과 비슷한 구도다. 이국에서 온 왕비는 희생양이 되기 쉽다. 이를 우려한 신하들이 충고를 거듭했지만, 부부

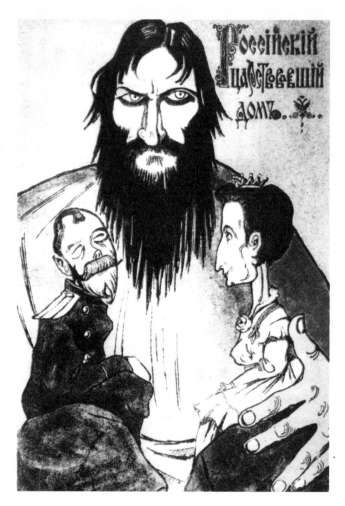

라스푸틴과 황제 부부의 캐리커처(1916년경)

는 라스푸틴과 거리를 두는 것을 단호하게 거절한다. 아군은 줄어들고 있는데 그들은 이른바 삼위일체가 되어 굳게 단결했다[훗날 케렌스키(반혁명 세력의 중심 역할을 했던 소련의 정치가–옮긴이)는 "라스푸틴이 없었다면 레닌도 없었다"라는 명언을 남겼다].

암살의 밤

당연히 라스푸틴 암살 계획이 몇 번이고 대두됐다. 한번은 암살에 관련됐다는 이유로 내무 대신이 경질되기도 했다. 또 실제 암살자 중 한 명은 니콜라이의 사촌 동생 드미트리, 즉 황족이었고, 또 한 명인 유수포프 공작은 니콜라이의 조카의 남편이었다. 궁정 안과 밖의 대립이 문제가 아니라 궁정의 내부 분열도 수복 불가능한 지경이었다.

그리고 괴승 전설이 마침내 결말을 맞이할 '때'가 찾아온다. 어디까지가 진실인지 확실하진 않지만, 관련자들의 증언에 따르면 다음과 같이 믿기 힘든 전개였다고 한다.

1916년 12월 깊은 밤, 유수포프 공은 아내의 병을 치료해달라며 라스푸틴을 속여서 으리으리한 자택으로 초대했다. 현관홀에서 나선계단으로 이어지는 반지하 작은 방에서 젊은 공작은 지저분한 수도

자에게 청산가리가 든 과자를 대접했다. 계단 위에서는 드미트리를 비롯한 동료들이 대기하고 있었다.

과자에 넣은 독은 한꺼번에 여러 명을 절명시킬 정도의 양이었는데, 라스푸틴은 꿈쩍하지 않고 계속 과자를 먹었다. 초조해진 유수포프는 독이 든 술도 마시게 했지만, 그래도 라스푸틴은 멀쩡했다. 하릴없이 시간이 흐르고 기다리다 지친 동료들이 방으로 들이닥쳐 그중 한 명이 총을 쏘았다. 탄환은 라스푸틴의 왼쪽 가슴에 명중했다. 라스푸틴은 사납게 으르렁대며 바닥을 굴렀고, 암살자들을 두려움에 떨게 한 다음에야 비로소 조용해졌다. 사후경직이 확인되자 그들은 계단 위로 올라가 오늘 밤의 알리바이를 어떻게 만들지 의논했다. 그런데 다시 방으로 돌아갔을 때 시체는 사라지고 없었다. 그들은 혈흔을 따라가 정원의 눈 위를 기어 도망치는 검은 그림자를 발견할 수 있었다. 다시 총이 난사되고 움직이지 않게 된 라스푸틴의 안면에 유수포프는 몇 번이나 곤봉을 휘둘렀다. 이번에야말로 완전히 숨통을 끊어놓았다고 생각한 그들은 라스푸틴의 시체를 자루에 넣어 네바강에 던졌다.

시신이 떠오른 것은 다음 날이었다. 얼굴은 피투성이였고 몸에는 총상의 흔적이 있었으며, 위에서는 독극물이 검출됐다. 그런데 놀랍게도 자루의 끈이 안에서 풀려 있었고 폐에는 물이 고여 있었다. 즉 강에 던져졌을 때 그는 여전히 살아 있었고, 자루를 열어 탈출하려

했던 것이다!

또다시 선전포고

라스푸틴은 자신이 살해당할 운명임을 받아들이고, 다음과 같이 예언했다고 한다. "만일 암살자가 평민이라면 왕가는 존속하지만, 황족이라면 왕조는 끝난다……."

단지 나중에 덧붙여진 소문에 불과하다고 해도, 확실한 것은 라스푸틴의 사후 불과 2개월 반 만에 로마노프가가 끝났다는 사실이다.

시간을 조금 되돌려보자. 러일 전쟁 후 전제주의에 저항하는 시위와 파업, 나아가 요인에 대한 테러와 사회주의 운동이 한층 격화되자, 니콜라이의 뜻에 따라 수상 스톨리핀은 엄벌주의로 다스렸다. 1906년부터 1년 동안에만 1,000명 이상을 처형했기 때문에, 교수대에 '스톨리핀의 넥타이'라는 무시무시한 별명이 붙었을 정도였다(스톨리핀도 몇 년 뒤 암살된다).

1909년 무렵부터 니콜라이에게 명백한 변화가 나타난다. 정상 수준을 벗어난 긴 휴가를 취한 것이다. 1909년에는 온 가족이 모여 4개월 동안 크림반도에 머물렀고, 1910년에는 황후와 3개월 가까이 독

일을 여행했다. 1911년에도 가족끼리 3개월 이상 크림반도에서 휴가를 보냈으며, 1912년 봄에도 전년과 마찬가지로 가족들과 3개월간 크림반도에서 휴가를 즐겼다. 가을에는 혼자서 2개월간 사냥 삼매경에 빠졌고, 1913년 여름부터는 가족끼리 4개월간 크림반도 휴가를 즐겼으며, 1914년에도 가족끼리 2개월 이상 크림반도에 머물렀다. 그동안 중신들은 정무를 의논하기 위해 매번 먼 길을 오갈 수밖에 없었다.

국가보다 가족을 우선하고 싶은 일념이었는지, 황후의 신경과민이나 황태자의 병을 가능한 한 숨기고 싶었던 건지, 아니면 역대 차르가 다들 조금씩은 그랬듯이 니콜라이도 공룡처럼 날뛰는 강대국들의 모습을 보고 자신의 무력함을 느껴 의욕을 잃었던 건지⋯⋯. 어쨌든 국가 체제가 흔들리고 있는 시기에 6년 연속으로 정무를 기피한 태도가 신하들의 눈에(후세 사람들의 눈에도) 좋게 보일 리 없었다. 그저 한 가정의 남편일 뿐, 비범한 군주의 모습을 보여주지 못하는 그를 지지할 마음은 사라져갔다. 니콜라이는 좁은 궁정 안에서조차 고립됐고, 라스푸틴 암살범을 처벌하고 싶어도 불가능하게 됐다. 1913년에는 로마노프 왕조 300년 기념제를 대대적으로 개최했지만, 한번 떠나간 신하들의 신뢰를 되찾을 수는 없었다.

1914년, 예년보다는 조금 짧지만 사치스럽기 그지없는 휴가(이것이 니콜라이 가족의 마지막 크림반도 휴가가 된다)에서 돌아온 1개월 후, 니콜라

이에게는 새로운 의욕이 샘솟았다. 오스트리아가 세르비아에 선전포고를 한 것이다. 합스부르크가의 황태자 부부가 사라예보에서 암살된 사건(《명화로 읽는 합스부르크 역사》 참조)이 계기였다. 세르비아를 외면하면 발칸반도에서 러시아의 영향력이 약해진다. 니콜라이는 총동원에 나섰으나 독일이 이의를 제기하며 최후통첩을 보냈고, 이를 무시하자 선전포고를 감행했다.

배신, 소심, 기만

독일과의 교전이 결정된 8월 2일, 니콜라이의 일기는 게으른 잠에서 깨어난 것처럼 의기양양하다. "정신의 고조라는 의미에서 특히 멋진 날이었다", "알렉산드르 광장을 바라보는 발코니에 나가 많은 군중을 향해 인사했다". 니콜라이는 이를 계기로 진정한 전제군주상을 보여줄 수 있겠다며 들떠 있었고, 정부는 '전쟁이야말로 국내의 적에게서 벗어날 수 있는 유일한 길'이라고 생각했고, 군부는 러일 전쟁의 오명을 벗고 명예를 되찾고자 했으며, 국민들도 전쟁에 이겨 경기가 회복되길 바랐다. 혁명파조차 전쟁을 지지했다. 혼란을 틈타 세상을 전복시킬 생각이었다.

황제 부부는 전장으로 향하는 병사들에게 말을 걸면서 이콘을 나누어 주고 오랜만에 '사랑받는 왕실'의 기쁨을 맛보았다. 모두가 승리를 믿어 의심치 않았다. 하지만 누구도 그들을 비웃을 수는 없다. 왜냐하면 유럽 모든 나라가 낙관적으로 자국의 승리와 함께 크리스마스 전에 전쟁이 끝나리라 믿고 있었기 때문이다.

하지만 현실에서는 연내에 전쟁이 결말나기는커녕 러시아와 동맹을 맺은 프랑스가 참전하고, 독일이 중립국 벨기에를 침략하자 영국이 전쟁에 가담하는 등 급속도로 확대되기만 했다. 독일, 오스트리아, 헝가리, 튀르키예, 불가리아 등의 동맹국 대 영국, 프랑스, 러시아, 이탈리아, 미국, 일본 등의 연합국으로 나뉘어 전대미문의 규모로 4년 반의 대장정에 이르게 된다. 훗날 '제1차 세계대전'으로 명명된 이 국가 총력전은 합스부르크, 로마노프, 호엔촐레른(1701년부터 1918년까지 존속한 독일의 왕가로 프로이센 왕으로 시작해 1871년 독일제국이 성립되자 황제의 칭호를 가졌다-옮긴이), 오스만 등 네 왕조의 막을 내린 것으로도 유명하다.

러시아는 작은 승리와 큰 패배를 반복했다. 전쟁이 시작된 지 얼마 되지 않아 타넨베르크의 전투에서 7만 명의 사상자와 9만 명의 포로가 발생하자 사령관은 스스로 목숨을 끊고 말았다. 폴란드 전선에서도 완전히 패배했다. 하지만 여전히 인명은 가볍게 취급됐고, 무능한 군부는 전국 방방곡곡에서 농민을 끌어내 그저 전선에 투입할 뿐이

었다. 전쟁이 시작될 때 러시아군은 142만 명이었으나 추가로 390만 명이 증원됐다. 그러나 그 숫자에 합당한 무기와 탄약은커녕 군화와 식량도 부족했다.

1915년 가을, 니콜라이는 무슨 생각인지 스스로 진두지휘하겠다고 나섰고, 정치적 공백을 우려한 수상이 결사반대했음에도 수도를 떠나 전선 근처의 지휘 본부에 상주했다. 예상대로 형세는 호전되지 않았다. 이윽고 탈주병의 수는 90만 명에 달하고 변경 지역은 완전히 무법 지대로 변한다. 전쟁에 대한 염증은 마침내 로마노프를 향한 증오로 바뀌었다. 그런 가운데 라스푸틴이 암살되고 혁명이 발발했으며, 소비에트(노동자, 농민, 병사로 이루어진 평의회) 임시 집행위원회가 수립됐다. 1917년 3월의 일이다(당시에는 구력을 사용했으므로 역사적 명칭은 '2월 혁명'이다).

혁명 현장에서 멀리 떨어져 있던 니콜라이는 정세 인식이 부족했던 터라 황족들이 타는 특별열차로 수도에 돌아가려다가 동맹파업 때문에 발이 묶이는 바보짓을 한다. 사흘 뒤 열차에 올라탄 임시 집행위원회 위원들은 니콜라이에게 퇴위를 요구했다. 니콜라이는 주변의 누구 하나 자신을 옹호하는 이가 없다는 사실에 충격을 받는다. 그제야 처음으로 자신이 어떻게 평가되고 있었는지 깨달았다고 할까? 그는 일기에 "주위는 모두 배신과 소심, 그리고 기만뿐이다"라고 한탄했다.

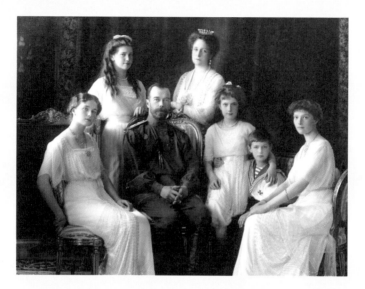

가족사진. 왼쪽부터 올가, 마리야, 니콜라이 2세, 알렉산드라, 아나스타시야,
알렉세이, 타티야나(1914년경)

니콜라이 일가가 유폐된 이파티예프 저택

왕권신수설을 믿고 로마노프의 빛나는 가계를 자랑하며 항상 상대방이 꿇어 엎드리는 데 익숙한 황제가 자신의 얼굴을 마주 보고 직접 퇴위를 요구받는 치욕을 겪다니 과연 어떤 심정이었을까? 현대의 우리는 상상도 할 수 없다. 게다가 니콜라이는 이제까지 숨겨왔던 알렉세이의 혈우병에 대해서도 이야기해야만 했다. 황태자에게 양위하는 방안도 잠시 생각했지만, 결국 부자 모두 퇴위하고 자신의 동생 미하일 공에게 새 황제 자리를 물려준다는 내용의 조서를 작성하게 됐다. 그러나 수도의 정세는 긴박하게 돌아가고 있었으며, 미하일 공은 왕좌에 앉게 되더라도 자신을 경호해줄 사람은 없다는 말을 들어 (아니, 오히려 위협을 당해) 어쩔 수 없이 사퇴하고 만다. 이로써 로마노프 왕조 304년의 역사는 완전한 종언을 맞이했다.

일가 참살

이 무렵부터는 사회주의 국가 소련이 형성돼가는 격동의 시대지만, 평민이 된 로마노프 일가도 역사에 휘말리게 된다. 부르봉 왕조의 예를 볼 것까지도 없이 "왕가는 살아남은 자가 있는 한 아무리 쓰러뜨려도 끈질기게 부활한다", "그들 전부를 말살하지 않는 한 혁명은 달

성되지 않는다"는 것이 볼셰비키(레닌을 지도자로 하는 다수파 좌파)의 생각이었다.

니콜라이 일가는 잠시 수도에 연금된 뒤, 시베리아의 유형지 토볼스크에 1년 정도 억류됐다가 예카테린부르크로 이송되어 약 2개월 후인 1918년 7월에 처형된다. 그 며칠 전에 이미 미하일 공 부부가 처형됐고, 로마노프의 혈연은 전부 20명 이상 살해됐던 터라 니콜라이의 '사랑하는 엄마'가 망명할 수 있었던 것은 그저 행운이었다.

니콜라이와 아내 알렉산드라, 부모를 닮아 아름다운 네 명의 딸(22세의 올가를 시작으로 타티야나, 마리야, 아나스타시야), 13세의 아들 알렉세이, 거기에 주치의와 하인들을 포함해 11명이 예카테린부르크의 상인 이파티예프의 저택에 유폐됐다. 부부는 그때까지도 "망명을 허락받을 수 있을 것이다", "최악의 경우라도 모스크바에서 재판에 회부될 것이며, 그 경우 아이들에게는 해가 가지 않을 것이다"라고 믿었던 것 같다. 니콜라이는 계속해서 일기를 적어나갔다. 억류되고 1년 뒤인 3월에는 이렇게 적었다. "오늘은 (중략) 억류된 지 1주년이 되는 날이다. 원치 않게 지나간 괴로운 1년을 떠오르게 한다. 앞으로 우리 모두를 기다리고 있는 것은 무엇일까? 모든 것이 신의 뜻이다. 우리의 희망은 모두 신께 달려 있다."

이로부터 4개월 후가 '신의 뜻'이었던 것일까? 니콜라이 일가는 또 다른 장소로 이동하라는 명령을 받고 외출복으로 갈아입고 짐을

암살당하기 직전에 촬영된 니콜라이와 딸들의 모습

챙겼다. 그들은 출발할 때까지 기다리라는 지시에 따라 지하실로 들어갔다.

곧 총을 든 남자들이 문을 열고 일제히 사격을 퍼부었다. 그러나 속옷에 보석을 넣고 꿰맨 상태여서 총알이 관통하기 어려웠다고 한다. 그야말로 학살이었다. 암살자들은 신원을 알 수 없도록 그들의 얼굴에 황산을 끼얹어 시신을 숲에 묻었다.

볼셰비키는 이 사실을 숨긴 채 황제는 처형했지만 다른 가족들은 안전한 장소에 있다고 발표했다. 하지만 믿는 사람은 거의 없었다. 니콜라이 일가가 모두 살해당했다는 수군거림이 국내외에 널리 퍼진 1920년경, 역시 러시아의 주특기랄까, "사실은 살아 있었다"라며 왕가의 생존자가 등장했다. 니콜라이는 아니었다. 황후도 아니었다. 베를린 정신병원에 기억상실로 수용되어 있던 젊은 여자가 자신이 바로 17세 때 처형을 피해 도망친 아나스타시야라고 나선 것이다. 이로 인해 상당한 소란이 일었고(나중에 영화화되기도 했다) 믿었던 사람들도 있었지만, 당시 덴마크에 돌아가 있던 니콜라이의 어머니 마리야는 아무리 권해도 '자칭 손녀'를 결코 만나려고 하지 않았다. 아나스타시야가 라틴어로 '재생'을 의미한다는 것도 시사하는 바가 크다.

그리고 다시 세월이 흘렀다. 1994년, 로마노프 왕가의 유체 발굴 조사가 종료되고(소비에트연방이 붕괴해 신생 러시아가 됐기 때문에 가능했던 조사다) 일가 전원 본인으로 확인됐다. DNA 감정에는 오쓰 사건 때

니콜라이 일가가 살해된 방. 총흔이 생생하게 남아 있다.

니콜라이가 피를 닦은 손수건도 이용됐다고 한다. 시신은 상트페테르부르크에 다시 매장됐고, 러시아정교회는 니콜라이 일가를 성인으로 시성했다.

제1차 세계대전을 일으킨 합스부르크의 (실질상) 마지막 황제 프란츠 요제프는 전쟁 중반에 집무실에서 일하던 중 잠든 것처럼 죽었다. 그에 비해 로마노프 일가를 참살한 방식은 새로운 권력을 손에 넣은 뒤 얼굴을 숨긴 극소수의 무리에 의해 은밀하고도 철저하게 이루어졌다는 점에서 무한한 공포를 느끼지 않을 수 없다.

또 신기한 우연의 일치가 남아 있다. 로마노프 왕조의 시조인 미하일이 차르로 선택받은 장소는 이파티예프수도원이었고, 마지막 황제 니콜라이의 살해 현장이 된 곳도 마찬가지로 이파티예프라는 이름을 가진 남자의 집이었다.

맺음머

'역사가 흐르는 미술관' 시리즈 1~3편(《명화로 읽는 합스부르크 역사》,《명화로 읽는 부르봉 역사》,《명화로 읽는 영국 역사》)에 이어 출간되는 4편은 러시아의 로마노프 가문의 이야기입니다. 역사적으로 봤을 때 합스부르크, 부르봉, 로마노프만큼 세계사에 막대한 영향을 끼친 유럽 왕조는 없습니다(영국 왕조는 현재까지 지속되고 있어서 일단 논외로 했습니다). 어쨌든 이들 왕조는 대단히 장수한 셈입니다. 오스트리아 합스부르크가가 650년, 에스파냐 합스부르크가가 200년, 부르봉가가 250년, 로마노프가가 300년에 달하니까요.

정치적·경제적·문화적으로 복잡하게 얽힌 실타래는 때로는 마리 앙투아네트를, 때로는 나폴레옹을 매듭으로 삼았지만, 그때 로마노프가가 얼마나 큰 역할을 해냈는지는 그다지 알려져 있지 않습니다

(러시아를 유럽으로 치지 않는 서양 역사가도 있으니까요).

　각각의 왕조의 끝을 보며 생각하건대, 정말이지 인간은 역사를 통해 배우지 않는(배우지 못하는) 것 같습니다. 배우려고 생각해도 막상 자기 일이 되면 신변에 다가오는 변화의 기척조차 느끼지 못할지도 모르겠네요(거대한 공룡이 자기 발밑에 뭐가 있는지 알아차리지 못하는 것처럼 말이죠). 절대군주제는 멸망할 만해서 멸망했다고 생각합니다. 그렇지만 어느 왕조보다 로마노프 왕조의 결말이 충격적인 것은 오래도록 이어져온 으스스한 비밀주의에 뿌리를 내리고 있기 때문이겠죠. 수면 아래에서 은밀하게 일이 처리되기에 사람들은 더 이상 공식 발표를 믿지 않습니다. 높은 신분의 인물이 전설처럼 "사실은 살아 있었다"며 질리지도 않고 반복해서 나타나는 까닭도 여기에 있다고 생각합니다.

　또 하나, 로마노프 왕조는 일본과 적지 않은 인연이 있습니다. 쇄국 시대의 일본인 표류자가 표트르 대제와 예카테리나 2세를 만난 것은 제쳐놓더라도, 러시아 마지막 황제 니콜라이 2세는 황태자 시절 일본을 방문해 경관에게 공격당하기도 하고(오쓰 사건), 즉위 후에는 러일 전쟁을 일으켰습니다. 이 전쟁은 아시아가 서양과 대등하게 싸울 수 있다는 것을 증명했을 뿐 아니라, 로마노프 왕조의 뼈대를 뒤흔들었다는 의미에서 중요합니다. 또한 당시 아시아의 작은 나라가 초강대국을 이겼으니 정말 대단한 사건이지 않나 생각합니다. 만

일 이때 졌다면 지금의 일본은 없었겠지요.

합스부르크나 부르봉과는 상당히 다른 분위기의 로마노프 왕조 흥망사를, 우리에게 잘 알려지지 않은 러시아의 명화와 함께 즐겨주셨으면 합니다.

이번에도 옆에서 안정적으로 지원해주신 야마가와 에미 씨, 그리고 히구치 겐 씨에게 진심으로 감사드립니다.

나카노 교코

〈Die Anwerbung asulaendischer Fachkrafte fuer Wirtschaft Russlands von 15, bis
　　ins 19. Jahrhunderts〉(E. Amburger), Wiesbaden

〈Peter der Grosse〉(E, Donnert), Leipzig

"Peterhof ist ein Traum...". Deutsche Prinzessinnen in Russland[Gebundene
　　Ausgabe], Olga Barkowez(Autor), Fjodor Fedorow(Autor), Alexander
　　Krylow(Autor), Verlag: edition q im Quintessenz Verlag

《무서운 여제들(恐るべき女帝たち)》, 앙리 트루아야, 신도쿠쇼샤, 2002

《표트르 대제(大帝ピョ―トル)》, 앙리 트루아야, 주코분코, 1987

《알렉산드르 1세(アレクサンドル―世)》, 앙리 트루아야, 주코분코, 1988

《러시아 국취몽담(おろしや国酔夢譚)》, 이노우에 야스시, 분순분코, 1968

《표트르 대제와 그 시대(ピョ―トル大帝とその時代)》, 도히 쓰네유키, 주코신쇼,
　　1992

《유럽사 전쟁(ヨ―ロッパ史における戰爭)》, 마이클 하워드, 주코분코, 2010

《러시아(ロシア)》, 가와바타 가오리, 고단샤가쿠주쓰분코, 1998

《나의 방랑 나의 만남(わが放浪わが出会い)》, 블라디미르 길랴롭스키, 주코분코,
　　1990

《호수의 남쪽(湖の南)》, 도미오카 다에코, 이와나미분코, 2011

《러시아 문학 안내(ロシア文学案内)》, 후지누마 다카시 외, 이와나미분코, 2000

《도설 이야기 러시아의 역사(図説・物語ロシアの歷史)》, 알렉세예프, 신도쿠쇼샤,

1987

《속담으로 읽는 러시아 사람과 사회(諺で読み解くロシアの人と社会)》, 구리하라
시게오, 도요쇼텐, 2007

《니콜라이 2세(ニコライII世)》, 도미닉 리븐, 니혼게자이신분샤, 1993

《로마노프가의 최후(ロマノフ家の最期)》, 안토니 서머스·톰 만골드, 주코분코,
1987

《제국의 흥망 하(帝国の興亡〈下〉)》, 도미닉 리븐, 니혼게자이신분슛판샤, 2002

《러시아-지도로 읽는 세계의 역사(ロシア:地図で読む世界の歴史)》, 존 채넌·로버
트 허드슨 외, 가와데쇼보신샤, 1999

《도설 제정 러시아(図説 帝政ロシア)》, 도히 쓰네유키, 가와데쇼보신샤, 2009

《사진으로 알아보는 러시아 문화와 역사(写真でたどるロシアの文化と歴史)》, 캐
슬린 버튼 머렐, 아스나로쇼보, 2006

《폴란드(ポーランド)》, 제임스 A. 미치너, 분게슌주, 1989

《도설 러시아의 역사(図説 ロシアの歴史)》, 구리우자와 다케오, 가와데쇼보신샤,
2010

《니콜라이 2세의 일기(ニコライ二世の日記)》, 야스다 고이치, 고단샤가쿠주쓰분
코, 2009

《야마시타 린-메이지를 살았던 이콘 화가(山下りん-明治を生きたイコン画家)》,
오시타 도모카즈, 홋카이도신분샤, 2004

《괴승 라스푸틴(怪僧ラスプーチン)》, 마시모 그릴란디, 주코분코, 1986

《마지막 러시아 대공녀(最後のロシア大公女)》, 마리야 대공녀, 주코분코, 1984

《러일 전쟁사 1&2(日露戦争史 1&2)》, 한도 가즈토시, 헤이본샤, 2012

《러시아 혁명(ロシアの革命)》, 마쓰다 미치오, 가와데분코, 1990

《전쟁과 평화(戦争と平和)》, 톨스토이, 이와나미분코, 2006

/ 본문과 관련된 내용만 발췌 수록 /

14세기 초	로마노프가의 선조인 독일 귀족 코빌라 가문이 러시아로 이주하다.
1547	로마노프가의 아나스타시야, 이반 뇌제와 결혼하다.
1584	이반 뇌제, 서거하다. 아들 표도르 1세, 즉위하다.
1598	표도르 1세, 서거하다. 류리크 왕조, 종언을 맞이하다. 보리스 고두노프, 즉위하다. 그러나 그 후 차르 부재의 동란 시대에 돌입하다.
1613	미하일 로마노프, 즉위하다. 로마노프 왕조의 시조가 되다.
1645	알렉세이 미하일로비치 로마노프, 즉위하다.
1671	카자크를 이끌고 반란을 일으킨 스텐카 라진, 처형되다.
1672	페오도시야 모로조바, 총대주교 니콘의 종교개혁으로 체포되어 아사형에 처해지다.
1682	표트르 1세(표트르 대제), 즉위하다. 그러나 형 이반 5세와 공동 통치에 들어가다. 누나 소피아가 섭정 정치를 행하다.
1689	소피아, 실각하다.
1696	이반 5세, 서거하다. 표트르 1세의 단독 통치가 시작되다.
1698	소피아, 수도원에 유폐되다.
1700	북방 전쟁(대스웨덴 전쟁)이 시작되다(~1721).
1703	표트르 1세, 상트페테르부르크 도시 건설을 개시하다.

1718	표트르 1세의 장남 알렉세이, 사형 판결을 받다.
1725	표트르 1세, 서거하다. 그의 황후가 예카테리나 1세로 즉위하다.
1727	예카테리나 1세, 서거하다. 표트르 2세, 즉위하다.
1730	표트르 2세, 서거하다. 여제 안나, 즉위하다.
1740	이반 6세, 생후 2개월에 즉위하다.
1741	엘리자베타, 쿠데타에 성공하다. 엘리자베타 2세로 즉위하다.
1756	7년 전쟁이 시작되다. 이 무렵 프랑스의 퐁파두르 부인, 오스트리아의 마리야 테레지아, 러시아의 엘리자베타 2세에 의한 '3부인 동맹(세 장의 페티코트 작전)'이 프로이센의 프리드리히 대왕을 궁지에 몰아넣다.
1760	샤를 앙드레 반 루, 〈엘리자베타 여제〉(제4장).
1762	엘리자베타 2세, 급사하다. 표트르 3세 즉위 반년 후, 아내 예카테리나가 쿠데타를 일으키다. 예카테리나 2세(예카테리나 대제), 즉위하다.
1766	비길리우스 에릭센, 〈예카테리나 2세의 초상〉(~1767, 제6장).
1777	페테르부르크에서 기록적 대홍수가 발생하다. 타라카노바, 서거하다(?)
1789	프랑스혁명이 일어나다.
1796	예카테리나 2세, 서거하다. 아들 파벨 1세, 즉위하다.
1801	파벨 1세, 암살되다. 아들 알렉산드르 1세, 즉위하다.
1805	러시아군, 아우스터리츠 전투에서 나폴레옹 군에 참패하다.
1807	틸지트 조약을 맺다.
1812	나폴레옹 군이 러시아 원정을 떠나다.
1814	나폴레옹 추방에 의해 프랑스는 왕정으로 돌아가다. 유럽 재편성을 결정하기 위한 빈 회의가 열리다.
1815	나폴레옹, 엘바섬을 탈주하다. 워털루 전투에서 패하고 세인트헬레나섬에 다시 유배되다.

1824	조지 다웨, 〈알렉산드르 1세〉(제8장).
1825	네바강, 대규모 범람이 일어나다. 알렉산드르 1세, 서거하다. 니콜라이 1세, 즉위하다. 데카브리스트의 난, 발생하다.
1827	샤를 폰 슈토이벤, 〈표트르 대제의 소년 시절 일화〉.
1836	니콜라 투생 샤를레, 〈러시아에서의 철수〉(제7장).
1849	작가 도스토옙스키, 체포되다. 총살형이 될 예정이었으나 직전에 감형되어 시베리아로 유배되다.
1853	크림 전쟁이 발발하다.
1855	니콜라이 1세, 서거하다. 알렉산드르 2세, 즉위하다.
1861	농노해방령이 시행되다.
1863	예르미타시미술관이 시민에게 개방되다.
1864	콘스탄틴 플라비츠키, 〈타라카노바 황녀〉(제5장).
1870	일리야 레핀, 〈볼가강의 배 끄는 인부들〉(~1873, 제9장).
1871	니콜라이 게, 〈알렉세이 황태자를 심문하는 표트르 대제〉(제3장).
1881	알렉산드르 2세, 시민의 손에 암살되다. 야마시타 린, 페테르부르크로 향하다. 알렉산드르 3세, 즉위하다.
1887	바실리 수리코프, 〈대귀족 부인 모로조바〉(제1장).
1891	니콜라이 황태자, 일본을 방문하다. 오쓰 사건이 일어나다. 야마시타 린, 〈그리스도의 부활〉(제10장).
1904	러일 전쟁이 발발하다.
1905	쓰시마 해전에서 일본이 승리하다. '피의 일요일' 사건이 발생하다.
1914	엘레나 클로카체바, 〈라스푸틴〉(제12장).
1915	보리스 쿠스토디예프, 〈황제 니콜라이 2세〉(제11장).

1916	라스푸틴, 암살당하다. 프란츠 요제프가 서거하며 합스부르크 왕조, 사실상 붕괴하다.
1917	2월 혁명이 일어나다. 로마노프 왕조, 종언을 맞이하다.
1918	니콜라이 일가, 처형되다.

○ **샤를 앙드레 반 루(1705~1765년)**

프랑스 로코코파를 대표하는 화가. 역사화, 종교화에 특히 뛰어났다. 〈안키세스와 아에네이스〉, 〈유노〉.

○ **비길리우스 에릭센(1722~1782년)**

덴마크 출생. 로마노프 왕조와 덴마크 왕조의 궁정 초상화가. 〈예카테리나 2세의 기마상〉.

○ **조지 다웨(1781~1829년)**

영국의 초상화 화가로 유럽에서 널리 알려졌으며, 알렉산드르 1세의 의뢰로 러시아 군인의 초상화를 많이 그렸다.

○ **샤를 폰 슈토이벤(1788~1856년)**

독일 출생. 프랑스와 러시아에서 활약했으며, 역사화가 특기였다. 〈라도가 호숫가의 표트르 대제〉.

○ **니콜라 투생 샤를레(1792~1845년)**

프랑스 화가. 역사화, 전쟁화로 인기를 얻었다. 〈워털루에서 적에게 폭탄을 던

지는 병사〉, 〈계곡〉.

○ **콘스탄틴 드미트리예비치 플라비츠키(1830~1866년)**
 러시아 화가. 〈타라카노바 황녀〉가 가장 유명하며, 러시아에서 인기를 끌어 우
 표로 제작되기도 했다.

○ **니콜라이 니콜라예비치 게(1831~1894년)**
 19세기 러시아의 전위적 집단인 이동파의 화가. 역사화, 종교화 등을 널리 그
 렸다. 〈톨스토이의 초상〉, 〈진실이란 무엇인가〉.

○ **일리야 예피모비치 레핀(1844~1930년)**
 러시아에서 가장 위대한 화가. 역사화, 풍속화, 초상화 등 수많은 작품을 남겼
 다. 〈웃는 카자크〉.

○ **바실리 이바노비치 수리코프(1848~1916년)**
 장대한 역사화로 민중의 모습을 담아내 러시아에서 가장 위대한 화가 중 하나
 로 평가받는다. 〈총병 처형의 아침〉, 〈시베리아 정복〉.

○ **야마시타 린(1857~1939년)**

일본 히타치국 가사마번 출신으로, 러시아에서 공부한 일본인 최초의 이콘 화가. 〈구주 그리스도〉, 〈부활 성당〉.

○ **옐레나 니칸드로브나 클로카체바(1871~1941년)**

러시아 화가. 〈라스푸틴〉은 예르미타시미술관에 소장되어 있다.

○ **보리스 미하일로비치 쿠스토디예프(1878~1927년)**

러시아의 화가이자 무대미술가. 풍속화와 풍경화로 유명하다. 〈모스크바 레스토랑〉, 〈볼셰비키〉.

역사가 흐르는 미술관 4

명화로 읽는
러시아 로마노프 역사

제1판 1쇄 발행 | 2023년 5월 30일
제1판 2쇄 발행 | 2025년 1월 7일

지은이 | 나카노 교코
옮긴이 | 이유라
펴낸이 | 김수언
펴낸곳 | 한국경제신문 한경BP
책임편집 | 노민정
교정교열 | 한지연
저작권 | 박정현
홍보 | 서은실 · 이여진
마케팅 | 김규형 · 박도현
디자인 | 이승욱 · 권석중
본문 디자인 | 디자인 현

주소 | 서울특별시 중구 청파로 463
기획출판팀 | 02-3604-590, 584
영업마케팅팀 | 02-3604-595, 562 FAX | 02-3604-599
H | http://bp.hankyung.com E | bp@hankyung.com
F | www.facebook.com/hankyungbp
등록 | 제 2-315(1967. 5. 15)

ISBN 978-89-475-4889-2 03600